民族文字出版专项资金资助项目

蒙古族图案蒙汉双语寓意数字化图典

于津 主编

岱钦 都仁仓 译

远方出版社

图书在版编目（CIP）数据

蒙古族图案蒙汉双语寓意数字化图典 : 汉、蒙 / 于
津主编 . -- 呼和浩特 : 远方出版社 , 2021.12
　　ISBN 978-7-5555-1657-6

Ⅰ . ①蒙… Ⅱ . ①于… Ⅲ . ①蒙古族－图案－中国－
图集 Ⅳ . ① J522.8

中国版本图书馆 CIP 数据核字 (2021) 第 257738 号

蒙古族图案蒙汉双语寓意数字化图典

MENGGUZU TU'AN MENGHAN SHUANGYU YUYI SHUZIHUA TUDIAN

主　　编　于　津

译　　者　岱　钦　都仁仓

总 策 划　苏那嘎

责任编辑　于丽慧

责任校对　海　然

封面设计　于　津　曹可馨

版式设计　袁艺铭

出版发行　远方出版社

社　　址　呼和浩特市乌兰察布东路 666 号　邮编 010010

电　　话　（0471）2236473 总编室　2236460 发行部

经　　销　新华书店

印　　刷　内蒙古爱信达教育印务有限责任公司

开　　本　210mm×285mm　1/16

字　　数　200 千

印　　张　37

版　　次　2021 年 12 月第 1 版

印　　次　2021 年 12 月第 1 次印刷

印　　数　1—1 000 册

标准书号　ISBN 978-7-5555-1657-6

定　　价　380.00 元

《蒙古族图案蒙汉双语寓意数字化图典》

编委会

主 编：于 津

编 委：漪 洛 郯文晔

顾 问：阿木尔巴图

出版说明

在一切视觉形象中，图案是装饰表面的基本构成单元，也是记载人类文化活动的主要符号之一，是代际相传的民族文化基因宝库。中国传统民族图案是中华民族文化的体现，也是民族精神的体现。作为中国传统图案文化不可分割的一部分，蒙古族图案也有其鲜明的特点。蒙古族的先民们运用图案这个独特的视觉语言，利用特定的图案形象作为某种表情达意的具体标志，约定俗成，将无形的思想转化为简洁明了的图形图像，成为"无字图书"，并在民间广为流传。

每一个图案的出现、演变都有其特定的历史环境，都表达了人民对美好生活的向往与追求。传统文化是不断前进的产物。艺术发展的延续性也有其自然规律。随着当今社会多样化、信息化、全球化的发展，我国各民族的传统图案均承载着各民族厚重的历史精华，是中华民族凝结着文化精神的一种民族符号，同时也已经成为全世界代表中国传统文化的固定形式之一。

在恩师阿木尔巴图老师的指点下，我对传统图案有了重新的理解，立足于图案的具体运用，抛开对传统形式的依赖，努力寻找新的思路，在保留其精华的同时努力突破和创新。现代社会是一个数字网络技术高速发展的时代，各方面的信息数据连接是全空间的新型模式。本书以蒙古族图案数字化为立足点，希望可以高效连接、搭载甚至开放跨界的传承和发展中国传统图案文化。

承蒙远方出版社的大力支持以及各位老师的专业指导，使得本书可以顺利出版，特此表示由衷的感谢！

于津

2021 年 12 月 8 日

序 _____

　　随着现代科学技术的发展，人们的生活方式、审美情趣．风俗习惯都在迅速变化，我国优秀的民族传统文化如何更好地为现代生活服务，已成为越来越多的艺术家所关心和考虑的问题。作为中国传统文化宝库中的一颗璀璨明珠，蒙古族图案如何能够结合历史文化以及民俗约定被系统开发，并加以数字化的负载使用，是一种具有开拓性的研究方式。很欣慰，我的指定蒙古族图案传承人于津可以踏实专注地进行深入挖掘学习并形成此书，在此表示祝贺！同时也希望其可以再接再厉不忘对中华民族传统文化保存、发展、运用的光荣使命。这本书是很有创意的著作，它将会对传统文化的繁荣发展起到一定的推动作用！

鲍凤祥（阳木布巴图）

2021年12月8日

目 录

蒙古族动物形图案

蒙古族植物形图案

蒙古族动物形图案

ᠮᠣᠩᠭᠣᠯ ᠦᠨᠳᠦᠰᠦᠲᠡᠨ ᠦ ᠭᠣᠶᠣᠯᠠᠯ ᠤᠨ ᠬᠡᠪ ᠨᠠᠮᠪᠠ ᠶᠢᠨ ᠲᠣᠪᠴᠢ

（一）四灵纹：四灵是神话传说中的四大神兽。古代人认为四象有祛邪、避灾、祈福的作用，又称天之四灵。在蒙古族民间，四灵常被认为是代表四方神灵的四种动物。它们分别是东方苍龙、南方朱雀、西方白虎、北方玄武。当时，人们用颜色和动物表示四个方向。早在匈奴时代，和林格尔的乌桓壁画中就有四灵图案。在明代时，各种召庙中龙凤图案用得较多，龟多用于石碑的龟趺，朱雀多以凤的形象出现，虎有时还以狮代替。蒙古族一直有四方神的观念。每年大年初一黎明，他们点燃预先堆好的木柴，迎接火神的到来，接着向四面八方祈祷，然后回家吃饺子。初一上午，他们举行"踏新踪"仪式。全家人骑着马向着家里人认为是新一年最吉祥的方向走一段路，然后返回来，依顺时针方向绕蒙古包转三三九圈，意在得到四面八方神祇的保佑，预祝新的一年吉星高照、去瘟禅益、财路亨通。

（二）四圣兽纹：蒙古族文化中"四圣兽"是幸福、美好的化身。古时蒙古人在绘制"四圣兽"时是有先后顺序的，首位为龙，次位为凤，三位为狮，末位为虎。

（三）十二生肖纹：原始社会的先民常用某种动物、非生物或自然现象的图形作为本氏族的保护神和标志，即图腾。《山海经》诸如人和野兽的混合形象就是远古各地的图腾。夏族的图腾是熊或鱼，商族的图腾是玄鸟，周族的图腾则有龙、鸟、龟、犬、虎诸说。十二生肖除龙为虚幻之物，其余皆日常可见。十二生肖是历史悠久的民俗文化符号。民间有大量描绘生肖形象和象征意义的诗歌、春联、书画和工艺作品。蒙古族也常用十二生肖纹用以装饰，表达祈福来年风调雨顺、万事顺遂的愿望。

（四）五畜纹：在蒙古族民间，牧民称牛、马、山羊、绵羊、骆驼为"五畜"。蒙古族的衣、食、住、行都离不开"五畜"。蒙古族被称为"马背上的民族"。马是古代战争和交通的重要工具，历来为蒙古族人民所高度重视。羊性格温和，在古代象征着吉祥如意，更有"跪乳之恩"而受人尊敬。牛不仅是在蒙古族游牧生活中产生过较重要作用而且在其精神文化生活中都占有重要地位。以牛喻理的谚语、格言在蒙古语里非常丰富。骆驼在相对干旱的地区生活。在蒙古族牧民的眼中，骆驼是草原的孩子，而不仅是沙漠上的交通工具。除夕之夜、初一早晨给"五畜"过年以祈求在新的一年里风调雨顺、阳光普照、鲜花盛开、绿地葱葱、牲畜兴旺。

一、龙纹

本图案形态是由如意卷草纹勾连成龙身的主体，辅以植物叶片纹，充分体现蒙古族对于龙纹能带来祥瑞的崇拜心理。同时，龙也极具地域特色，是神圣、权威、尊严的象征。

寓意： 禳除灾难、避邪除祟、天降吉祥。

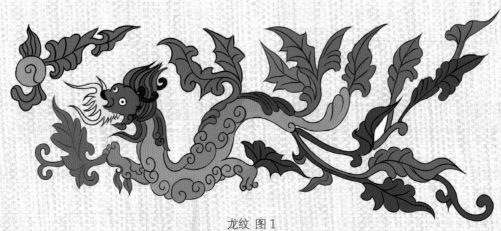

龙纹 图1

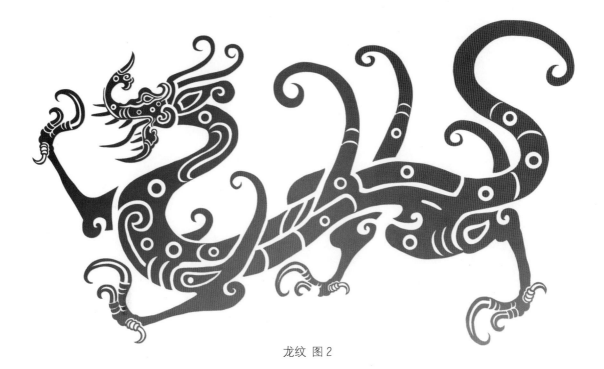

龙纹 图2

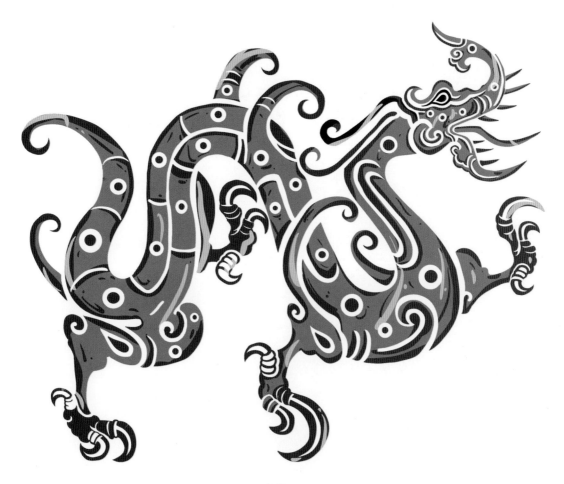

龙纹 图3

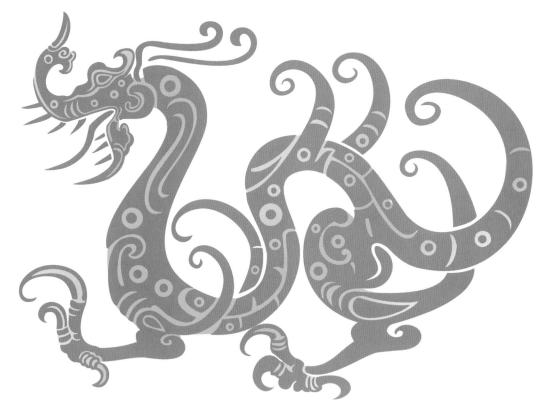

龙纹 图 4

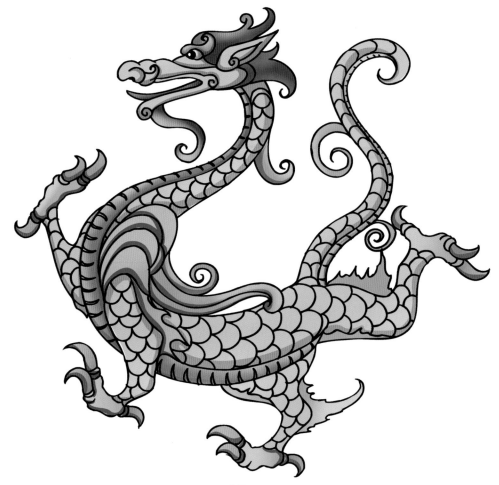

龙纹 图 5

蒙古族图案蒙汉双语寓意数字化图典

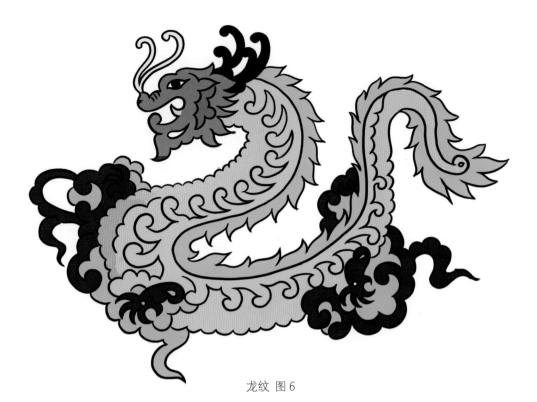

龙纹 图6

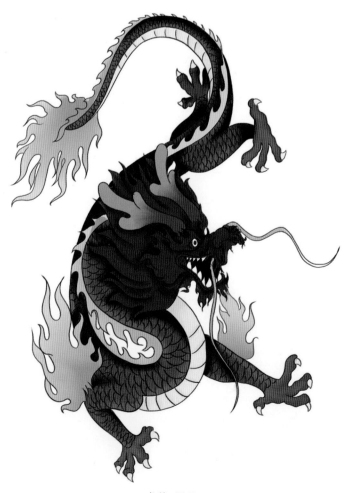

龙纹 图7

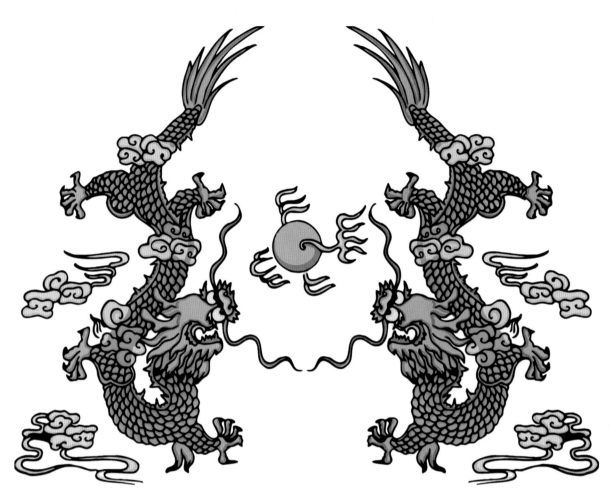

二龙戏珠纹 图1

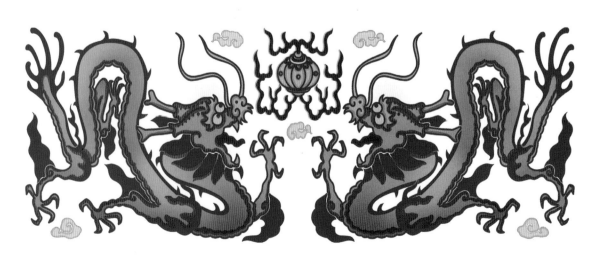

二龙戏珠纹 图2

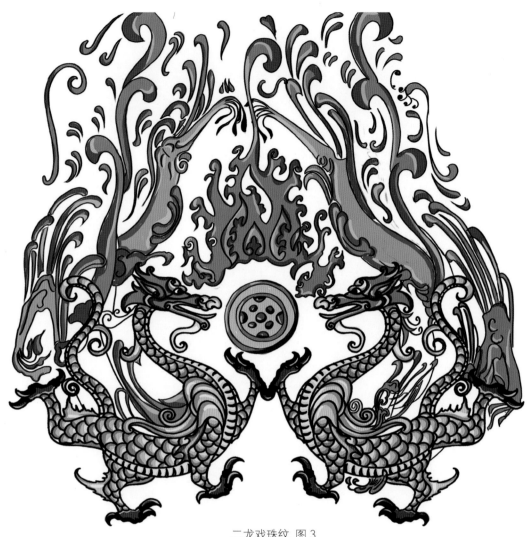

二龙戏珠纹 图 3

二龙戏珠纹

形态飘逸生动的龙纹宛如壁画中的飞天伎乐。《说文》十一："龙，鳞虫之长，能幽能明，能细能巨，能短能长，春分而登天，秋分而潜渊。"珠，指夜明珠、珍珠。《述异记》卷上："凡珠有龙珠，龙所吐者……"民间有"耍龙灯"的民俗。"二龙戏珠"即由"耍龙灯"演变来。

寓意：喜庆丰年、祈盼吉祥、万事顺意。

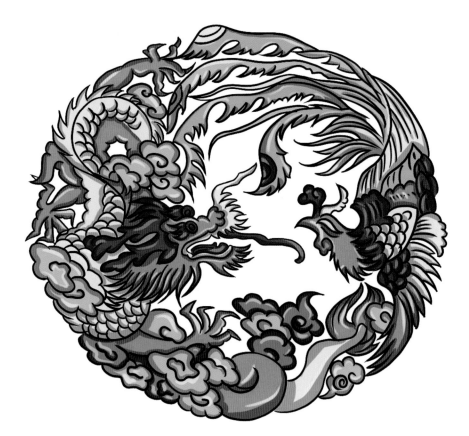

龙凤呈祥纹 图 1

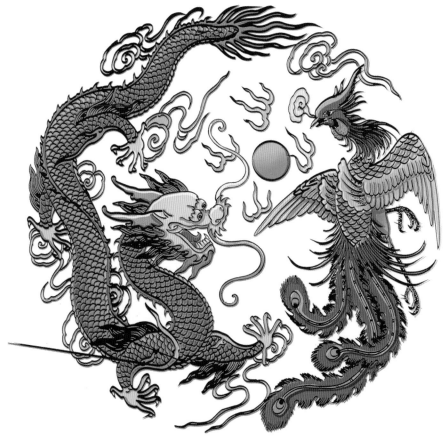

龙凤呈祥纹 图 2

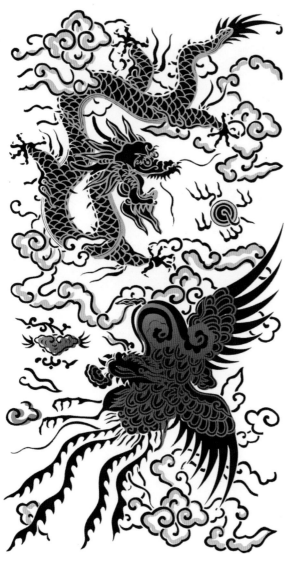

龙凤呈祥纹 图 3

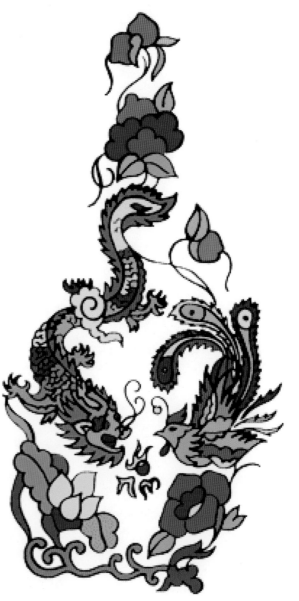

龙凤呈祥纹 图 4

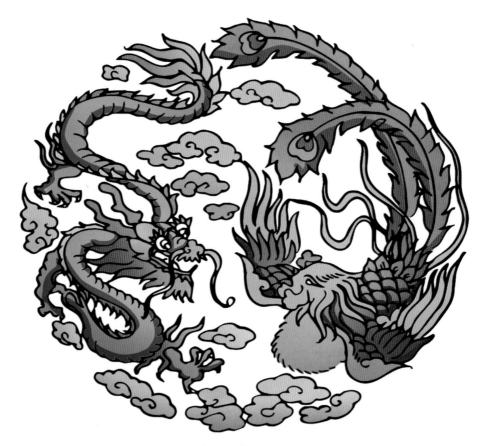

龙凤呈祥纹 图 5

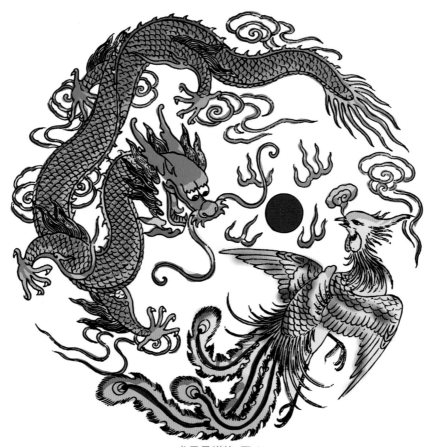

龙凤呈祥纹 图 6

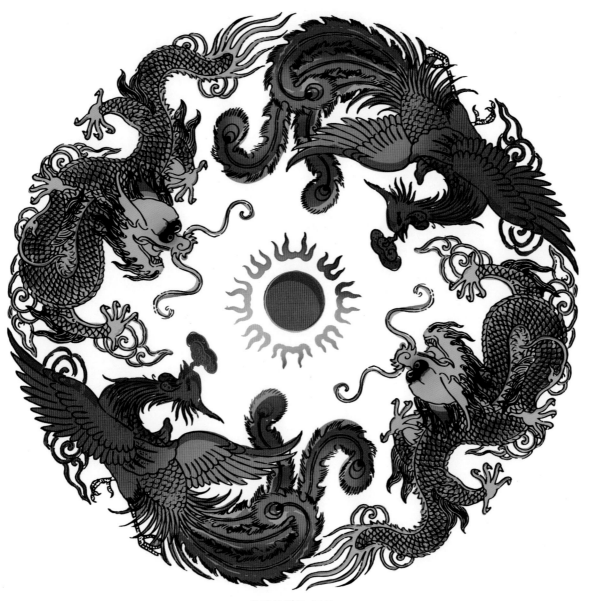

龙凤呈祥纹 图 7

龙凤呈祥纹

　　龙凤都是传说中的生物。它们不仅形象生动、优美，而且被人们赋予许多神奇的色彩。龙象征皇权。凤凰风姿绰约，是吉祥幸福的化身。龙凤又用来形容有才能的人。《南史·王僧虔传》："于时王家门中，优者龙凤，劣者虎豹。"

　　寓意：高贵华丽、祥瑞喜庆、吉祥如意，百年好合。

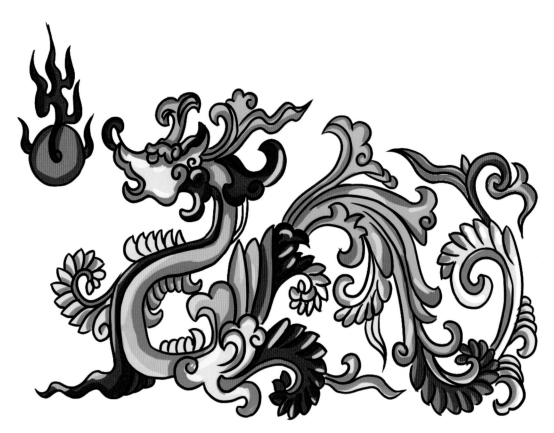

草龙纹 图1

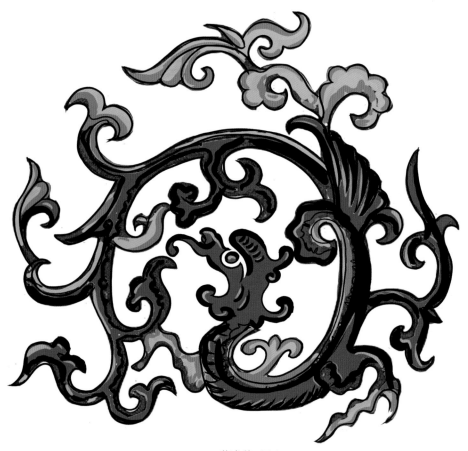

草龙纹 图2

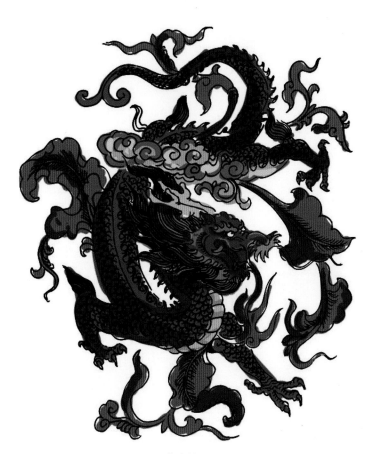
草龙纹 图 3

草龙纹

蒙古族常将龙纹与花草的枝蔓图案以及卷草纹搭配组合，运用于家具和器皿等的装饰上。

寓意：幸福美好、阖家安泰、吉祥如意。

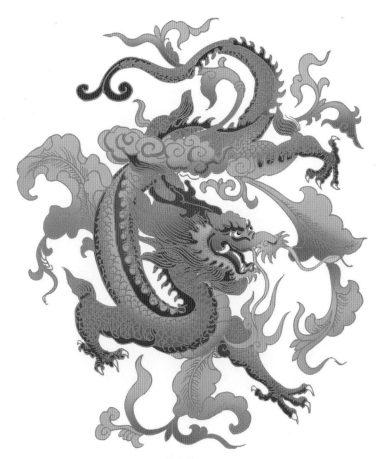

草龙纹 图 4

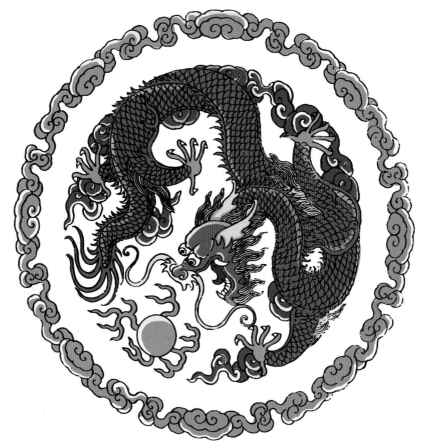

云龙纹 图1

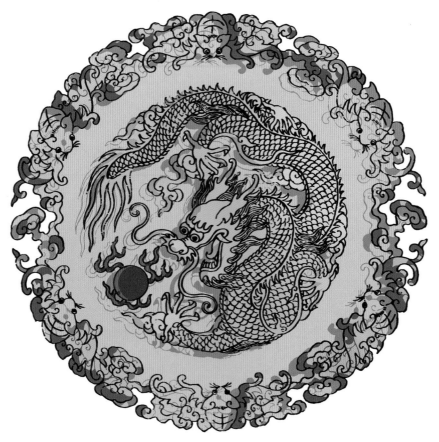

云龙纹 图2

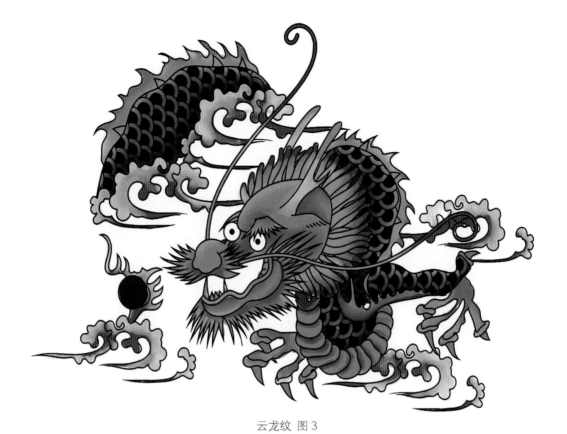

云龙纹 图3

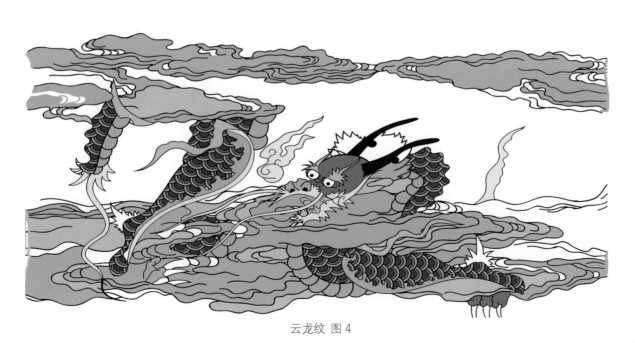

云龙纹 图4

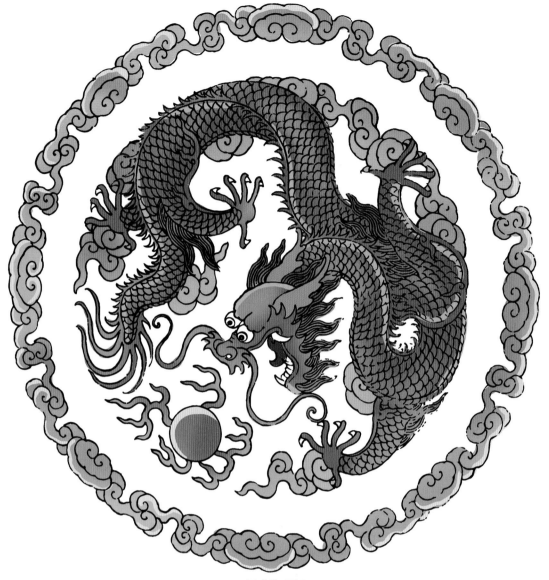

云龙纹 图5

云龙纹

云龙纹是云和龙相结合的图案，龙为主纹，云为辅纹，龙或作驾云疾驰状，或在云间蟠舞。而且人们会根据不同的装饰需求将龙的头、尾、爪与云纹相结合，形成一种似云又似龙的精美图案，称为"龙腾云海"。这一图案来源于中国传统文化中龙可以腾云驾雾、呼出的气可以变成云的传说。在后期的中国传统装饰艺术中还经常在云龙纹中加入蝙蝠、蝴蝶等吉祥图案。

寓意：福寿绵长、平步青云、飞黄腾达。

蒙古族图案蒙汉双语寓意数字化图典

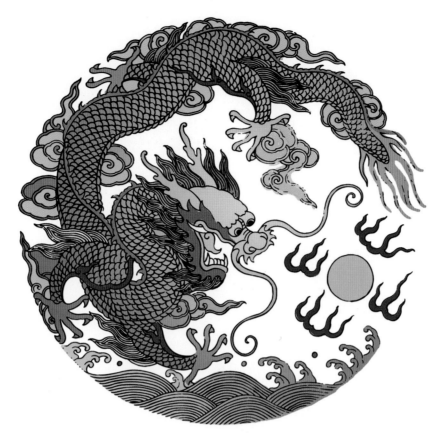

蛟龙纹 图1

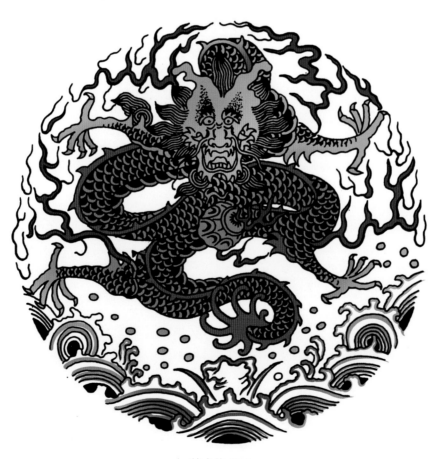

蛟龙纹 图2

<div align="center">蛟龙纹 图3</div>

蛟龙纹

　　蛟是中国传统文化中的水龙，身体有五彩的光芒，盘曲不规则。 在中国传统文化里龙的神性中，"喜水"位居第一。传统装饰中也常将此纹装饰于木质建筑上，祈求降水避火。

　　寓意：财源滚滚、驱灾避祸、富贵亨通。

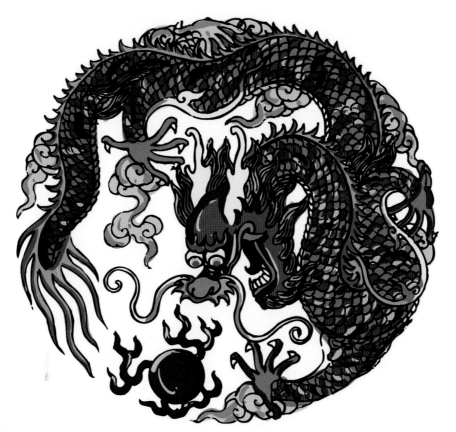

祥龙戏珠纹 图1

祥龙戏珠纹 图2

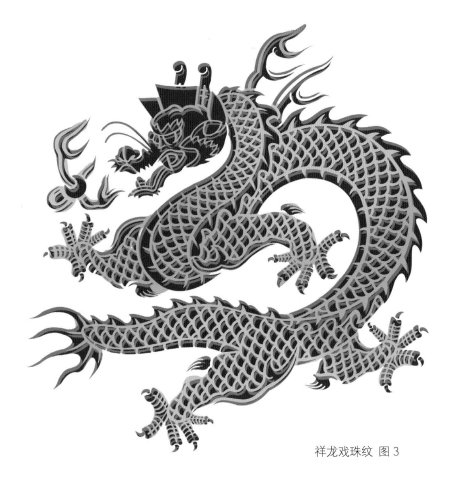

祥龙戏珠纹 图 3

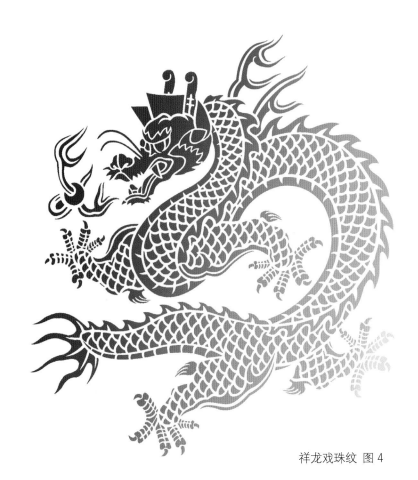

祥龙戏珠纹 图 4

祥龙戏珠纹 图 5

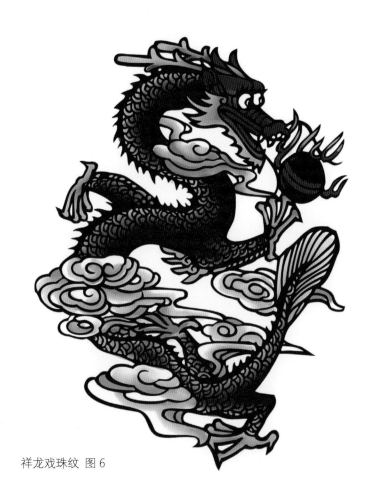

祥龙戏珠纹 图 6

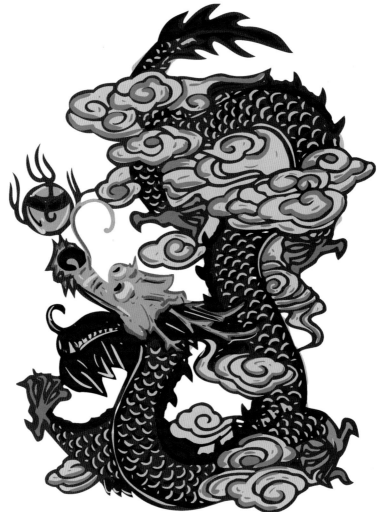

祥龙戏珠纹 图7

祥龙戏珠纹

"千金之珠，必在九重之渊而骊龙颔下。"这是《庄子》的说法。《埤雅》也言"龙珠在颔"。越人谚云："种千亩木奴，不如一龙珠。"上述说法讲了两个意思：一是龙珠常藏在龙的口腔之中。适当的时候，龙会把它吐出来。二是龙珠的价值很高，有得一颗龙珠，胜过种一千亩柑橘的说法。 太阳，是我们对"珠"的另一个理解。我们见到的一些龙戏珠图案，其珠多为火焰升腾的球。蒙古族民间历来有火崇拜的习俗，所以常用此纹。

寓意：平安长寿、吉祥如意、通达富贵。

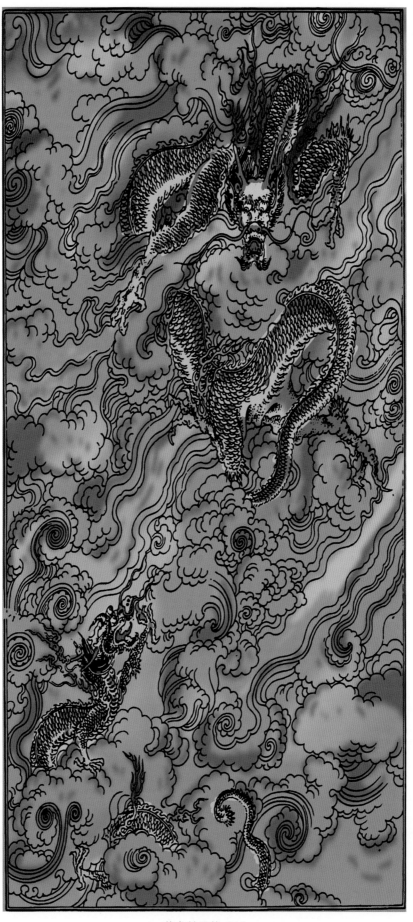

苍龙教子纹 图1

苍龙教子纹 图2

苍龙教子纹

古代传说中青色的龙最为祥瑞。此纹多表现一只云龙居中，小龙盘旋下方。民间因有望子成龙说，故常用此纹寓意"苍龙教子"，即父母教导子女，盼其早日成才。

寓意： 教子有方、家族显赫、平步青云。

ᠳᠠᠷᠤᠢ᠂ ᠲᠡᠳᠡᠭᠡᠷ ᠦᠨ ᠳᠣᠲᠣᠷᠠᠬᠢ ᠠᠮᠢᠲᠠᠨ ᠤ ᠳᠦᠷᠰᠦ᠃

ᠮᠣᠩᠭᠣᠯ ᠦᠨᠳᠦᠰᠦᠲᠡᠨ ᠦ ᠠᠮᠢᠲᠠᠨ ᠤ ᠳᠦᠷᠰᠦ

二、凤纹

　　世界各地文化中都有类似于凤凰的神鸟图案。凤的图案象征的是强大的神力、幸福美好的期望。凤凰一般都是翎羽美丽、神秘莫测、具有神力的形象。它被视为是百鸟之王，与龙、麒麟一样都是被人类虚构出来的一种神灵动物。蒙古高原上也有关于凤凰的传说：在铁木真二十八岁那年，他在克鲁伦河畔叫作"阔迭格·阿喇勒"的地方继承了可汗之位。在这件大事发生的前三天就开始有祥瑞之象显现了。传说每天清晨都会有一只五色神鸟飞落在毡房外的一处石头上啼鸣。人们仔细倾听其叫声时，仿佛是在叫"成吉思…… 成吉思……"，非常动听。因此，铁木真称汗后被尊为"成吉思汗"。

　　"凤"蒙古语称为"Garudi"，而蒙古族文化中"凤"的形象，与中原文化中的"凤"有所区别。蒙古族文化中"凤"的形象有很多种。一种是头上长有两角，腹下生有一双人手，双手握有一条毒蛇，正在用鸟喙将其啄断的神鸟形象。一种与上面描述的形象基本相同，但是两角之间燃烧着日月图腾的形象。还有一种是头顶上长有一根华美的擎天大羽毛，两条腿肘部生有如驼鬃般的绒毛的巨鸟。古代蒙古族还在绘制"凤"图腾时以其翎羽的颜色分为 "五彩神凤"和"黑凤"两种。"五彩神凤"图案是一种很常见的装饰图案，一般被描画在宫殿、居所的门上。蒙古族凤纹使用禁忌："黑凤"图案是不能随便使用的。 因为蒙古族认为"黑凤"是一种拥有强大神力的凶神。

　　寓意：祥瑞昌盛、幸福美满、蒸蒸日上。

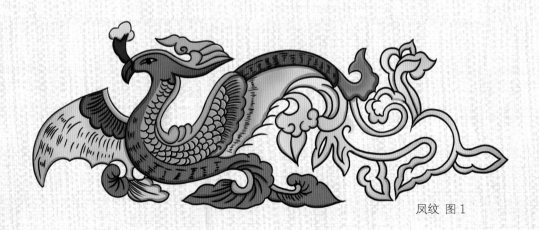

凤纹 图1

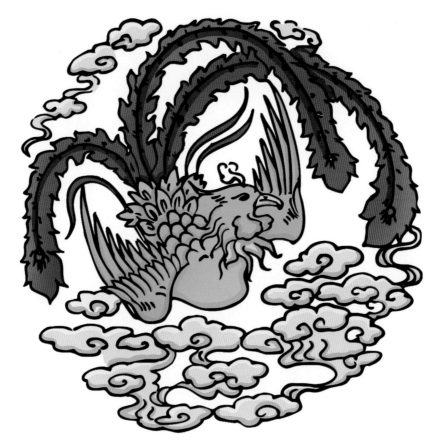

凤纹 图2

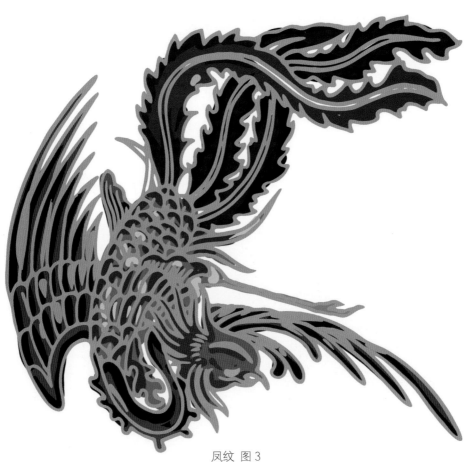

凤纹 图3

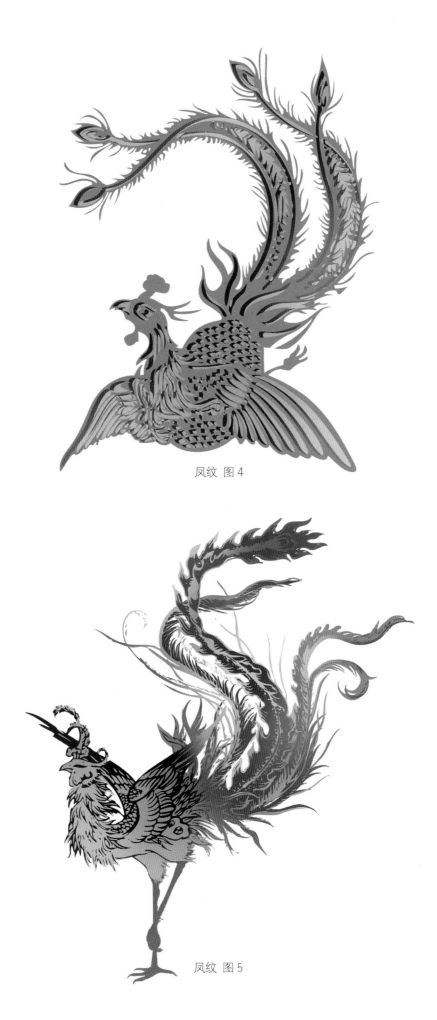

凤纹 图 4

凤纹 图 5

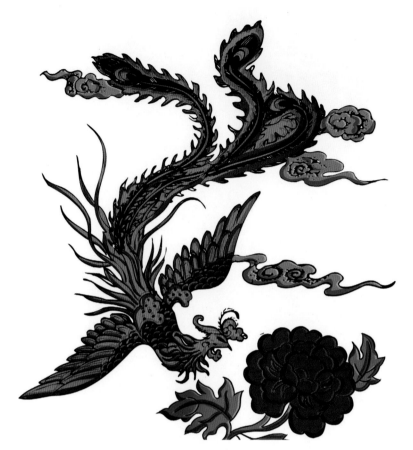

凤喜牡丹纹 图1

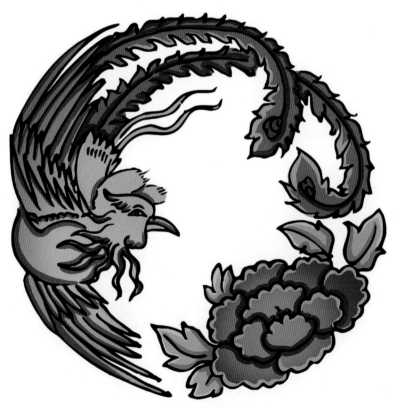

凤喜牡丹纹 图2

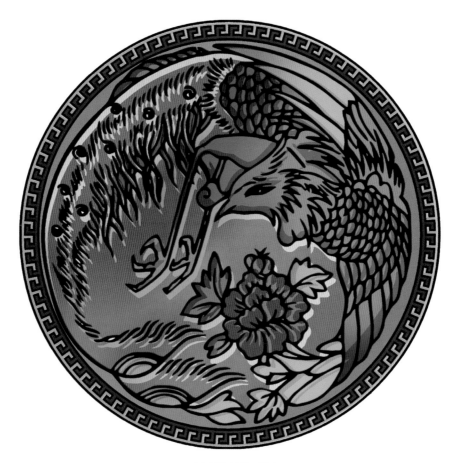

凤喜牡丹纹 图 3

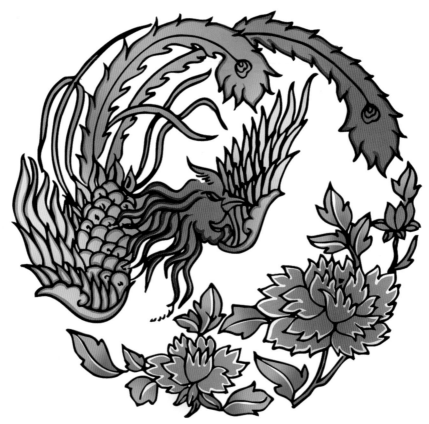

凤喜牡丹纹 图 4

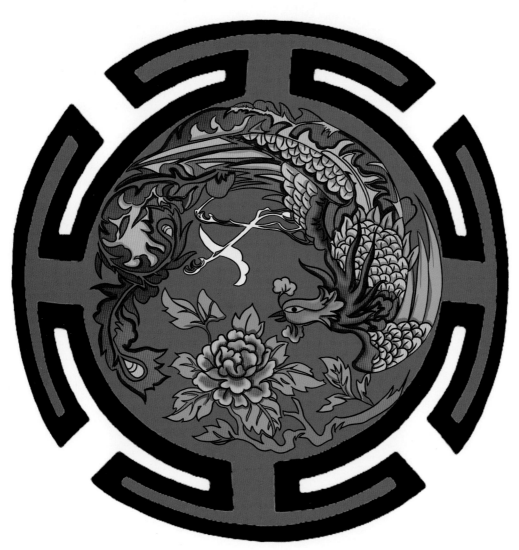

凤喜牡丹纹 图 5

凤喜牡丹纹

"凤喜牡丹"，也有"凤穿牡丹"一说。凤为百鸟之王，牡丹为百花之王，两相结合象征美好。

寓意：安宁吉祥、富贵兴旺、吉祥如意。

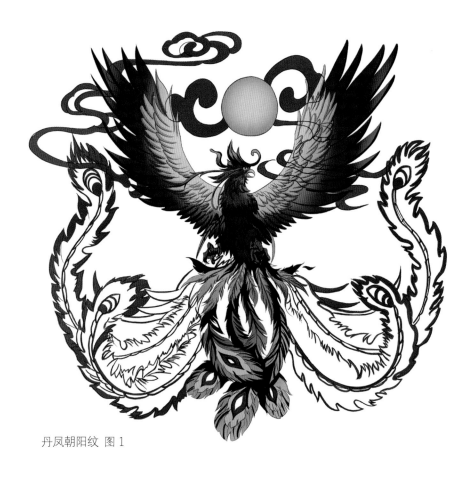

丹凤朝阳纹 图 1

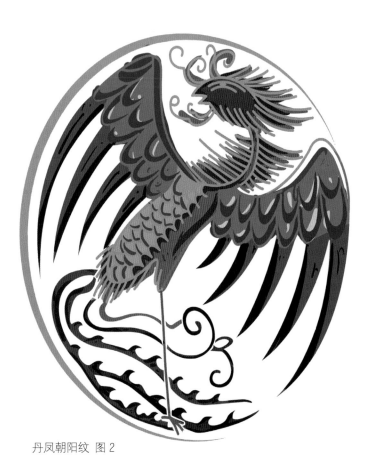

丹凤朝阳纹 图 2

丹凤朝阳纹

丹凤朝阳是中国传统吉祥纹样之一。丹凤朝阳纹样表现为丹凤对着一轮红日在鸣叫。据《禽经》记载："鸾，……首翼赤曰丹凤。"

寓意：美好如意、平安吉祥、前途光明。

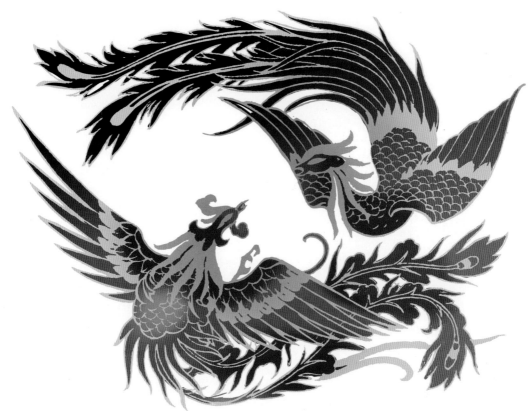

双凤呈祥纹 图1

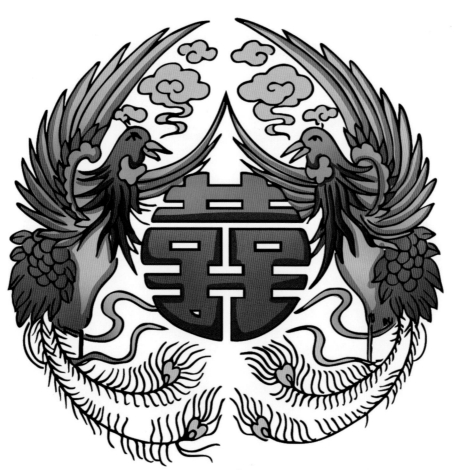

双凤呈祥纹 图2

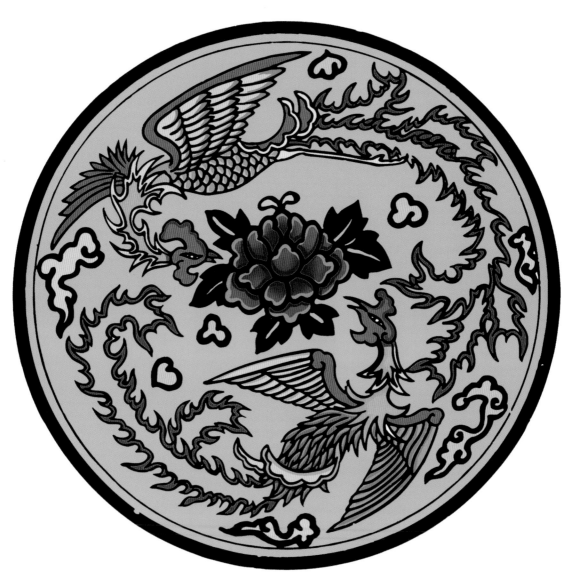

双凤呈祥纹 图3

双凤呈祥纹

据《蒙古源流》解析，凤凰是神奇的瑞鸟，象征着上天降下的吉兆，能给草原带来祥瑞。在民间双凤的吉祥纹样也经常被运用于婚庆用品。

寓意：好事成双、多福多寿、喜结连理。

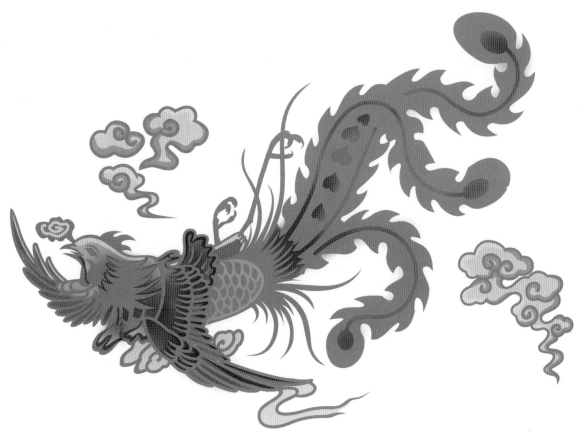

丹凤衔花纹 图1

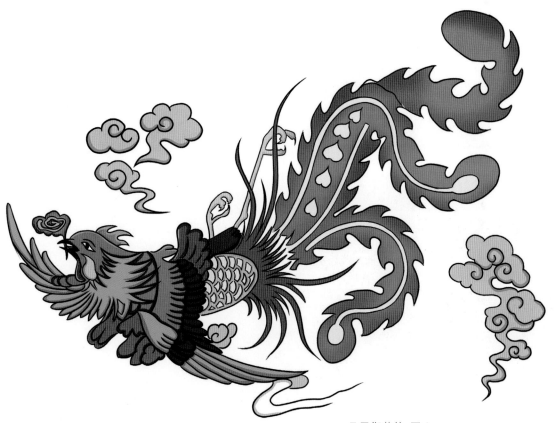

丹凤衔花纹 图2

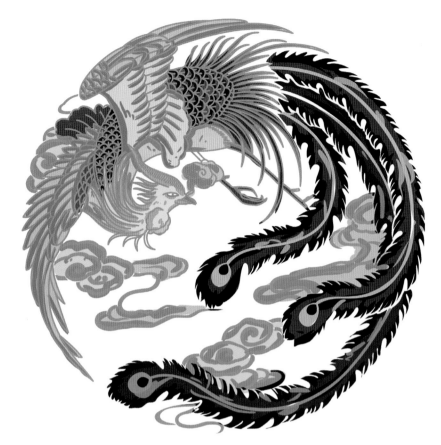

丹凤衔花纹 图3

丹凤衔花纹 图4

蒙古族图案蒙汉双语寓意数字化图典

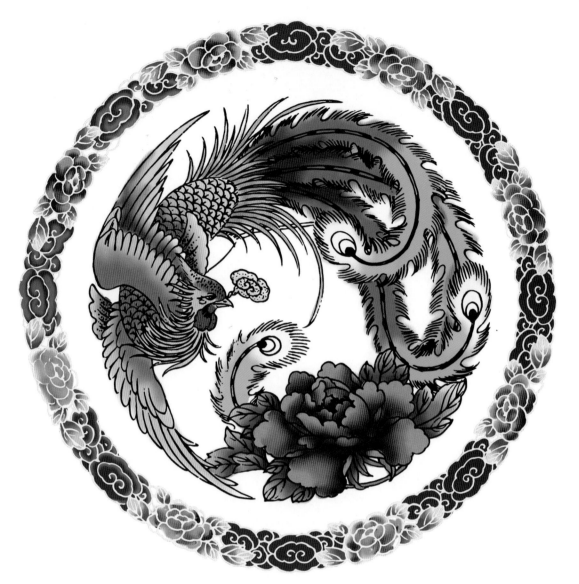

丹凤衔花纹 图 5

丹凤衔花纹

《山海经》中的《南山经》云:"其状如鸡,五采而文,名曰凤凰 …… 自歌自舞,见则天下安宁。"蒙古族常常会用凤凰口衔同心结、如意或花卉这种图案象征夫妻之间的和睦与幸福。

寓意:夫妻恩爱、幸福和谐、合家安宁。

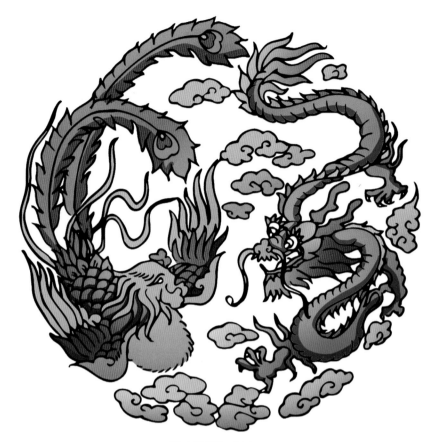

凤龙呈祥纹 图1

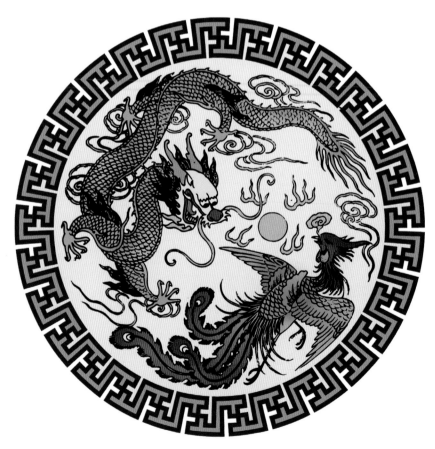

凤龙呈祥纹 图2

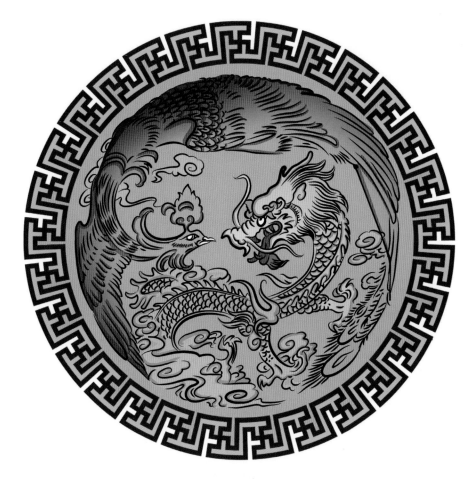

凤龙呈祥纹 图3

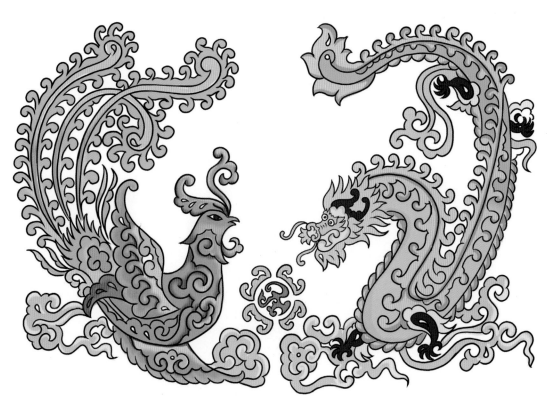

凤龙呈祥纹 图4

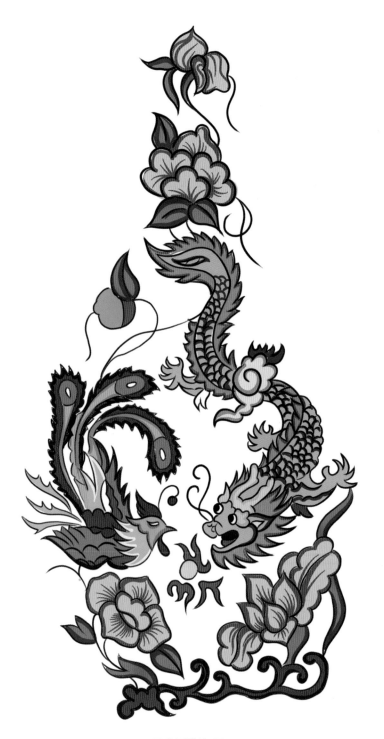

凤龙呈祥纹 图5

凤龙呈祥纹

传统习俗中，人们总是把凤凰与喜庆结合在一起。蒙古族常用"凤龙呈祥"的图案表达对新婚夫妻的吉祥祝福。在中原文化中"凤龙呈祥"也象征着会带来一派祥和之气。

寓意：夫唱妇随、吉祥如意、百年好合。

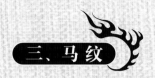

三、马纹

马的图案历史悠久、丰富多彩，通常象征万事胜意、福寿祥瑞。马被驯化已有五六千年的历史，它也早在蒙古族的物质生活与精神世界里成为一种极其重要的存在物。蒙古族的衣食住行离不开马，文化娱乐缺不得马。他们骑着马放牧、狩猎、出行，以马肉、马奶为食饮，用马革作靴、马鬃编绳、马尾制琴。赛马是草原盛会"Naadmiin khural"（即那达慕大会）上的"Eriin gurban naadamn"（即好汉三艺）之一，而绘有马图案的"Heimoriin dalba"（即禄马风旗）是他们祭祀活动中的重要图腾。可以说马是蒙古族精神的象征，所以蒙古族也被誉为"马背上的民族"。蒙古族崇拜禄马风旗的习俗可以追溯到遥远的古代。根据东西蒙古民族地域的不同其造型和图案有所不同，但是其象征意义是相同的，都有为蒙古族带来平安、幸福、安康、富贵的象征意义。

在蒙古族的文学艺术作品中，有很多马的形象，都是美好的、吉祥的象征。蒙古族认为马"起源于风"。于是他们创造出了"在彩云下边奔腾，在树梢上边飞驰，一个月跑完一年路程，一天跑完一个月路程，一刻跑完一天路程，一眨眼工夫跑完一程"的飞马形象。

寓意：万事胜意、福寿祥瑞、马到成功。

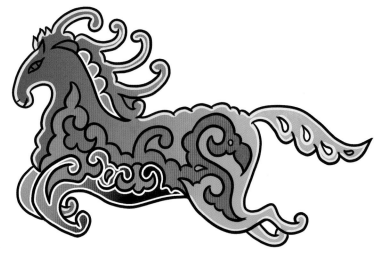

马纹 图1

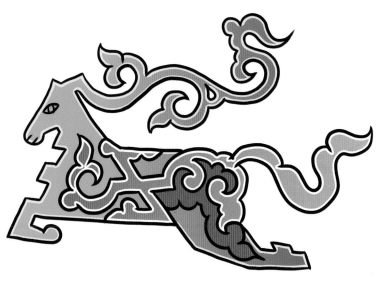

马纹 图2

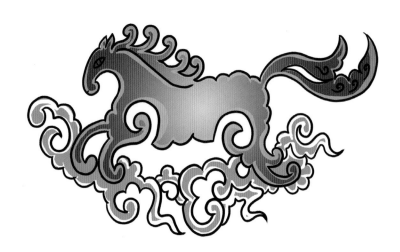

马纹 图3

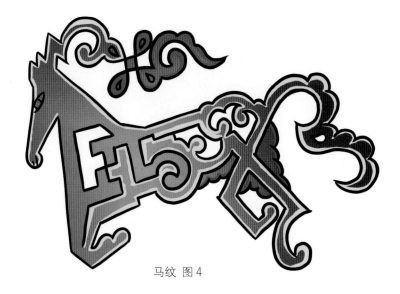

马纹 图4

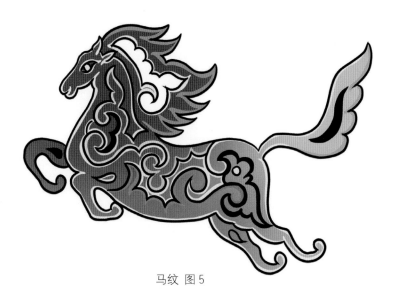

马纹 图5

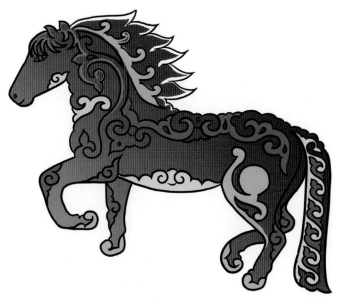

马纹 图6

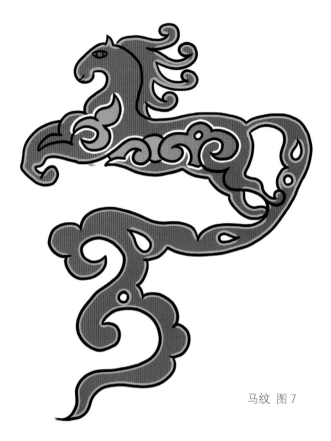

马纹 图7

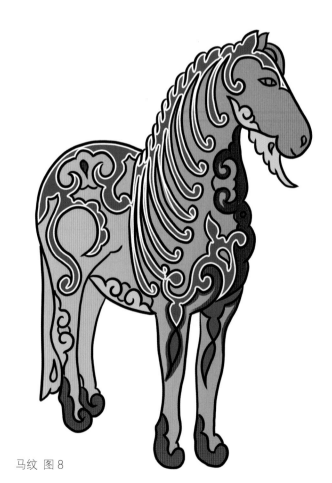

马纹 图8

马纹 图 9

马纹 图 10

蒙古族图案蒙汉双语寓意数字化图典

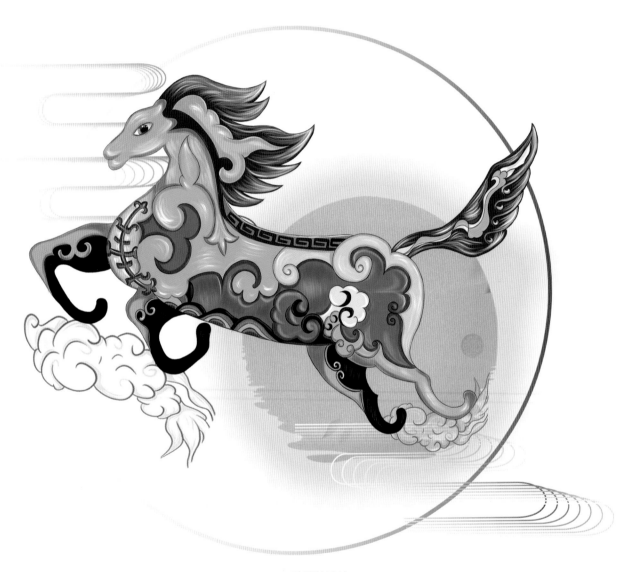

马踏乾坤纹

（蒙古文竖排文字略）

马踏乾坤纹

马的图案表现形式丰富多彩，通常象征吉祥、坚韧。相传蒙古马是万能之神的化身，在蒙古族的心目中占有崇高的地位。萨满教认为，创造宇宙世界、主宰世间万物的是天神"Tengri"，而马是长生天派往人间，帮助人类的通天之神。所以蒙古族把对马的崇拜和对长生天的崇拜联系在了一起。马变成了长生天的使者。它能够在转瞬间跨越千山万水，还可以奔驰于蓝天草原之上，也能与人类对话帮助他们渡过难关。所以此图案周身以各种云纹搭配而成，并采用蒙古族图案常用的勾连的表现手法，体现天马奔腾的吉祥寓意。与蒙古族图案中的带有宗教祈福意义的兰萨纹以及回纹这种寓意长长久久、福寿延绵的图案结合使用，增加蒙古马图案的福寿延绵之寓意。同时，马尾加入哈达纹以及马腹加入的草原山体云纹的图案，强调该图案中内涵的平安、幸福、安康、富贵的基本寓意。

寓意：万事胜意、福寿祥瑞、时来运转、飞黄腾达。

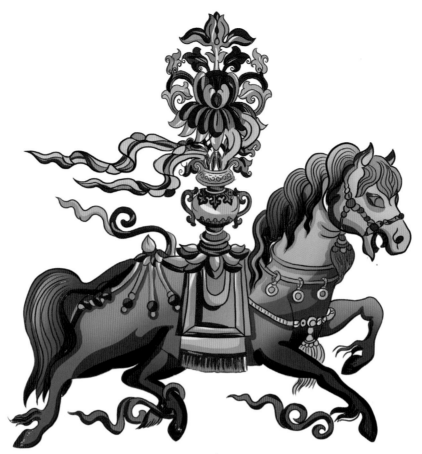

马上平安纹 图1

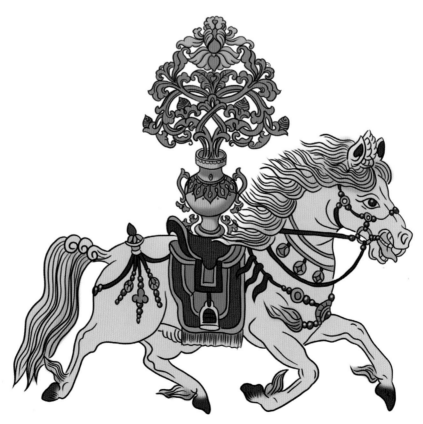

马上平安纹 图2

050

蒙古族图案蒙汉双语寓意数字化图典

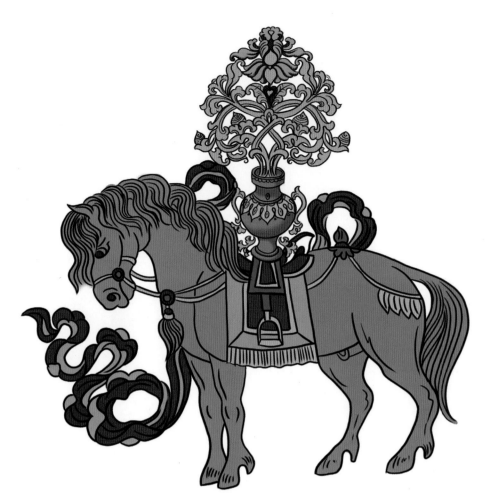

马上平安纹 图3

马上平安纹

　　蒙古包门前，一般都会在一个石墩底座上竖起一柄饰有马鬃制成的缨穗的三股钢叉，蒙古族称其为"Sulde"——苏力德，意为"长矛"。也有竖立两柄苏力德的牧户，这两柄苏力德之间有一定间距，以悬挂有红、黄、蓝、白、绿五色旗帜的线绳相连，旗帜上有被蒙古族合称为"五雄"的五种动物和许多寓意吉祥富贵、幸福安康的图案与经文。这旗帜中间画的就是一匹或九匹飞奔的神马图案，四角画有龙、凤、狮、虎等四圣兽图案。这便是禄马风旗，蒙古语称"Heimoriin dalba"，即"好运神马"之意。

　　寓意：平安吉祥、如意安泰、辟疫驱瘟、逢凶化吉。

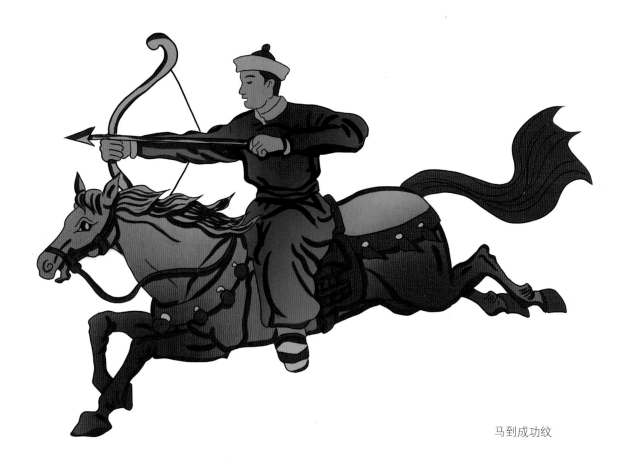

马到成功纹

马到成功纹

中原马的精神，是忠诚，是高贵，是奔驰，是不可征服。马的神韵，则是马在与人类同生死、共荣辱的历史中所表现出来的一种奉献精神。龙马精神是中华民族自古以来所崇尚的奋斗不止、自强不息的民族精神。祖先们认为，龙马就是仁马。它是黄河——我们母亲孕育的精灵，是炎黄子孙的化身，代表了中华民族的精神。马又是能力、圣贤、人才、有作为的象征。古人常常以"千里马"来比拟有才华的人。蒙古族也常用马纹与人物结合的纹饰比喻各类有才能的人。

寓意：才华卓荦、本领非凡、四方辐辏。

四、蝴蝶纹

　　蝴蝶是一种普通的昆虫，在图案纹样表达中常被视为吉祥物。彩蝶纷飞与繁花似锦是紧密结合在一起的，因此蝴蝶也常象征万物复苏、春回大地。与此同时，蒙古族将蝴蝶视作温柔、高贵的象征，而用于装饰物品。

　　寓意：福寿无敌、平安祥和、春晖满园。

蝴蝶纹 图1

蝴蝶纹 图 2

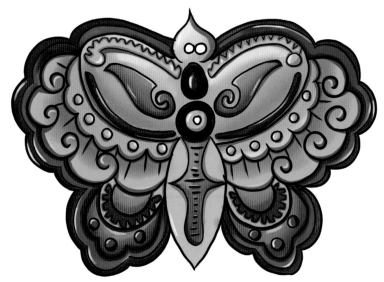

蝴蝶纹 图 3

蝴蝶纹 图 4

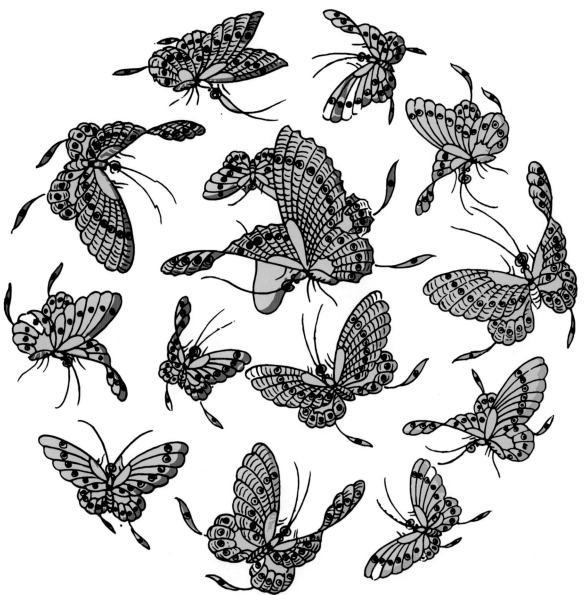

蝴蝶纹 图 5

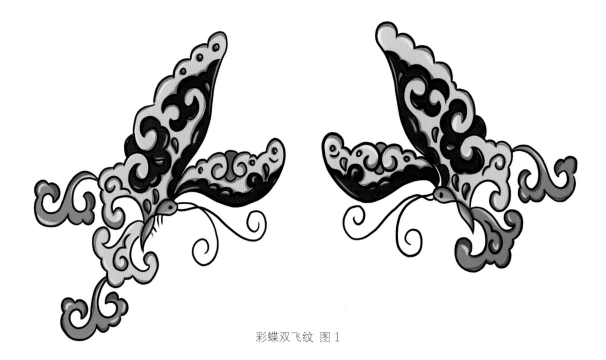

彩蝶双飞纹 图1

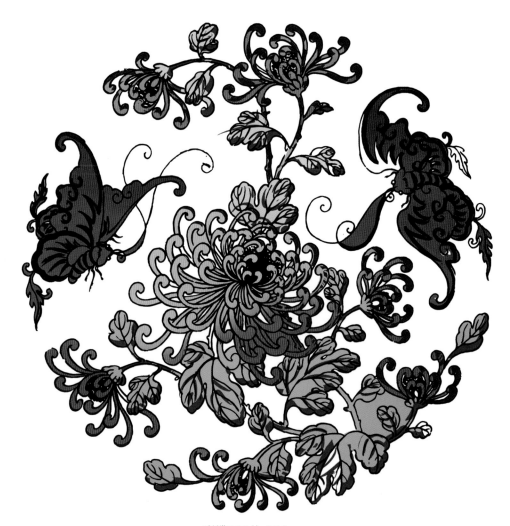

彩蝶双飞纹 图2

蒙古族图案蒙汉双语寓意数字化图典

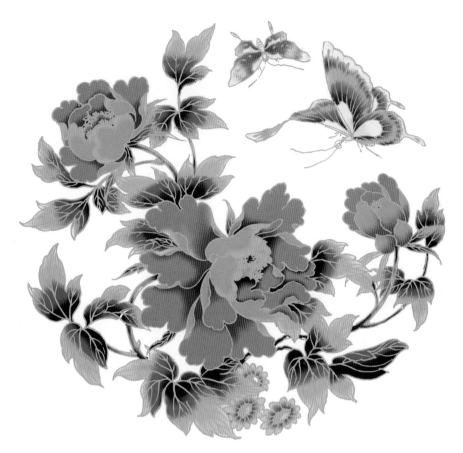

彩蝶双飞纹 图3

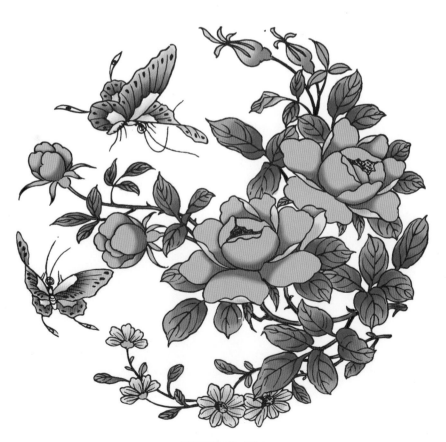

彩蝶双飞纹 图4

彩蝶双飞纹

　　蝴蝶在中国传统文化中是高雅文化的代表，也是爱情的象征。蝴蝶常被誉为是最美丽的昆虫，亦被人们称之为"会飞的花朵"。它们对爱情忠贞不渝，一生只有一个伴侣，因此双蝶纹也成为蒙古族婚嫁用品的常选图案。蒙古族常用蝴蝶纹来作火镰上的装饰图案。这个装饰图案还有一个美丽的传说：古时，世界是由三个不同的空间组成的，分别为天界、人界和冥界。天界在人界之上，且居住着神佛仙灵；人界是飞禽走兽和人类的故乡，在冥界之上；而冥界里充满了鬼魂和魔怪，是最下层的空间。很久以前，人、冥二界是没有火的，只有天界有火。有一天人界派遣燕子去天上偷来了火种。从此以后，人间才有了火。人们开始用火烹制食物、取暖照明、驱赶恶兽。而冥界知道了这个消息后很羡慕人界能拥有火种，所以他们同样也派出蝴蝶去人间偷取火种。但是，蝴蝶在偷取火种的时候只偷到了没有温度的蓝色火焰部分。自此，冥界虽然也拥有了火，但是他们的蓝色火焰只能有限地照明，却不能够取暖，这即是"鬼火"的由来。冥界的鬼魂因为蝴蝶没有偷到真正的火种而把蝶蛾一族赶出了冥界。从此以后，蝶蛾为了立功赎罪返回冥界，就有了见火就拼命扑上去的习性。在蒙古族民间工艺装饰中蝴蝶纹多与繁花图案相呼应，常出现在荷包、烟袋、枕边、鞋靴、衣袍等刺绣品上。蒙古族以这种色彩鲜艳、丰富华美的图案组合寓意夫妻幸福和谐、美满快乐。

　　寓意：白头偕老、如意团栾、富贵双全。

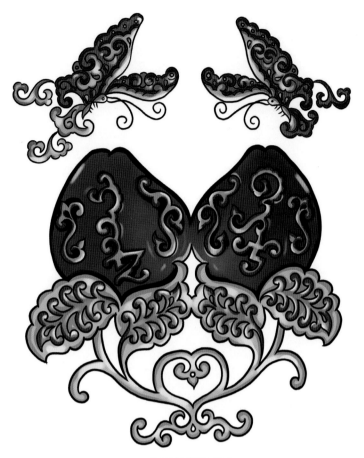

万寿长春纹 图1

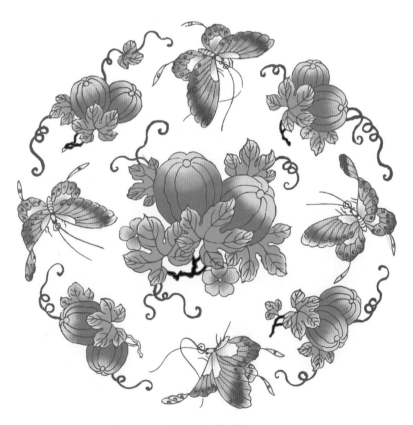

万寿长春纹 图2

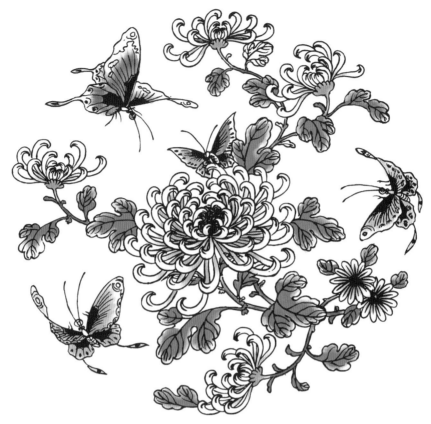

万寿长春纹 图3

万寿长春纹 图4

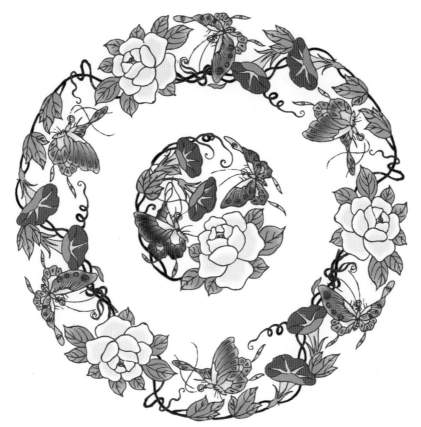

万寿长春纹 图 5

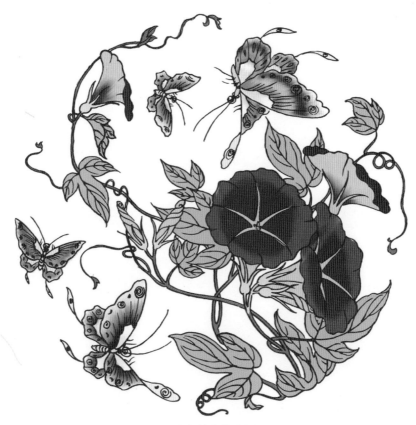

万寿长春纹 图 6

万寿长春纹 图7

万寿长春纹

　　因"蝶"与"耋"同音，在中国传统文化中常常用"蝴蝶"来寓意长寿。而蒙古族的民间艺术家也常将几种富有吉祥寓意的图案（如如意、佛手、桃子等）拼合在一起组成具有特定寓意的吉祥图案。如将蝴蝶纹、桃纹进行组合辅以万字纹边框就成了万寿长春纹。

　　寓意：万寿长春、耄耋吉祥、万事顺遂。

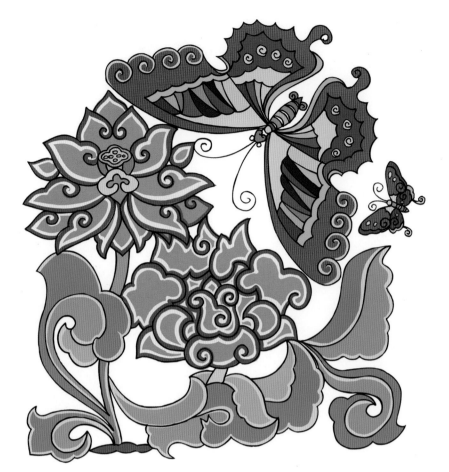

蝶莲纹 图1

蝶莲纹 图2

蝶莲纹 图3

蝶莲纹 图 4

蝶莲纹

　　莲花出淤泥而不染，是圣洁的代表，更是佛教神圣净洁的象征。它不抢风头，不争光彩，不染一点尘埃，清洁无瑕。因此也有很多人以莲花"出淤泥而不染，濯清涟而不妖"的高洁品质来作座右铭，激励自己洁身自好。蝴蝶的一生必受破蛹挣扎之苦，而后方享涅槃重生之快。这个过程不能有外界的帮助，一旦有人在它羽化的时候帮助它破蛹，那么这只蝴蝶必将成为残蝶。所以蝴蝶有着独立的人格品质，不依赖于外界。

　　寓意：爱情忠贞、健康长寿、平安如意。

五、鱼纹

ᠲᠠᠪᠤᠨ᠂ ᠵᠢᠭᠠᠰᠤᠨ ᠤ ᠣᠭᠠᠯᠵᠢ

ᠮᠣᠩᠭᠣᠯᠴᠤᠳ ᠤᠨ ᠠᠷᠠᠳ ᠤᠨ ᠭᠠᠷ ᠤᠷᠠᠯᠠᠯ ᠳᠤ ᠵᠢᠭᠠᠰᠤᠨ ᠤ ᠣᠭᠠᠯᠵᠢ ᠶᠢ ᠤᠷᠠᠯᠠᠵᠤ᠂ ᠲᠡᠭᠦᠨ ᠢ《ᠵᠠᠭᠠᠰᠤ》ᠭᠡᠮᠡᠨ ᠨᠡᠷᠡᠯᠡᠳᠡᠭ᠃ ᠵᠢᠭᠠᠰᠤᠨ ᠤ ᠣᠭᠠᠯᠵᠢ ᠶᠢ ᠬᠠᠮᠤᠭ ᠤᠨ ᠲᠦᠷᠦᠭᠦᠨ ᠳᠤ ᠰᠢᠨ᠎ᠡ ᠴᠢᠯᠠᠭᠤᠨ ᠵᠡᠪᠰᠡᠭ ᠤᠨ ᠦᠶ᠎ᠡ ᠶᠢᠨ ᠡᠬᠢᠨ ᠤ ᠰᠠᠪᠠ ᠰᠠᠭᠤᠯᠠᠭ᠎ᠠ ᠳᠡᠭᠡᠷ᠎ᠡ ᠢᠯᠡᠷᠡᠵᠦ᠂ ᠬᠡᠳᠦᠨ ᠮᠢᠩᠭᠠᠨ ᠵᠢᠯ ᠤᠨ ᠬᠥᠭᠵᠢᠯᠲᠡ ᠶᠢᠨ ᠳᠠᠷᠠᠭ᠎ᠠ ᠠᠭᠠᠵᠢᠮ ᠢᠶᠠᠷ ᠴᠢᠮᠡᠭᠯᠡᠯ ᠤᠨ ᠬᠦᠷᠢᠶᠡᠨ ᠤ ᠡᠯ᠎ᠡ ᠲᠠᠯ᠎ᠠ ᠳᠤ ᠳᠡᠯᠭᠡᠷᠡᠵᠡᠢ᠃ ᠸᠧᠨ ᠢ ᠳ᠋ᠦᠸᠧ ᠲᠠᠭᠠᠨ《ᠵᠢᠭᠠᠰᠤ ᠶᠢ ᠥᠭᠦᠯᠡᠬᠦ ᠨᠢ》ᠭᠡᠳᠡᠭ ᠳᠤᠮᠳᠠ᠂ ᠵᠢᠭᠠᠰᠤ ᠳᠤ ᠦᠷᠡᠵᠢᠯ ᠪᠠᠳᠠᠷᠠᠬᠤ᠂ ᠣᠯᠠᠨ ᠬᠡᠦᠬᠡᠳ ᠣᠯᠠᠨ ᠠᠴᠢ ᠶᠢᠨ ᠢᠷᠦᠭᠡᠯ ᠤᠨ ᠤᠳᠬ᠎ᠠ ᠰᠠᠨᠠᠭ᠎ᠠ ᠪᠠᠶᠢᠳᠠᠭ ᠭᠡᠵᠡᠢ᠃

蒙古族民间工艺中多绘鱼纹，称为"扎格斯"纹样。鱼纹最早见于新石器时代早期的陶器上，经过几千年的发展，逐渐扩展到装饰领域的各个方面。闻一多先生在《说鱼》中谈道："在中国的传统图案艺术中，鱼具有生殖繁盛，多子多孙的祝福含义。"鱼是女阴的象征，由于鱼腹多子、繁殖力强，因此也是多子多孙的象征。在中国传统文化中"鱼"与"余"谐音，因此也可以表示富裕美满。而在鱼形图案中，鲤鱼和金鱼的内容和形式较为丰富，因"鲤"谐音"利"，"鲤鱼"与"利余"谐音，象征家庭富裕、生意兴隆。

寓意：多子多福、吉庆有余、连年得利。

鱼纹 图1

鱼纹 图2

鱼纹 图3

如意双鱼纹

如意双鱼纹

我国最早发现的鱼纹，是西安半坡出土的五千年前的人面鱼纹彩陶。元代瓷器上经常会出现不同的鱼纹。而双鱼纹则象征子孙繁衍、氏族兴旺。

寓意：吉祥如意、爱情幸福、吉祥多子、福寿双余。

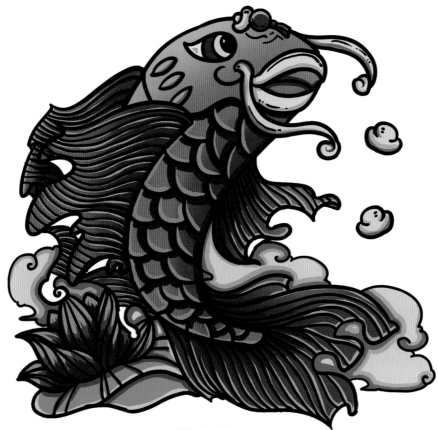

连年有余纹 图1

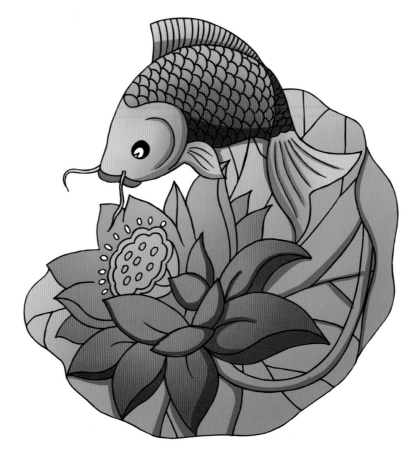

连年有余纹 图2

蒙古族图案蒙汉双语寓意数字化图典

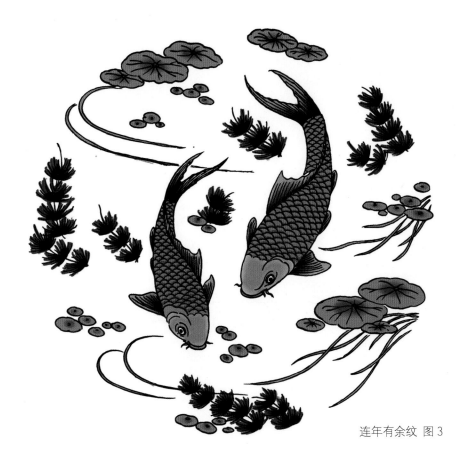

连年有余纹 图3

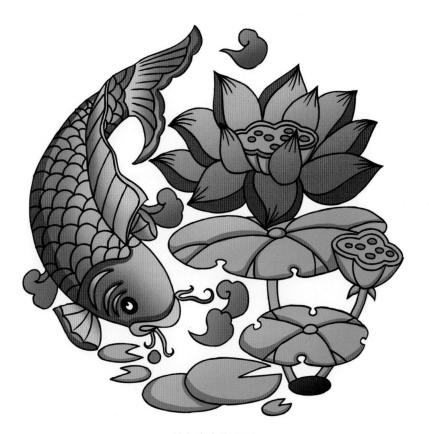

连年有余纹

在中国传统文化中"莲"和"连"同音，"余"和"鱼"同音，因此，鱼莲纹象征年年都有结余的富裕生活。此纹饰多见于木雕、敖吉、毡毯上。

寓意：丰衣足食、五谷丰登、生活美满。

连年有余纹 图4

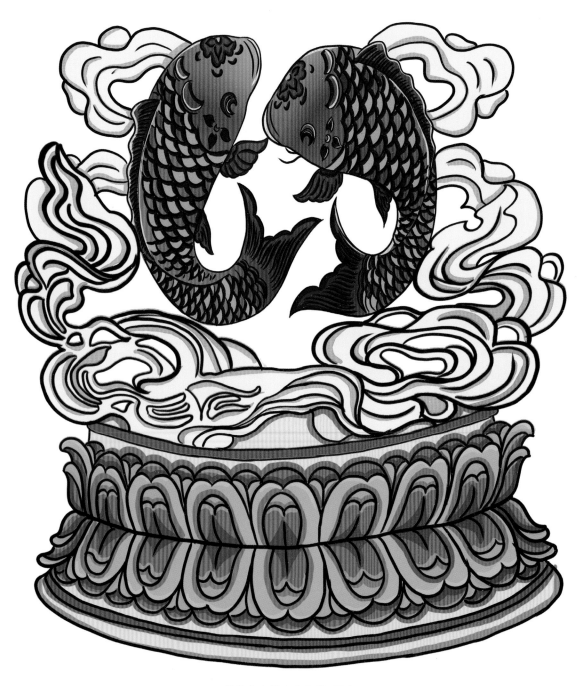

佛教八吉祥之金鱼纹 图1

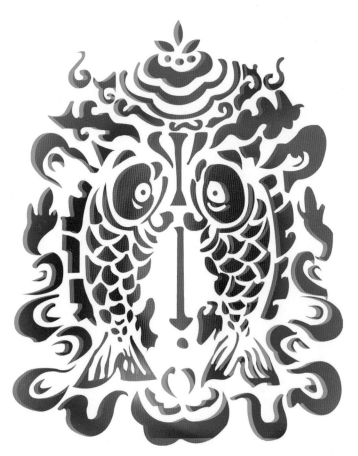

佛教八吉祥之金鱼纹 图 2

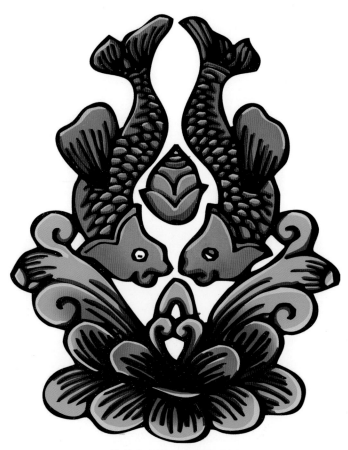

佛教八吉祥之金鱼纹 图 3

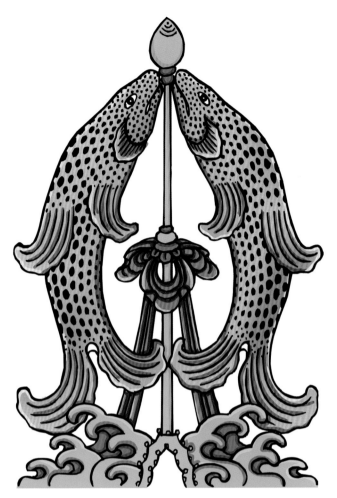

佛教八吉祥之金鱼纹 图4

佛教八吉祥之金鱼（双鱼）纹

佛教传入后，蒙古族民间的八吉、八宝图案就有了鱼纹——扎格斯纹。金鱼代表佛法具有无限生机，就像鱼行水中，自由自在，无忧无虑。佛家以金鱼喻示超越世间、自由豁达得解脱的修行者。藏传佛教也以金鱼象征解脱、复苏、永生、再生等。

寓意： 活泼健康、活力四射、趋吉避邪。

佛教八吉祥之金鱼纹 图5

六、狮纹

　　狮子以尊贵、威严的王者风范被选为藏传佛教中的护法使者。根据佛教经典中的记载，佛祖有多种称号，如"人中狮子""人中人狮子""人雄狮子""大狮子王"等。这些称号都是把释迦摩尼始祖比作狮子，以此来彰显佛陀在人们心中的尊贵地位。蒙古族图案文化中狮子的形象具有威猛强悍、不屈不挠、保卫镇守的精神特质和象征意义。在蒙古高原上没有狮子，但关于狮子的文化艺术却源远流长、丰富多彩。这种产自异国他乡的动物为什么会受到古时蒙古族的喜爱与崇拜呢？这除了蒙古族自古以来的崇拜灵兽心理以外，恐怕更多的是与狮子本身所具有的精神特质有关。狮子不论是在东方文化还是在世界范围内的众多文明中都普遍被视为是战神或保护神的象征。《多桑蒙古史》载："军中将校个授牌符，以辨其官阶之大小，百户银牌，千户渡金银牌，万户狮头金牌。统将之统大军者，金牌，重50两，狮头绘日月形，牌上有文日：'奉天承运可汗钦命，违命者斩'"。在古代内蒙古地区的庙宇、宫廷、衙门门口一般都会左右各摆一头石刻狮子或铜铸狮子，其寓意为保卫镇守。蒙古族文化中由狮子取代了玄武的位置，但是它们所象征的祥瑞、神力、吉祥等寓意基本上是相同的。而蒙古族"四圣兽"中狮子象征的力量、权力这一意识在"Eriin gurban naadam"（即好汉三艺）之一的摔跤文化上得到了充分的体现。蒙古族摔跤手在比赛时都会身着名为"jodog"的皮制比赛服，膀颈上还会佩戴"jingaa"作为装饰。"jodog"是一种以牛皮、丝网、羊毛线等材料手工缝制的蒙古族特有的坎肩。它在比赛较量中能保护摔跤手身体的同时还能让对手有着力点、更容易用力，从而使得摔跤比赛更加精彩。一般人们会在"jodog"的背面缝制粗壮有力、色彩对比强烈的狮子、老虎等形象不一的"四神兽"图纹。而"jingaa"更是直接模仿了狮子的外形特征，以丝网缝制的类似狮鬃的膀颈装饰物，它让摔跤手看上去更加威猛。这些都是希望摔跤手能够像狮子般威猛、强悍、不屈不烧。

　　寓意：祈福纳吉、旗开得胜、独占鳌头。

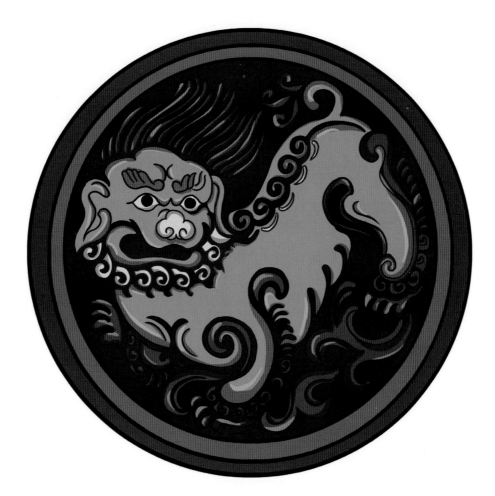

狮纹 图 1

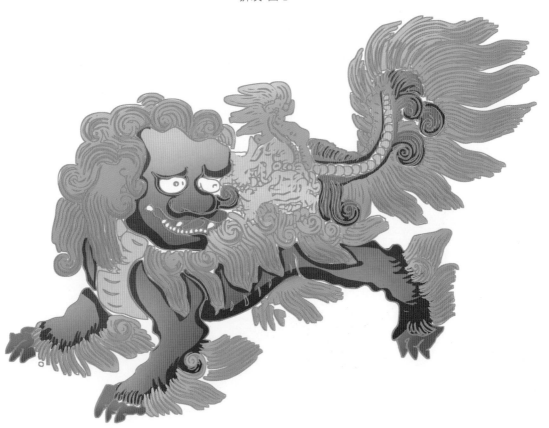

狮纹 图 2

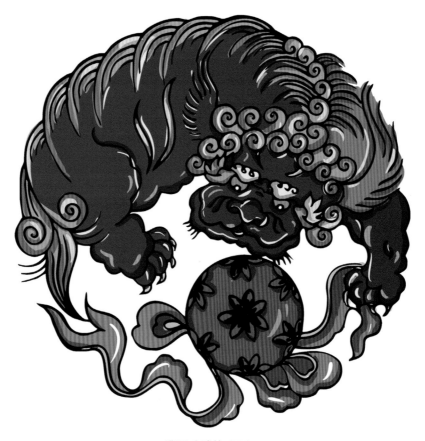

狮子戏球纹 图1

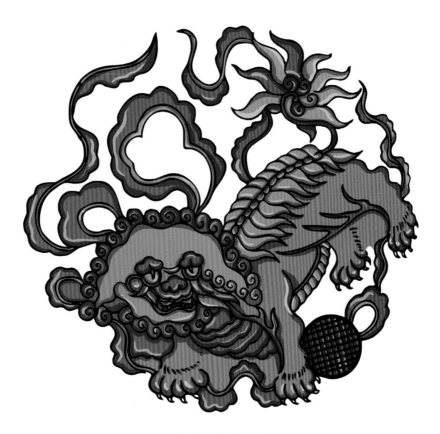

狮子戏球纹 图2

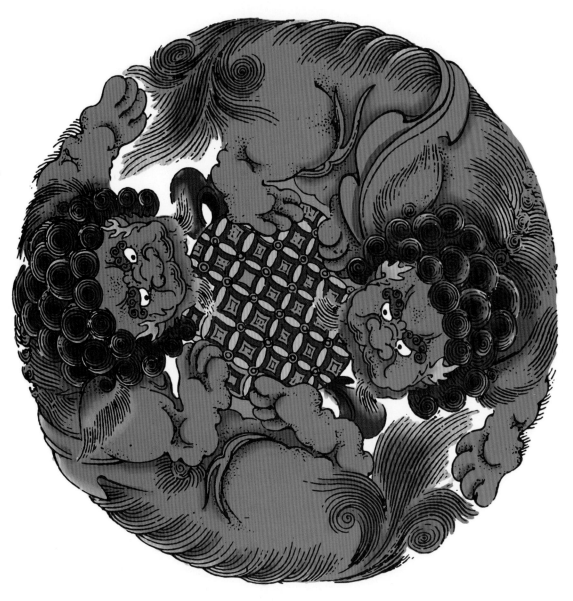

狮子戏球纹 图 3

狮子（双狮）戏球纹

"狮子滚绣球"，也叫"狮子戏球"，寓意喜庆与欢乐。古人发现，雌雄狮子交配时，相互倚靠，有绒毛脱落。绒毛相聚成球，遇风则滚动。一旦发现狮子身边有毛球滚动，即意味着已有新的生命开始孕育或将有新的生命诞生。

寓意：喜事不断、富贵连连、子孙延绵。

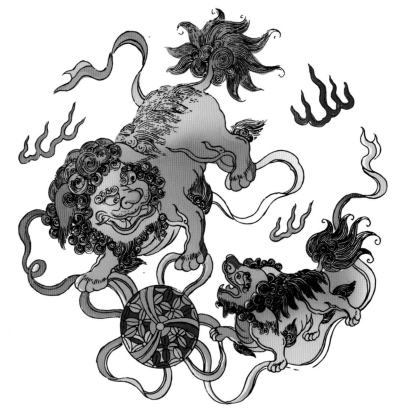

太师少狮纹 图1

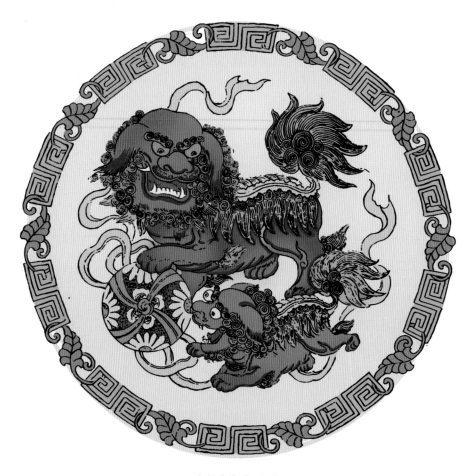

太师少狮纹 图2

蒙古族图案蒙汉双语寓意数字化图典

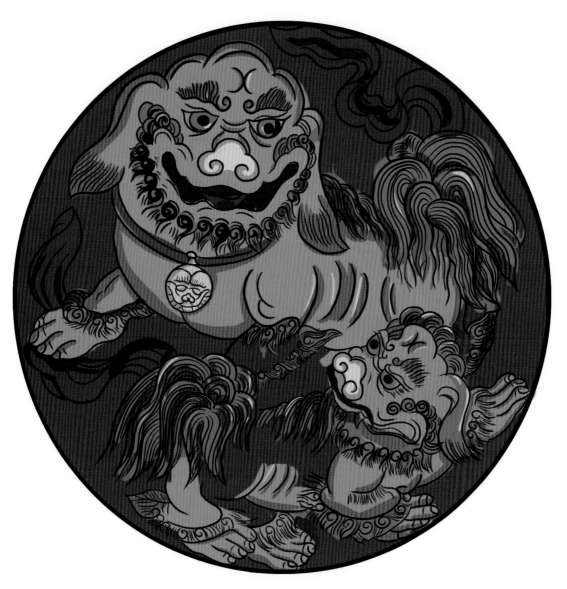

太师少狮纹 图3

太师少狮纹

太师少狮纹是由一大一小两头狮子组成的图案，较为常见的是大狮子怀抱幼狮，或一大一小两头狮子嬉戏的图案。因"狮"与"师"同音，谐音太师少师，所以这一纹样含有世世代代做高官的寓意。从考古资料看，元上都古城发现有石狮，元应昌路古城也发现一对石狮。在蒙古族民间壁画以及各种民间工艺品中也都有大小双狮纹样的出现。

寓意：步步登高、平步青云、代代延绵。

剑狮纹

剑狮纹

由狮子头面纹以及狮子口中的剑组成，远看如狮子咬剑。狮子所咬的剑传说是龙凤呈祥剑，可以镇宅、祈福。在蒙古族文化中狮子图案的使用就是一种单纯的自然崇拜、图腾崇拜的延伸，是直接象征着狮子这一动物本身所具有的威猛、雄健、强悍等特性。狮子始终被赋予正面而积极的意义。佛教文化在中国的巨大影响和佛家经典中对狮子的推崇，强化了狮子在中国传统文化中的吉祥寓意。在传统文化中，狮子被认为是避邪的瑞兽，它还可以预卜灾难。民间传说在大的灾难来临前，石狮的眼睛会变成红色或者流血。

寓意：驱魔避邪、平安吉祥、求福禳灾。

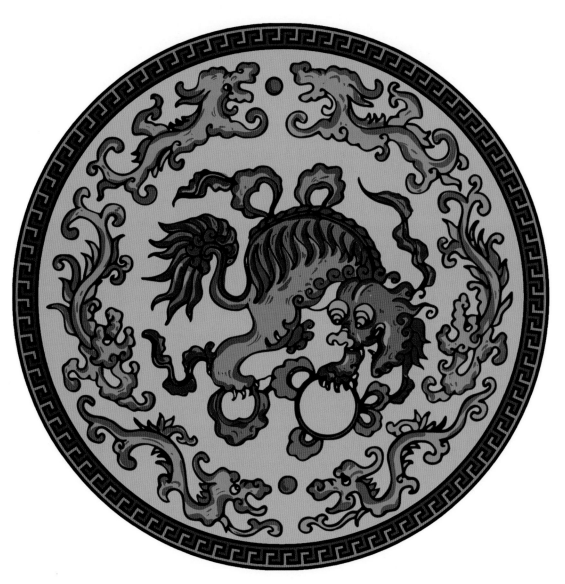

群龙戏狮纹

群龙戏狮纹

在蒙古族装饰纹样中经常将
草龙纹搭配狮纹进行组合运用。

寓意：紫气东来、登峰造极、
驱灾迎吉。

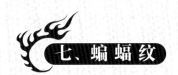

七、蝙蝠纹

蝙蝠是一种长有翅膀的哺乳类动物。由于"蝠"与"福"同音，自古以来人们就把蝙蝠当作幸福的象征，希望幸福像蝙蝠一样从天而降，多多进"福"。蝙蝠图案传入内蒙古地区被蒙古族接受并广泛应用于家具和马鞍具等用品的装饰。常见的蝙蝠纹有倒挂蝙蝠、双蝠等。蝙蝠纹富于变化，可单独构成图案，也可以与万字纹、兰萨纹等共同组合成吉祥图案。

寓意：幸福如意、富禄长绵、福中有福。

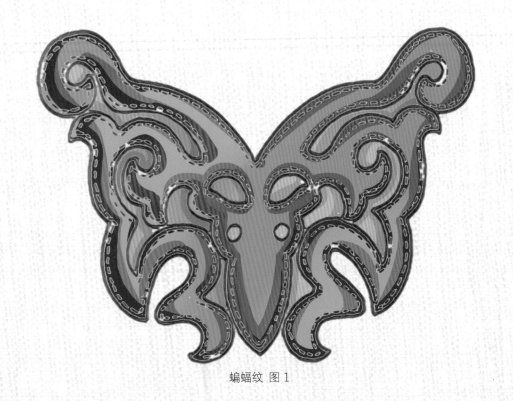

蝙蝠纹 图1

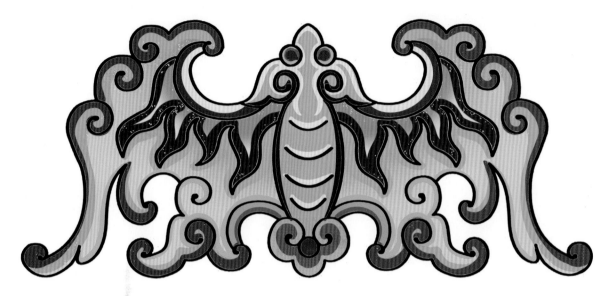

蝙蝠纹 图 2

蝙蝠纹 图 3

洪福齐天纹 图1

洪福齐天纹 图2

洪福齐天纹

在蒙古族传统的瓷器装饰纹样中，有单独的蝙蝠纹和以蝙蝠纹组合的图案。"蝠"和"福"同音，有福气和幸福之意。如一只蝙蝠飞在眼前，称为"福在眼前"；红色蝙蝠纹即红蝠，其发音与"洪福"相同，因此，将蝙蝠与云纹组合在一起，名曰"洪福齐天"。

寓意： 洪福齐天、福在眼前、福寿绵长。

福寿双全纹 图1

福寿双全纹 图2

福寿双全纹 图 3

福寿双全纹 图 4

福寿双全纹 图5

福寿双全纹 图6

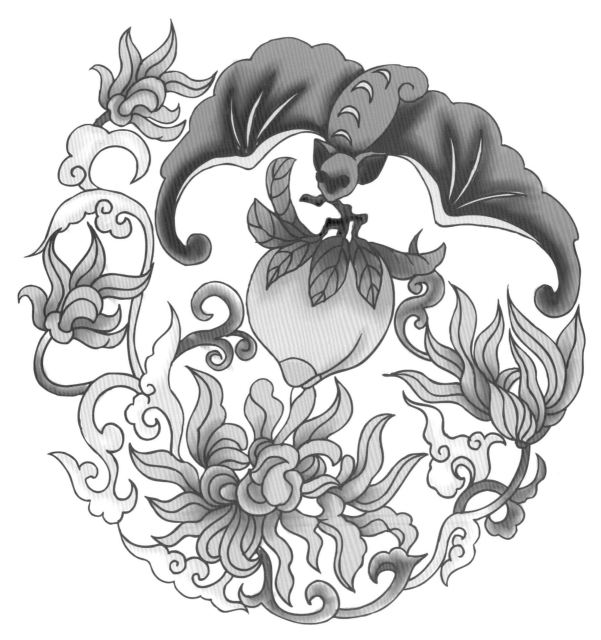

福寿双全纹 图7

福寿双全纹

在蒙古族的家具和马鞍等用具上常将蝙蝠与"万""寿""无""疆""卍""钱币""桃"纹等吉祥纹饰组合使用,有吉祥所集、功德圆满的含义。

寓意:福寿绵长、富贵双全、双双如意。

五福捧寿纹 图1

五福捧寿纹 图2

五福捧寿纹 图3

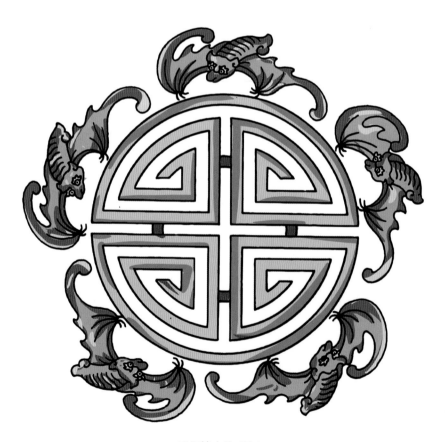

五福捧寿纹 图4

五福捧寿纹 图5

五福捧寿纹

《尚书·洪范》云五福："一曰寿、二曰富、三曰康宁、四曰攸好德、五曰考终命。"长命、富贵、健康宁静、道德良心得到满足、得善终这五点，是中国古人对一生福气的终极追求。五只蝙蝠围绕寿字飞行，就代表了五福捧寿。

寓意：五福拱寿、寿在福中、福寿连生。

双鱼蝙蝠纹

双鱼蝙蝠纹

鱼代表年年有余。在中国传统文化中年年有鱼是"年年有余"的谐音，是祈福最具代表性的语言之一。"蝠"通"福"，象征富贵有余。

寓意：年年有余、富贵幸运、福增贵子。

蝙蝠云纹 图 1

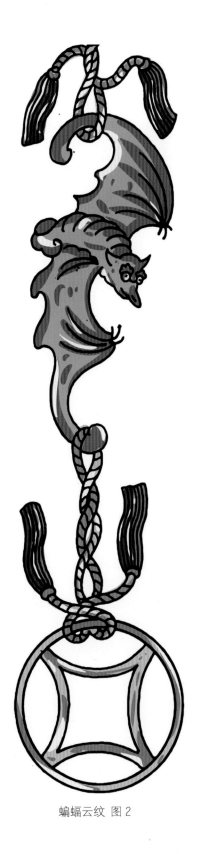

蝙蝠云纹 图 2

蝙蝠云纹 图3

蝙蝠云纹 图4

蝙蝠云纹（福在眼前纹）

　　民间装饰中经常用蝙蝠纹与钱币纹进行组合搭配，因为"蝠"通"福"，"钱"通"前"。同时，此纹中蝙蝠的双眼也直视钱币。

　　寓意：福在眼前、财源不断、富禄双得。

五福和合纹

五福和合纹

　　此纹中的盒象征"和合"，即古代传说中"和合二仙"，又称"和合二圣"。和仙、合仙是指唐代的高僧寒山和拾得。清代时寒山和拾得被封为和圣、合圣。本纹样表现为一个盒子里涌出五只振翅飞翔的蝙蝠的画面。"蝙蝠"意为"遍福"，象征幸福；盒与"和""合"同音，取和谐和好之意。

　　寓意：夫妻恩爱、幸福延绵、五福临门。

蝙蝠石榴纹

蝙蝠石榴纹

在民间装饰艺术中也常常将蝙蝠纹和石榴纹搭配使用。

寓意：福运亨达、福泽子孙、多子多福。

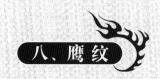

八、鹰纹

ᠡᠭᠦᠯᠡᠭᠡᠨ ...

（蒙古文正文，竖排从右至左）

鹰纹在中国传统纹样中得到广泛应用，有的远古部落甚至以鹰作为图腾加以崇拜。蒙古族对鹰（海冬青）也有类似于图腾崇拜的情结。如科尔沁右翼杜尔伯特乌尔图那苏贝子，他是成吉思汗的弟弟哈萨尔的第二十七世孙。他们的氏族就自称是鹰氏族，各代的长子、长孙都以各种鹰来命名。

蒙古族萨满认为，海冬青是长生天的神鸟使者。它受命降到人间和部落首领成婚，生下一个美丽的女孩，又把她培养成了世界上最早的"渥都根"（女萨满）。乌古思六族的图腾是青鹰、白鹰、猎鹰、鹫、隼、山羊。鹰的种类多种多样，但是都具有善飞、凶狠的特点。在人们眼中，鹰代表着权力、地位、勇敢、神圣、长寿。

寓意：壮志凌云、驱邪裨益、亨通发达。

鹰纹 图1

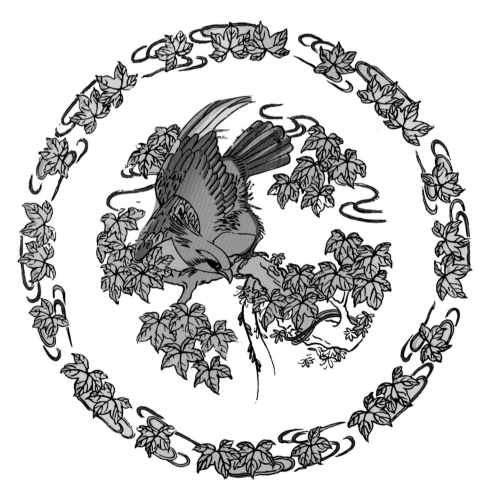

鹰纹 图2

鹰纹 图3

鹰纹 图4

鹰纹 图 5

九、牛纹

　　牛出现在蒙古族的文化、生活中已有很长的历史了。它通常象征的是族源、民心、天意、兴旺、富足。人们用牛驮载重物，用牛皮缝制马靴。牛奶更是制作蒙古族特色奶食的主要原料。早在蒙古族形成的初期，他们就已开始信仰牤牛图腾。虽然在蒙古族的历史文献里像这样关于牛崇拜的记载很少见，但是我们仍然可以通过蒙古高原游牧民族的民间神话传说了解到牛在蒙古族的精神文化中产生过怎样的重要影响。而这种古老的蒙古部落族群的图腾崇拜至今仍在蒙古族文化中代代传承，并成为蒙古族精神文化的一部分。当牛的图案以五畜图案的形式出现的时候，它就拥有了五畜兴旺、生活富足的象征。

寓意：金玉满堂、安居乐业、五谷丰登。

牛纹 图1

牛纹 图2

牛纹 图3

牛纹 图4

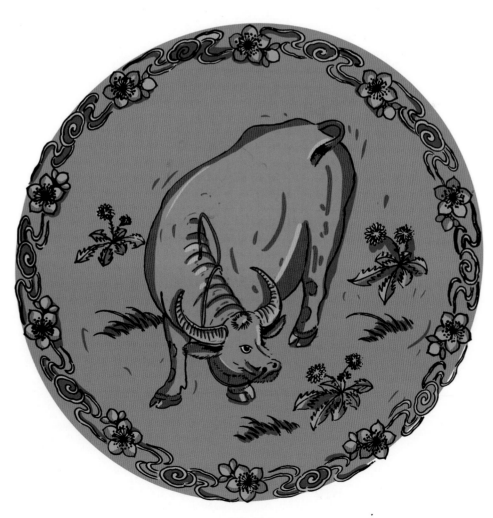

牛纹 图5

牛纹 图6

牛纹 图7

牛纹 图8

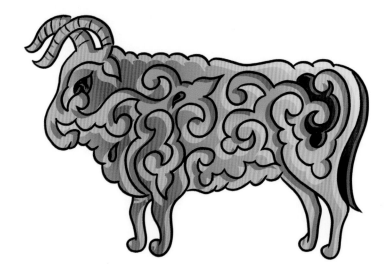

牛纹 图9

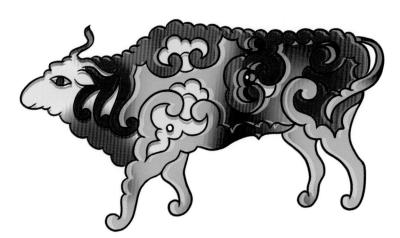

牛纹 图10

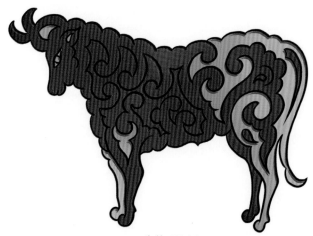

牛纹 图11

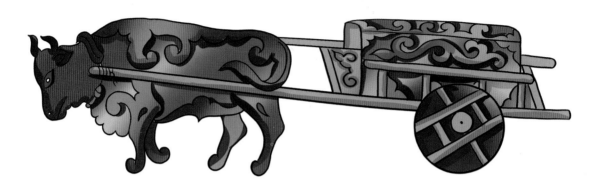

勒勒车牛纹

勒勒车牛纹

传说：一天，浅黄色的乳牛对扎木合不满，于是将他的勒勒车顶起来，并向他大声吼叫、扬土，顶断一支角；浅黄色的无角犍牛则主动载着铁木真的勒勒车，跟在铁木真的后面哞哞叫，还说天地商议好了，想让铁木真做可汗。这里，牛不仅仅是载牛车、提供肉奶的家畜，而是一种民心、天意的象征。

寓意：踏实安定、富裕殷实、吉祥平安。

十、骆驼纹

骆驼是蒙古人的五畜之一。骆驼纹一般都在综合型"五畜图案"中出现。这种图案在蒙古族的生产生活中象征的是五畜兴旺。在蒙古高原上,骆驼以役用为主,是役力的重要来源,在牧民的经济生活中亦占重要地位。在阴山山脉西段,尤其是阿拉善左旗和磴口县的石壁上凿刻着许多骆驼岩画。岩画上的骆驼纹主要以双峰驼为主。在蒙古族祭祀礼仪上,骆驼往往是上乘的礼畜,特别是白驼,更是吉祥之物。骆驼身上透出了一种无畏、一种坚韧、一种踏实、一种气概;没有恐惧、没有厌倦、没有躁动、没有委屈、没有怨恨、没有回头。它们稳稳健健地、一步一个脚印地走向前方,走向绿洲,走向希望。

寓意:足履实地、厚积薄发、家殷人足。

骆驼纹 主图

双驼纹

双驼纹

人们在鄂尔多斯青铜饰牌上发现双驼图案。之后又在鲜卑、契丹、蒙古族美术作品中发现了更多的骆驼图案。同时，在蒙古象棋上也雕刻着夸张变形的骆驼图案。

寓意：安居乐业、百样富足、福禄双余。

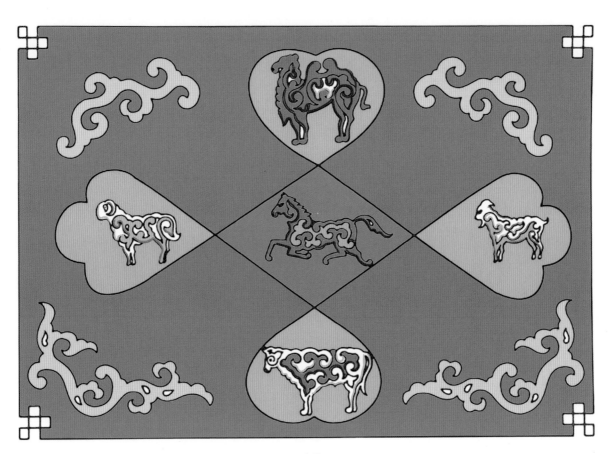

五畜纹

五畜纹

　　成吉思汗征服西夏后，蒙古族的骆驼养殖规模变大。当时西夏王布尔汗（李安全）投降蒙古，除了将女儿察和献给成吉思汗为妻外，又将许多骆驼及毛皮等献给他。从此以后，骆驼便成为蒙古族的五畜之一而被普遍使用；同时，在古代蒙古族军队中还专门设有管理骆驼的军务人员称为"贴麦赤"。

　　寓意：富足安康、阖家幸福、平安吉祥。

ᠬᠣᠨᠢᠨ ᠬᠡᠭᠡ᠄ ᠮᠣᠩᠭᠣᠯ ᠤᠭᠠᠯᠵᠠ ᠵᠢᠨ

ᠳᠣᠲᠣᠷ᠎ᠠ ᠬᠣᠨᠢ ᠪᠣᠯ ᠥᠯᠵᠡᠢ ᠬᠤᠲᠤᠭ ᠢ ᠪᠡᠯᠭᠡᠳᠡᠵᠦ

ᠪᠠᠶᠢᠳᠠᠭ᠃ ᠢᠮᠠᠭ᠎ᠠ ᠬᠣᠨᠢ ᠬᠣᠶᠠᠷ ᠪᠣᠯ ᠮᠣᠩᠭᠣᠯ ᠦᠨᠳᠦᠰᠦᠲᠡᠨ ᠦ

ᠰᠣᠶᠣᠯ ᠳᠤ ᠦᠬᠡᠷ᠂ ᠮᠣᠷᠢ᠂ ᠲᠡᠮᠡᠭᠡ ᠲᠡᠢ ᠬᠠᠮᠲᠤ ᠲᠠᠪᠤᠨ

ᠬᠣᠰᠢᠭᠤ ᠮᠠᠯ ᠭᠡᠵᠦ ᠨᠡᠷᠡᠯᠡᠭᠳᠡᠳᠡᠭ᠃ ᠤᠮᠠᠷᠠᠳᠤ ᠵᠢᠨ ᠨᠡᠭᠦᠳᠡᠯ

ᠮᠠᠯᠵᠢᠯ ᠤᠨ ᠦᠨᠳᠦᠰᠦᠲᠡᠨ ᠨᠦᠭᠦᠳ ᠨᠢ ᠮᠠᠰᠢ ᠡᠷᠲᠡ ᠠᠴᠠ ᠬᠣᠨᠢ

ᠮᠠᠯᠵᠢᠵᠤ ᠡᠬᠢᠯᠡᠭᠰᠡᠨ ᠶᠤᠮ᠃ ᠡᠬᠡ ᠵᠢᠨ ᠣᠪᠤᠭ ᠤᠨ ᠨᠡᠶᠢᠭᠡᠮ ᠦᠨ

ᠦᠶ᠎ᠡ ᠳᠦ ᠮᠠᠨ ᠤ ᠤᠯᠤᠰ ᠤᠨ ᠤᠮᠠᠷᠠᠳᠤ ᠵᠢᠨ ᠲᠠᠯ᠎ᠠ ᠨᠤᠲᠤᠭ ᠲᠤ

ᠠᠮᠢᠳᠤᠷᠠᠵᠤ ᠪᠠᠶᠢᠭᠰᠠᠨ ᠠᠩᠬᠠᠨ ᠤ ᠰᠠᠭᠤᠭᠠᠯᠢ ᠠᠷᠠᠳ ᠨᠢ ᠡᠪᠡᠰᠦ

ᠤᠰᠤ ᠡᠯᠪᠡᠭ ᠮᠦᠷᠡᠨ ᠤᠰᠤᠨ ᠤ ᠬᠦᠪᠡᠭᠡ ᠵᠢ ᠰᠣᠩᠭᠣᠵᠤ ᠬᠣᠨᠢ

ᠮᠠᠯᠵᠢᠵᠤ ᠠᠩ ᠠᠩᠨᠠᠵᠤ ᠪᠠᠶᠢᠵᠠᠢ᠃ ᠬᠣᠨᠢᠨ ᠤ ᠮᠢᠬ᠎ᠠ ᠪᠣᠯ ᠮᠣᠩᠭᠣᠯ

ᠦᠨᠳᠦᠰᠦᠲᠡᠨ ᠦ ᠡᠳᠦᠷ ᠲᠤᠲᠤᠮ ᠤᠨ ᠠᠮᠢᠳᠤᠷᠠᠯ ᠳᠤ ᠭᠣᠣᠯ ᠢᠳᠡᠭᠡᠨ

ᠪᠣᠯᠵᠤ᠂ ᠬᠣᠨᠢᠨ ᠤ ᠠᠷᠠᠰᠤ᠂ ᠨᠣᠣᠰᠤ ᠨᠢ ᠲᠡᠳᠡᠨ ᠦ ᠭᠤᠲᠤᠯ

ᠮᠠᠯᠠᠭᠠᠢ ᠬᠤᠪᠴᠠᠰᠤ ᠵᠠᠰᠠᠯ ᠬᠢᠬᠦ ᠵᠢᠨ ᠴᠢᠬᠤᠯᠠ ᠲᠦᠭᠦᠬᠡᠢ ᠡᠳ᠋

ᠪᠣᠯᠳᠠᠭ᠃ ᠮᠣᠩᠭᠣᠯᠴᠤᠳ ᠲᠦᠷᠦᠬᠦ ᠠᠴᠠ ᠭᠡᠷᠯᠡᠬᠦ ᠬᠦᠷᠲᠡᠯ᠎ᠡ᠂

ᠲᠠᠬᠢᠯᠭ᠎ᠠ ᠠᠴᠠ ᠢᠳᠡᠭᠡ ᠤᠮᠳᠠᠭ᠎ᠠ ᠬᠦᠷᠲᠡᠯ᠎ᠡ ᠬᠠᠮᠢᠭ᠎ᠠ ᠴᠤ ᠬᠣᠨᠢ

ᠠᠴᠠ ᠰᠠᠯᠵᠤ ᠴᠢᠳᠠᠳᠠᠭ ᠦᠭᠡᠢ᠃ ᠡᠭᠦᠨ ᠠᠴᠠ ᠦᠵᠡᠪᠡᠯ ᠡᠷᠲᠡ ᠦᠶ᠎ᠡ ᠵᠢᠨ

ᠬᠥᠮᠦᠰ ᠨᠢ ᠬᠣᠨᠢ ᠪᠣᠯ ᠥᠯᠵᠡᠢ ᠬᠤᠲᠤᠭ᠂ ᠵᠢᠷᠭᠠᠯ ᠵᠢᠷᠭᠠᠭᠰᠠᠨ ᠢ

ᠪᠡᠯᠭᠡᠳᠡᠳᠡᠭ ᠭᠡᠵᠦ ᠢᠲᠡᠭᠡᠳᠡᠭ ᠪᠠᠶᠢᠵᠠᠢ᠃

ᠪᠡᠯᠭᠡ ᠤᠳᠬ᠎ᠠ᠄ ᠨᠠᠷᠠᠨ ᠳᠡᠯᠭᠡᠷᠡᠬᠦ᠂ ᠲᠠᠪᠤᠨ ᠲᠠᠷᠢᠶ᠎ᠠ

ᠡᠯᠪᠡᠭᠵᠢᠬᠦ᠂ ᠥᠯᠵᠡᠢ ᠬᠤᠲᠤᠭ ᠣᠷᠣᠰᠢᠬᠤ᠃

羊在蒙古族图案中象征吉祥如意、幸福富足。山羊和绵羊在蒙古族文化中与牛、马、骆驼一起被合称为五畜。北方游牧民族在很早以前就开始饲养羊了。早在母系氏族公社时期，生活在我国北方草原地区的原始居民，就已开始选择水草丰茂的沿河沿湖地带牧羊狩猎。羊肉是蒙古族日常生活中的主要食物，羊皮、羊绒则是他们制作鞋帽服饰的重要原材料。蒙古族从出生到结婚，从祭祀到饮食，处处离不开羊。由此可见，古人一直相信羊是吉祥、幸福的象征。

寓意：艳阳开泰、五谷丰登、吉祥如意。

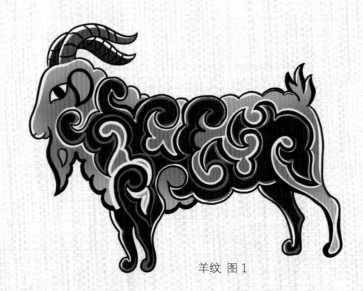

羊纹 图1

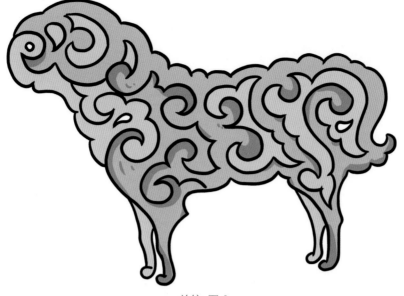

羊纹 图2

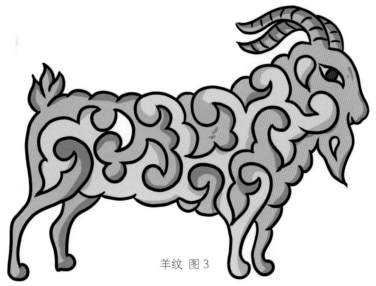

羊纹 图3

羊纹 图4

羊纹 图 5

羊纹 图 6

双羊纹 图1

双羊纹 图2

双羊纹 图3

三羊纹

ᠬᠤᠨᠢᠨ ᠦ ᠵᠢᠷᠤᠭ ᠤᠨ ᠬᠡ ᠤᠭᠠᠯᠵᠠ

（蒙古文竖排文字略）

双（三）羊纹

　　古时，蒙古族的祖先还未驯化野羊。当时他们都是以捕猎的方式抓获黄羊当作食物来维持生计。羊肉是他们重要的食物来源，因而从另一方面讲，黄羊就成了他们生命的维系者。出于对自我生命的重视和对生命诞生的好奇，古时的蒙古族逐渐产生了对羊的图腾崇拜。这一崇拜意识可从内蒙古自治区境内的阴山岩画上得到很好的证明。在蒙古高原各个时期的岩画、壁画上都发现过大量的羊的图案及纹饰。而当羊的图案大量出现在牧民们的服饰、日常用品上时，它便成了吉祥如意、幸福富足的象征。羊是一种本性温顺的动物，自出生起，便知"跪乳"，所以羊也是孝顺这种美好德行的象征。乌拉特中旗的一幅岩画上有一只肥硕的山羊。在山羊的左上方，两人双腿叉开，双手向上，似在祈祷。在这幅画里，动物的形象被夸大，而人的形体相对来说比较矮小，又显示出祈祷的姿势（祈祷的方法一般都是人的双腿叉开，两臂平伸，虔诚恭敬），而被膜拜的对象是羊。在这一时期，羊变成了一种神的化身。到了封建社会时期，随着人类社会的发展、认知能力的不断提高，羊渐渐走下了神的高台，但是与此同时在蒙古族的艺术创作中却被更广泛地使用。

　　寓意：跪乳奉亲、阖家吉祥、幸福如意。

121

十二、蛇纹

自古以来，蒙古族就崇拜蛇，牧民称其为"海日罕""额仁""额布孙鲁"（草龙），也称为八嘎鲁（小龙）。在民间，它象征吉祥。如家中有蛇被认为是吉祥的象征，艾里（村里）有蛇是好运之兆。蒙古族民间传说中，蛇是翱翔九天、无所不能的龙的后裔。因此，人们将蛇奉为掌管戈壁沙漠、山川丘陵的"地龙之祖"，并加以供奉，祈求让他们远离地震、干旱等恐怖的自然灾害且庇佑他们风调雨顺、富足安康。蒙古族自古便将成双成对、相互缠绕的一雌一雄两条蛇的图案视为生生不息、永生不灭或婚姻幸福、生息繁衍的象征。根据考古发现，在内蒙古自治区鄂尔多斯市出土的匈奴时期的贵族黄金头饰上就发现了蛇纹。蛇纹图案一般会与回纹、犄纹、云纹等图案相搭配刺绣在蒙古族服饰的边纹装饰上。

寓意：生生不息、永生不灭、婚姻幸福、生息繁衍。

蛇纹 图1

蛇纹 图2

蛇纹 图3

蛇纹边饰 图1

124　　蛇纹边饰 图2

蛇纹边饰

　　蛇纹图案一般都是两蛇相互缠绕，或众多的蛇纠结在一起，呈直线或曲线。蛇，动作迅速，聪明灵活，并且大多数都具有很强的毒性。因为这些特征与习性，在人类的认知世界中蛇被蒙上了一层薄薄的神秘色彩。也正是因为这样，蛇也变成了早期人类普遍崇拜的一种动物图腾并延续至今。而在蒙古族婚嫁习俗中，为新婚的男女准备诸多的生活必需品时，蛇纹图案更是一种必不可少的装饰图案。不仅在服饰上，在马鞍、箱柜、夹书板等日常用品上，我们也都会看到华美多变的蛇纹图案作为装饰而出现。东胡和匈奴时代的蛇纹能看到蛇头，而后来的蛇纹图案中蛇头不见了，只剩下这种以几何图形为基础，使其扭曲、变化、重叠而创造出来的构图复杂的艺术形态。蛇的身体呈细长型，并且很柔软。这一特点决定了以蛇为原型而创造的图案与其他动物图形相比更具多变性与创造性，并且更加具有美学价值。早在新石器时代，蛇就已经被描绘在内蒙古地区的阴山岩画上了。而且在世界各地的动物岩画中，蛇的形象也属于出现频率较高的一种动物图形。

寓意：风调雨顺、繁荣昌盛、福寿延绵。

ᠮᠣᠩᠭᠣᠯ ᠵᠢᠷᠤᠭ ᠤᠨ ᠳᠣᠲᠣᠷᠠᠬᠢ ᠪᠠᠷᠰ ᠤᠨ ᠬᠡ ᠤᠭᠠᠯᠵᠠ ᠨᠢ᠄

蒙古族图案中虎纹图案象征的是迅猛强健、权威无限。老虎虽被誉为"百兽之王",但是它既没有龙凤般翱翔天空的本领,也没有狮子那样的尊崇地位,所以老虎被排在了"四圣兽"中的最末位。虽然虎并非是神兽中最强大的存在,但是千百年来虎文化与龙凤狮文化一样在蒙古族的精神生活中潜移默化地延续了下来。商代青铜器上的神虎及其他神灵,在巫觋社会中具有"通神民,协上下"的神圣地位。虎头纹和兽面纹是商周青铜礼器上的主体纹饰。在赤峰市敖汉旗大甸子出土的夏家店下层文化陶器上就有彩绘云纹和虎头纹,属于红山文化晚期。元朝时有虎头金牌,官员们拿着这种金牌到各地可以"便宜行事"。另外,内蒙古科尔沁地区有关神鹰和神虎的传说,当地牧民还习惯在门上贴"虎"字以避邪。

寓意:步步登高、驱祸避邪、家庭兴旺。

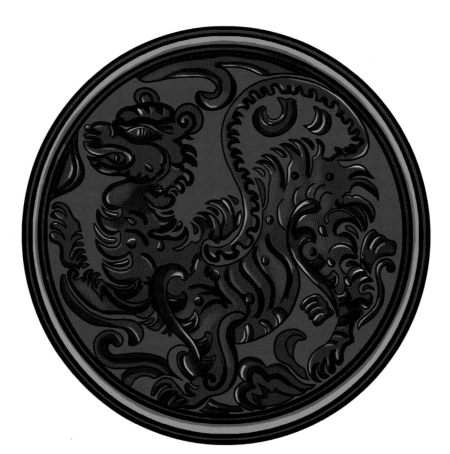

虎纹 图1

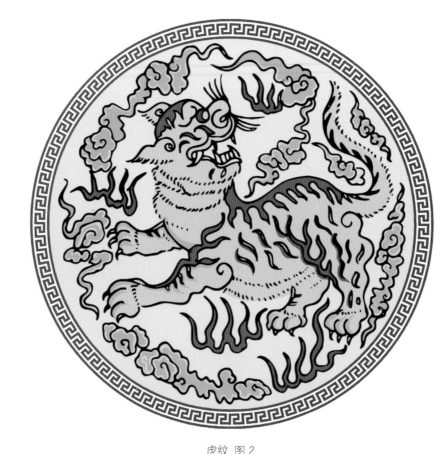

虎纹 图2

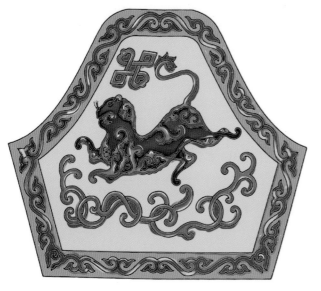

虎纹 图 3　　　　　　　　　　　　　　　虎纹 图 4

虎纹 图 5

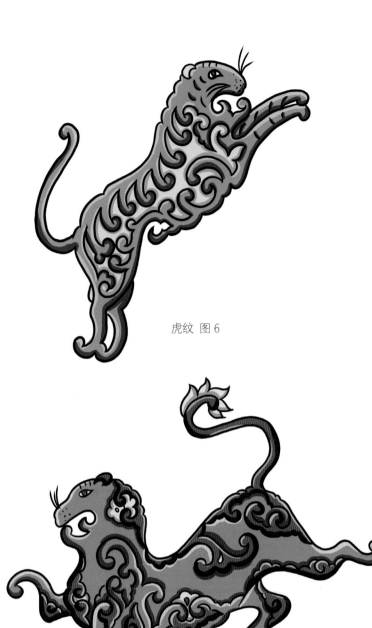

虎纹 图6

虎纹 图7

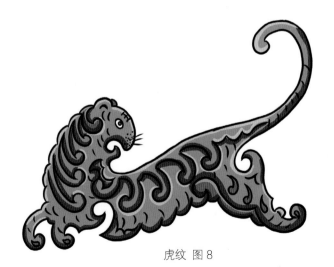

虎纹 图8

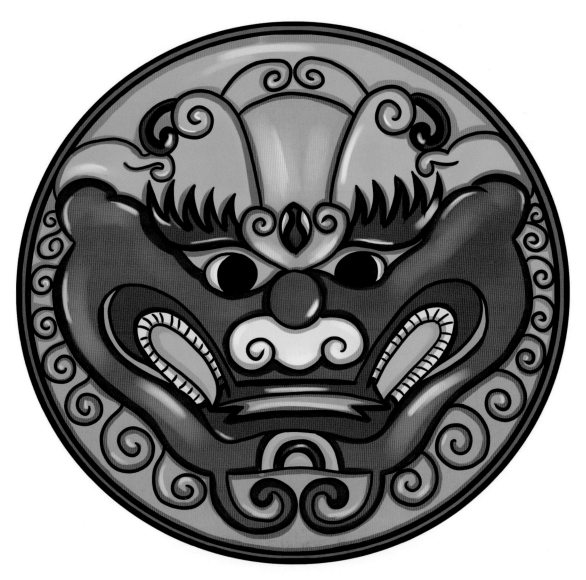

虎面纹 图1

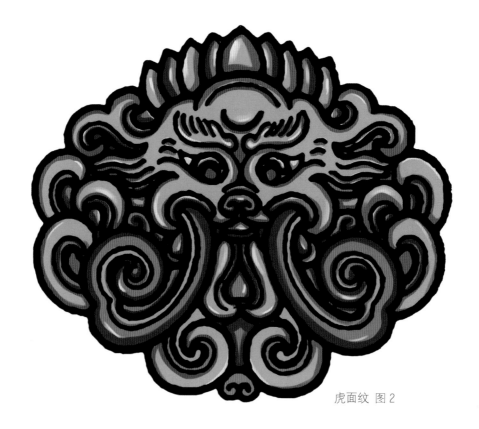

虎面纹 图2

虎面纹

虎在人们的印象中是一种凶猛的动物，霸气、骄傲、神秘、勇猛，是中华民族的图腾崇拜物。在古代，山西、河北、内蒙古都有过崇拜虎的部族，当时称他们为"戎狄"。虎纹在蒙古族民间流行甚广，经常出现在民间工艺品中。关于虎的神话传说、民间谚语在内蒙古地区也很常见。如"在擎柱之上，将狮虎二兽，以威武勇猛之象，雕琢描绘"。这句话意思是把狮纹、虎纹描画在宫廷的柱子之上，有镇守看护的意思。虎面纹是兽面纹的一种，具有镇宅旺财、除煞、避邪等多种象征寓意。四大汗国时期的传国玉玺上也都雕刻着精美的虎面纹。由此可见，虎纹图案，不仅是迅猛、强健等野性特质的象征，当它以部分出现在某些特殊载体上的时候也拥有了权威的象征意义。

寓意：财运亨通、避邪除煞、风调雨顺、国泰民安。

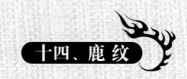

十四、鹿纹

　　自古以来，鹿就被认为是帝王和长寿的象征。据《抱朴子》中记载，鹿的寿命可达一千岁。当鹿满五百岁的时候，全身就变成白色，称为白鹿。只要白鹿跟着谁，谁就代表仁政、德政，且能高升；而当鹿满一千五百岁时，就变成黑色，称为玄鹿。相传吃了玄鹿的肉，可以增加寿命至两千岁。因此，人们就常用鹿纹来表达祝寿、祈寿的含义。人们常用鹿表达两种寓意，一是得禄荣升，因为"鹿"与"禄"谐音；二是象征富裕、富足和长寿。其实两者相辅相成，得禄荣升，自然就富裕富足，而富裕富足，自然就易于长寿。蒙古族萨满认为鹿能通灵，可以驱魔镇邪。古时，内蒙古巴尔虎、察哈尔、科尔沁部落的萨满巫师所戴的帽子都用铁皮制成的鹿角作装饰。他们所用的青铜镜和法鼓上也都刻画着鹿的形象，说明蒙古族先民，特别是森林狩猎者们曾以鹿为图腾神灵。

寓意：天禄永昌、长寿吉祥、仁寿安康。

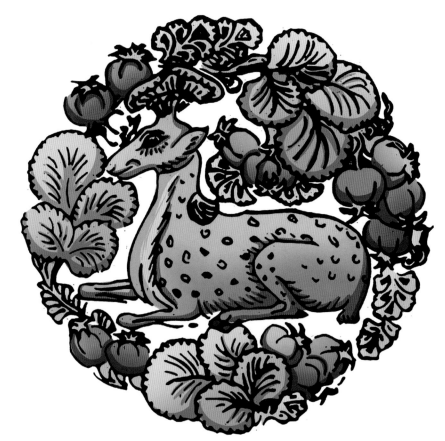

鹿纹 图1

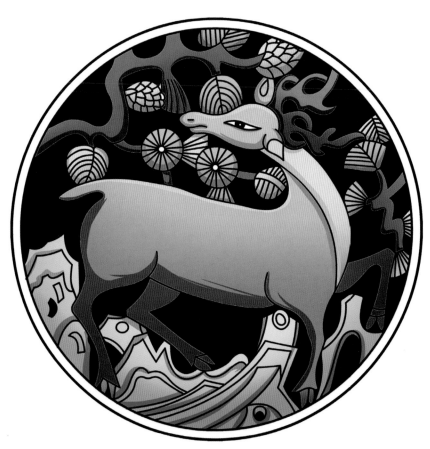

鹿纹 图2

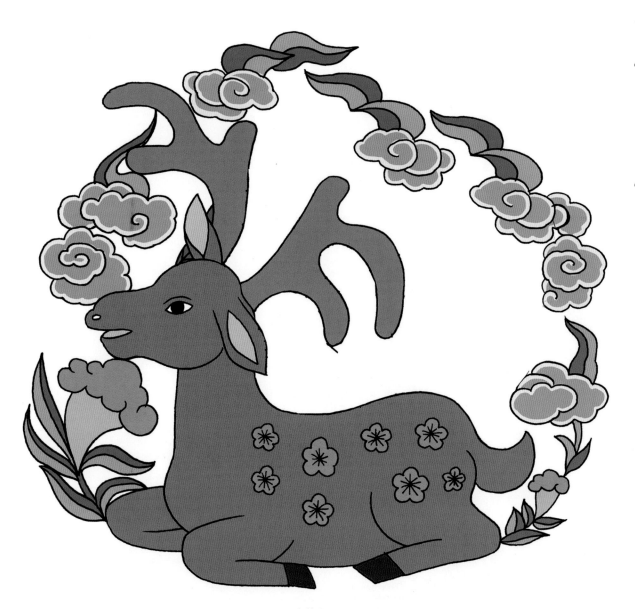

鹿纹 图3

福禄（鹿）纹 图1

福禄（鹿）纹 图2

福禄（鹿）纹 图3

福禄（鹿）纹

"鹿"与"禄"谐音，代表俸禄及官位，俗称"官禄"，也就是现代人所说的事业运。鹿在古人的观念里既有禄的意思又有福的意思，百禄也有多福的寓意。《诗经·小雅·天保》里说："天保定尔，俾尔戬毂。罄无不宜，受天百禄。降尔遐福，维日不足。""受天百禄"也有富贵荣禄得自上天的意思。《易林》："君子怀德，以千百禄。"鹿，柔顺而善于奔驰，和美而具有神力。在中国传统吉祥图案中，以蝙蝠和梅花鹿象征"福禄"，寓意"福分与禄位"。

寓意：受天百禄、福禄寿喜、路路顺意。

135

十五、孔雀纹

孔雀纹是一种深受人们喜爱的传统纹样，出现于两宋时期，到明清时期已经非常盛行。在蒙古族文化中，孔雀具有重要的美学价值，它是一切美的象征，也是增益息灾、幸福美满的化身。孔雀以其美丽的羽毛、婀娜的身姿受到人们的喜爱与推崇。蒙古族的孔雀文化应该是随着元朝时期藏传佛教在蒙古高原上的传播而开始形成的。在神话传说中，孔雀本是百鸟之王凤凰所生的九种鸟之一，是世间所有飞禽中最漂亮、最美丽的鸟，但是因为其性格桀骜不驯而堕入魔道，统领众魔族与满天神佛展开'神魔大战'后落败，最终受佛祖点化成为佛教'孔雀大明王'"。孔雀大明王形象优雅，而且以孔雀为坐骑。

寓意：增益息灾、幸福美满、夫妻恩爱。

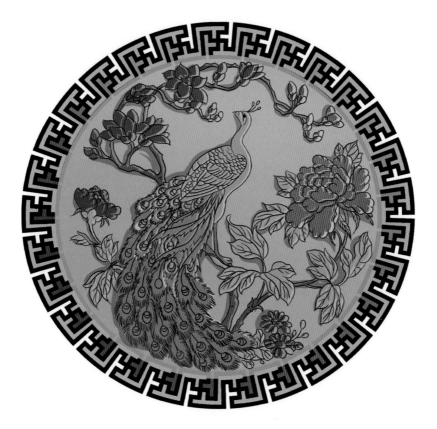

孔雀纹 图1

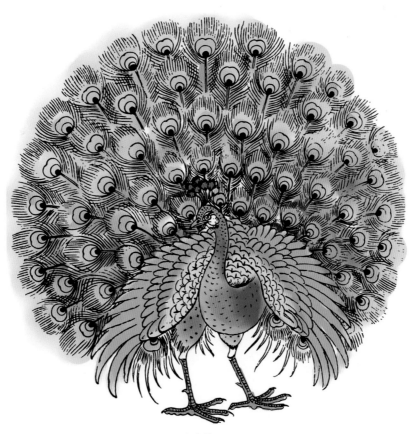

孔雀纹 图2

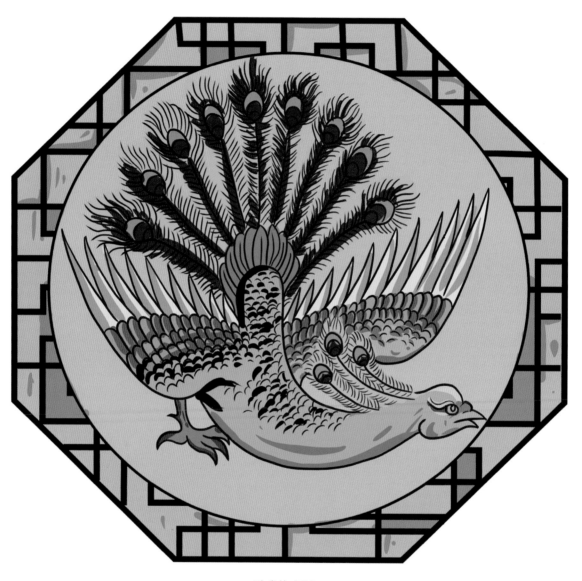

孔雀纹 图 3

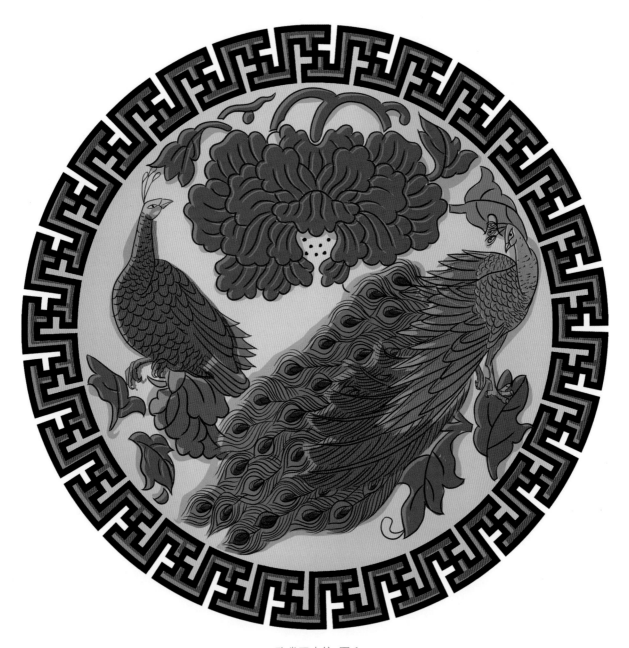

孔雀双吉纹 图1

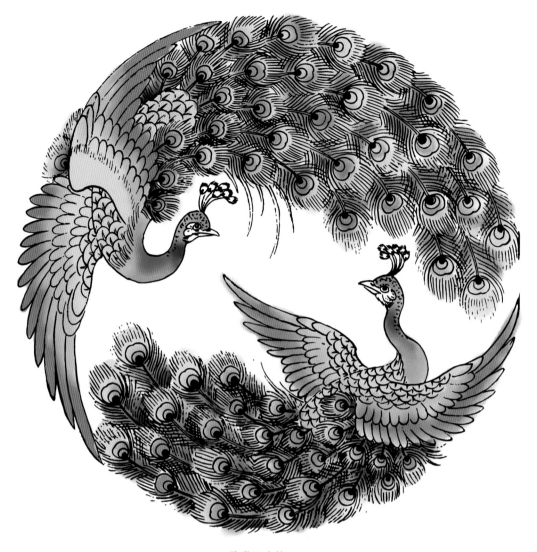

孔雀双吉纹 图2

孔雀双吉纹

　　孔雀在蒙古族心目中是增益息灾、幸福美满的化身。蒙古族还认为孔雀具有洞察善恶、分辨好坏的能力，认为佩戴画有其图案的装饰，自身就会象征本领不凡、才能出众。这点可以从蒙古族民间谚语"孔雀以翎羽为美，才子以学识为傲"中得到证明。传统工艺美术中的"吉祥孔雀图"，则是以比翼双飞的孔雀比喻双宿双栖的夫妻，是一种家庭幸福和谐、生活快乐美满的象征。

寓意：琴瑟和鸣、比翼双飞、吉祥和睦。

太平盛世纹 图1

太平盛世纹 图 2

太平盛世纹 图 3

太平盛世纹 图4

太平盛世纹 图5

<div align="center">太平盛世纹 图6</div>

太平盛世纹

传说孔雀是具有"九德"的吉祥鸟，代表着高贵、美丽。再加上孔雀尾部羽毛靓丽华贵，孔雀开屏寓意太平盛世、吉祥如意。在蒙古族民间工艺作品中人们素来喜欢以比翼齐鸣、五颜六色的各种飞禽的形象创作华美多变、色彩绚丽的吉祥图案。蒙古族一般多以仙鹤、麻雀、雉鸡、孔雀、燕子、野鸭等飞禽为创作题材，并将这些寓意吉祥的图案刺绣在马靴、帽子、衣袍、荷包、枕被、毡毯等日常生活的必需品上，以这些美丽飞禽的图案象征自由和平、美满幸福，寄托人们对美好的期望。

寓意：太平盛世、安泰幸福、圆满吉祥。

ᠲᠤᠭᠤᠷᠤᠤ ᠶ᠋ᠢᠨ ᠬᠡ ᠤᠭᠠᠯᠵᠠ ᠃

《 ᠲᠤᠭᠤᠷᠤᠤ 》᠃ 5400 ᠮᠧᠲ᠋ᠷ ᠡᠴᠡ ᠳᠡᠭᠡᠭᠰᠢ ᠃ 50 ~ 60 ᠵᠢᠯ ᠃

鹤纹是中国传统吉祥纹样之一。鹤的体态妍丽，其寿命可达 50 ~ 60 年，飞行高度在 5400 米以上，能够边飞边鸣，又以喙、颈、腿"三长"，而相传具有仙风道骨、长寿和高升的寓意。鹤寿千年，以极其游。仙鹤又是长寿之禽，故仙鹤多被用来比喻人寿命长久。直到现在，人们也常以"鹤寿""鹤龄"来作为对德高望重的长寿老人的赞誉。可以说，仙鹤是集圣洁美丽、品性高雅、生命长寿于一体的中华名鸟。在历史的发展长河中，鹤的形象受到不同背景、信仰以及人们精神追求的影响，演化出各种各样的吉祥寓意以及富有吉祥内涵的图像组合。早在春秋时代，就有塑造完好的鹤造型的礼器出现，如故宫博物院藏莲鹤方壶，壶盖上赫然画有一只展翅欲飞的仙鹤，其形态样貌栩栩如生。鹤图案也广泛地应用于各类工艺美术作品的纹饰中，其中应用最普遍的种类是陶瓷和织绣。鹤纹也被蒙古族广泛运用，如元代瓷器上的纹饰。

寓意：祥云贺（鹤）寿、贺（鹤）庆吉祥、富裕平安。

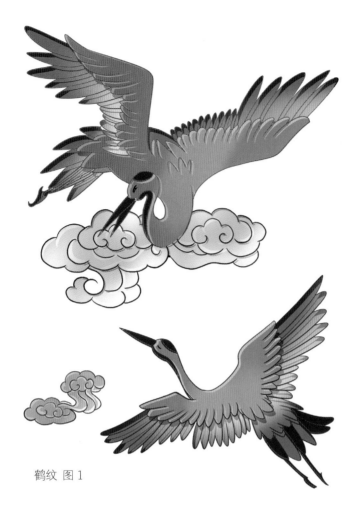

鹤纹 图1

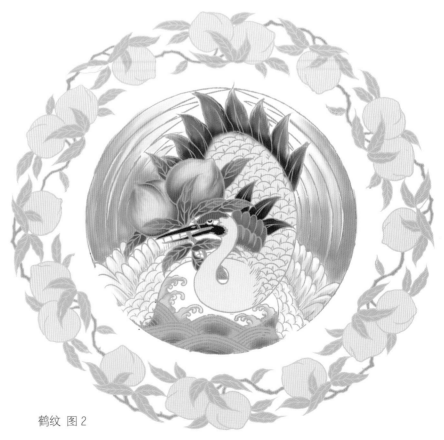

鹤纹 图2

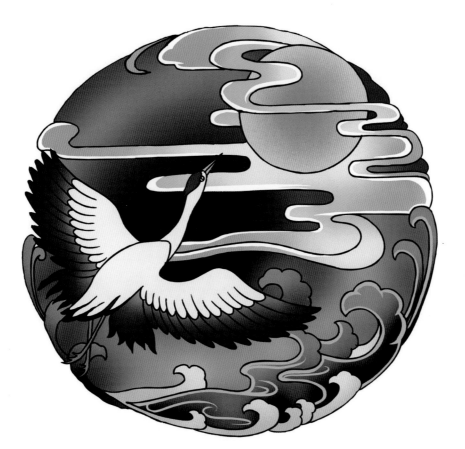

鹤纹 图 3

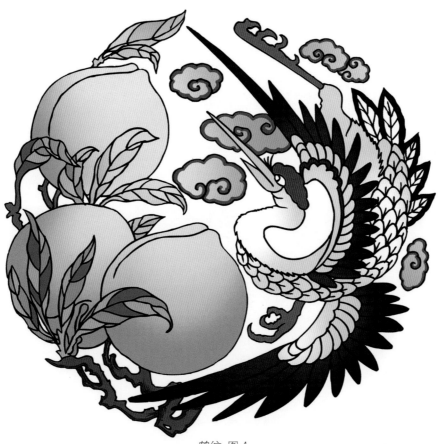

鹤纹 图 4

松鹤纹 图 1

松鹤纹 图 2

松鹤纹 图 3

松鹤纹 图 4

松鹤纹 图5

松鹤纹 图6

松鹤纹 图7

松鹤纹

"丹砂作顶耀朝日，白玉为羽明衣裳"。这句描写鹤的诗是明代画家谢缙为其画作《松竹白鹤图》所题。松鹤，喻高寿，有松鹤延年、松鹤遐龄之说。松鹤也因其寓意长寿，受到蒙古族的青睐，也是一直沿用至今的吉祥图案。松鹤纹常用于年长者的装饰用品上。

寓意：松鹤延年、万代长春、福寿齐眉。

六合同春纹 图1

六合同春纹

《庄子·齐物论》成玄英疏："六合，天地四方。"中国古代意六合为大千世界之称谓。"鹤"与"合"谐音，因此鹤是组成"六合同春"必不可少的元素。六合同春纹的表现方式有多种，常见的有以六只鹤寓示六合，以及将鹿、鹤、梧桐树绘于同幅，取其谐音之意。宋徽宗曾绘有《六鹤图》，此作品为一字排列的六只鹤，姿态各异，亦有"六合"之意。

寓意：太平祥和、六合同春、兴旺发达、代代长寿。

153

梅花云鹤纹 图1

梅花云鹤纹 图 2

梅花云鹤纹

宋代之后，鹤的形象与吉祥寓意的联系愈发紧密。这个时期的民间装饰图案中常描绘仙鹤漫步于松树、竹林或梅枝间的情景。鹤纹与其他松、竹、梅等纹样组合搭配不是以装饰为主要目的，而是着重表现仙鹤的优雅姿态。因此，云纹以及梅鹤组合搭配而成的纹样，有铁骨冰心、不屈不挠之意。云鹤是最早出现也是流传最广的鹤图像之一，其形象为在云间飞翔或以祥云为背景的立鹤。

寓意：坚韧不屈、鹤寿延年、祥和安宁。

<div align="center">龟鹤齐龄纹</div>

龟鹤齐龄纹

该纹样由一龟一鹤构成。传说，龟为甲虫之长，可卜吉凶，是长寿的象征；鹤为一种飞禽，颇具仙气，是鸟类中长寿者的代表。龟鹤齐龄也是寓意长寿的常见吉祥图案。一龟一鹤寓有同享高寿的意思，是喜庆、吉祥的征兆。此纹样多用于年画、玉器、建筑雕刻、金银器、瓷器等的装饰。蒙古族民间也常在铜镜、钱币等器物上用龟鹤图案作装饰。

寓意：洪福齐天、长寿万年、龟寿鹤龄。

十七、鸡纹

在中国历史上，文人对鸡的雅称主要有"夜烛""司晨""知时畜""长鸣都尉"等。古人对鸡多有颂扬。汉文帝时期的博士韩婴在所著的《韩诗外传》中称，鸡是"五德之禽"。"鸡"的发音与"吉"字相近，公鸡的"公"与"功"、鸡冠的"冠"与"官"、鸡打鸣的"鸣"与"名"又恰是谐音，因此古人常以鸡的形象昭示吉庆，也以鸡寓意"功名"或"封官进爵"。鸡属于十二生肖中唯一的禽类，是鸟类的代表。而其留存于生肖系列，乃鸟崇拜的孑遗与浓缩，是鸟类曾拥有的辉煌过去的记录与升华。

寓意：大吉大利、封官进爵、福慧双得。

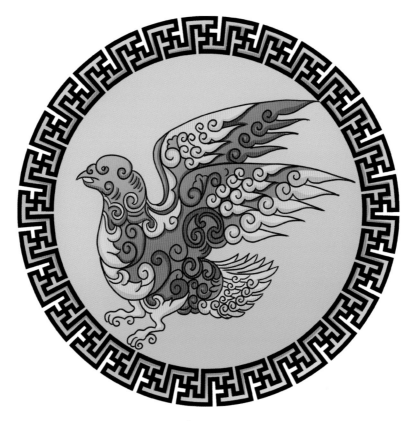

鸡纹 图1

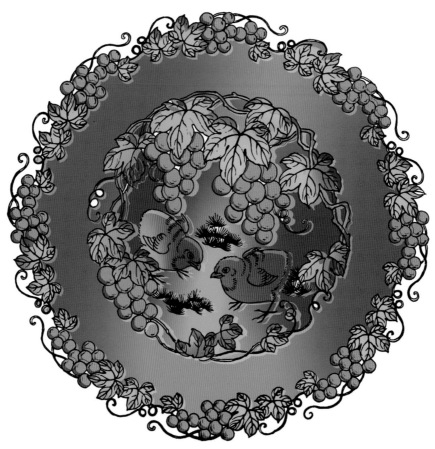

鸡纹 图2

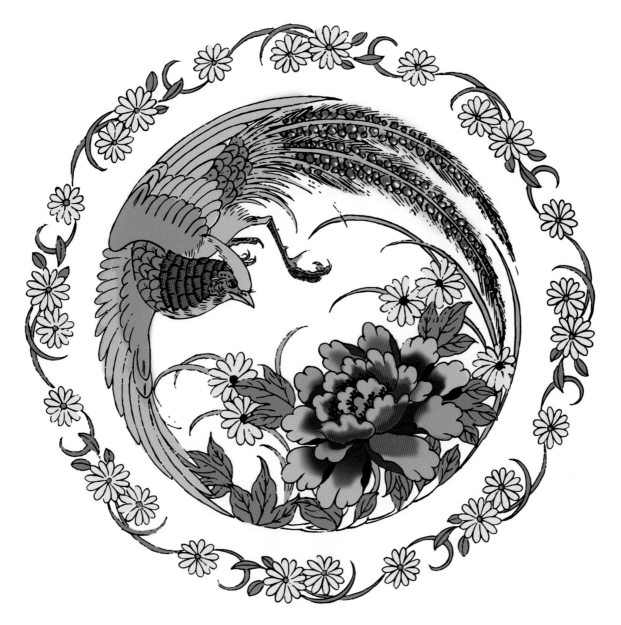

鸡纹 图 3

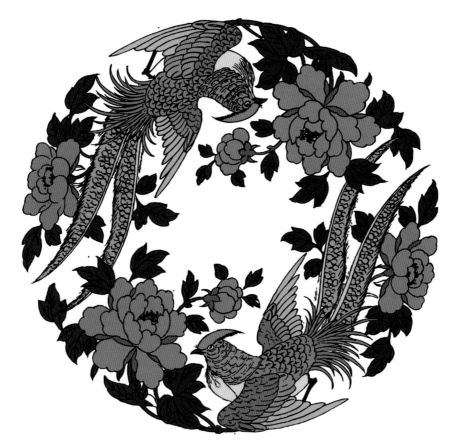

锦鸡纹 图1

锦鸡纹 图2

锦鸡纹 图 3

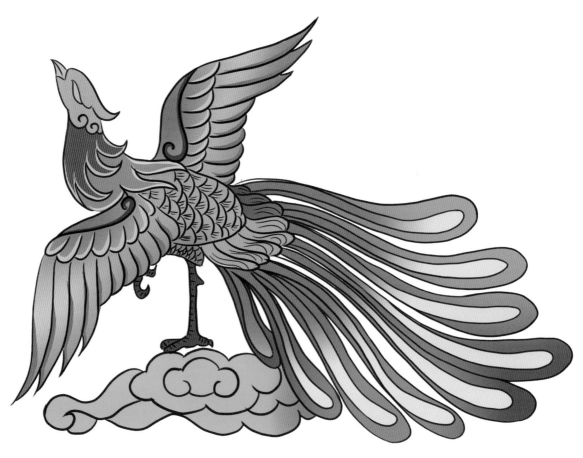

<div align="center">锦鸡纹 图 4</div>

锦鸡纹

 锦鸡是野鸡的一种，羽毛五彩斑斓，十分漂亮。锦鸡纹是传统吉祥纹样之一，深受人们喜爱。锦鸡的形象最早出现在远古时期的陶器上，当时的鸡形陶器偏重于实用性。随着社会的发展，这种实用性逐渐向装饰性转变。从我国贵州省部分博物馆收藏的一些出土文物中便可以看出这样的变化。这些文物大多出土于汉墓，既有陶器，也有铁器、铜器，其中藏于贵州省博物馆的东汉陶鸡由灰陶所制，首尾饰以黑色，翅膀及尾巴饰以线刻，简洁流畅。由于母鸡多产，因此新婚床褥多用锦鸡图案，寓意多子多孙。

寓意：多子多孙、吉祥和睦、前程似锦。

雄鸡纹 图1

雄鸡纹 图2

<p align="center">雄鸡纹 图3</p>

雄鸡纹

"头戴冠者，文也；足傅距者，武也；敌在前敢斗者，勇也；见食相呼者，仁也；守时不失者，信也。"雄鸡擅司晨报晓。雄鸡具有与生俱来的报时本领，故有"报时鸟"之雅号。它呼唤着黎明，渴望着阳光。凌晨时分，星月临窗，一鸡先鸣，众鸡和之，苍凉悠远，意境绝佳。同时，雄鸡可催人奋进。据《晋书·祖逖传》：祖逖与司空刘琨俱为司州主簿，情好绸缪，共被同寝。"中夜闻荒鸡鸣，蹴琨觉，曰：'此非恶声也。'因起舞"。遂有"闻鸡起舞"之典，用来形容一种积极向上的精神状态。雄鸡喜斗，与同类竞争时不甘沉沦，必拼死相较。雄鸡可驱鬼逐邪。据《聊斋志异》，各种狐仙鬼魅最怕鸡鸣，闻见鸡声，则慌不择路，溜之大吉。故而与神鸡为伴，可大壮人胆也。

寓意：一鸣惊人、前程似锦、吉利双全。

官上加官纹

官上加官纹

本纹样选取鸡冠花和一只雄鸡纹组成图案。鸡冠花的"冠"与"官"同音，雄鸡的"冠"也与"官"同音，因此，该纹表达官位连续提升的美好祝愿。

寓意：官上加官、仕途通达、步步登高。

十八、象纹

在中国的传统文化中，大象一直有着吉祥的寓意。大象是当今世界上最大的陆栖哺乳动物。它体形庞大，性情温顺，颇通人性。自古以来，人们就将其视为灵兽。"象"谐音"祥""相"。相传，灵象现世则天下太平。在装饰纹样中象纹是古代青铜器上较为常见的纹饰之一。象是瑞兽，传说象驮的宝瓶是佛教中观世音菩萨的净水瓶，里面盛的圣水能给人间带来吉祥、幸福。在汉至三国两晋时期，中原地区仍有大象。《魏书》卷十二中就曾说："元象元年（538年）正月，有巨象自至砀郡陂中，南兖州获送于邺。丁卯，大赦，改元。"《马可波罗游记》中写道："元朝在元旦日和白节送礼时，皇帝的象队达五千头，全部披上用金银线绣成鸟兽图案的富丽堂皇的象衣一队一队摆队，每头象的背上，放着两个匣子，里面满满装着宫廷用的金属杯盘和其他器具。象队后面是骆驼队，同样载着各种各样必需的用具，当整个队伍排好之后，列队从皇帝陛下的面前经过，蔚为壮观。"

寓意：安泰吉祥、祥瑞永久、家宅太平。

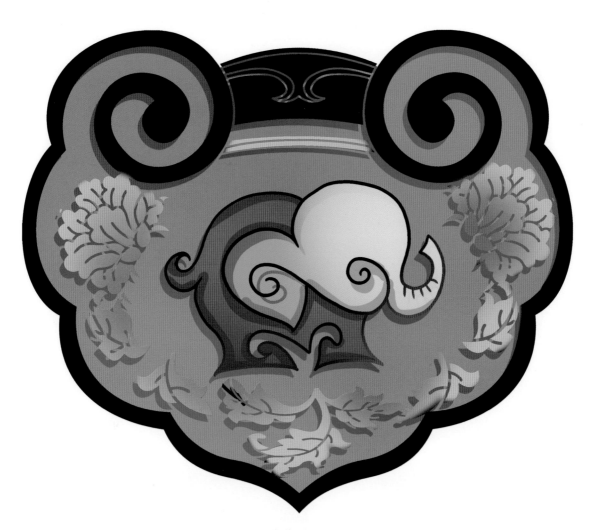

象纹 主图

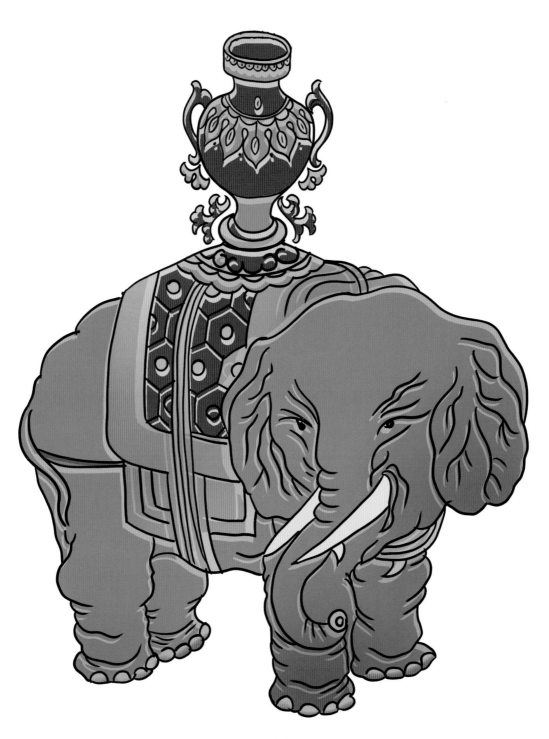

太平有象纹

（蒙古文竖排文字）

太平有象纹

据动物学专家考证，早在上古时期，河南就已经有野生大象了。传说中国历史上第一个驯服野象的人就是舜。"舜象传说"最早载于《尚书·尧典》，后来《孟子》和《史记》等典籍也有详尽记述。"太平有象"这一图案，又叫"太平景象"，也可以称为"喜象升平"，是由象和宝瓶组成。大象是瑞兽，寿命可达80岁。"太平有象"图案借用"瓶"与"平"谐音，寓意太平盛世、延年益寿。"兽之形魁者无出于象，行必端，履必深。"大象由于价值珍贵、品格优良以及诸多瑞应象征而成为吉祥物。白象更被视为吉祥瑞应，用以表达人们祈盼太平盛世的心愿。太平有象纹常用于木雕、木刻图案。在一些大型的帝王陵墓前也有象雕，比如南京的明孝陵前就有石雕象。在佛教壁画中也能看到象。在蒙古族民间也有许多象的纹样，比如奶豆腐印模等。

寓意：太平安康、延年益寿、平安如意。

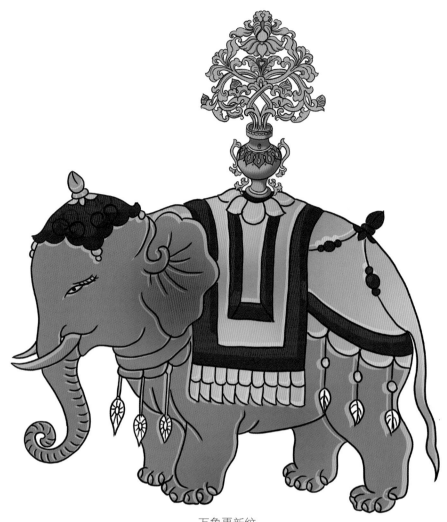

万象更新纹

万象更新纹

　　大象不仅是代表吉祥的动物，它因体型大、有威力但性情柔顺而与佛教有很深的渊源。传说，菩萨入母胎时或乘六牙白象，或作白象形。《华严经·清凉疏》曰："普贤之学得于行，行之谨审静重莫若象，故好象。"就是说，白象是释迦牟尼的大弟子普贤菩萨愿行广大、功德圆满的象征。所以他的坐骑就是六牙白象。万象更新纹是以象为主体的吉祥纹样，画面通常为大象背上驮一盆万年青，或者象身上的披巾上绣有一个万字纹。万象更新纹常被用于家具装饰。

寓意：万象更新、平安祥和、万事如意。

双象呈祥纹

双象呈祥纹

本纹样原型取自民间剪纸纹样，双象纹为主要装饰纹样，辅以龟背纹作为底纹，四周环绕梅花纹进行装饰。

寓意：好事成双、万象更新、祥和安康。

171

十九、龟纹

　　龟是人们非常熟悉的一种爬行动物。它性情温和，动作迟缓，耐渴耐饿，生命力极强，被认为是介虫之长。中华民族的龟崇拜，源远流长，由此积淀而成的龟文化蔚蔚壮观。龟是四灵之一，其形四足趴伏，伸头，拖尾，背上缀满圆斑或涡纹等。龟纹有的和鱼纹装饰一起，也有介于龟鳖之间的形象，一般多施于盘内。自古以来，龟被当作长寿的吉祥物。这种水陆两栖的爬行动物，在地球上已生存两亿多年了。它没有像恐龙那样绝灭，而且也确实是个"寿星"。辽宁阜新胡头沟红山文化出土的玉龟，淡绿色，龟背略鼓起，近六角形。在原始社会，龟作为有崇部落的图腾被崇拜。在一次空前绝后的特大洪水中鲧治水失败，禹治水成功。有学者认为，鲧禹神话与马家窑文化先民有关，东迁后与华族文化融合，应是形成华夏族的基础。民间把龟当成镇宅物，相信它可保平安富贵。龟还有一个特点，就是能承受大于体重200倍的重量。因此，古人把碑基座刻成龟形以承受石碑的巨重。《蒙古源流》说："……玉石宝印，长宽皆一，背有龟纽，上盘二龙……"元上都古城遗迹中发现的铜龟座，中空，仅具龟背壳，四肢首尾而无甲，纹饰工细不苟，造型毕肖。（内蒙古文物队，《内蒙古文物资料选辑》，内蒙古人民出版社，1964年4月，185页）赤峰喀喇沁元代龙泉寺有石碑，石碑下有龟跌。明清时期，蒙古族召庙石碑下都有龟跌。布里亚特人的创世神话中就有以下情节：世界开初，只有水和水中的一只大龟。天神命龟仰面浮在水面，在它的肚子上建造了大地。还有一个传说：天神命令大龟背负大地。每当大龟感到疲惫时，便晃动身子，大地就发生了地震。这些传说广泛流传于蒙古族和鄂温克族之中。同样在藏传佛教神话中也有龟驮大地的故事。《礼记·礼运》里说道："麟体信厚，凤知治礼，龟兆吉凶，龙能变化。"所谓"兆吉凶"，是说龟具有能掌握未来的非凡智慧。龟背"上隆象天"，腹甲下平法地。"龟甲图案是星宿、五行八卦或二十四节气的象征。人们相信龟能"知天之道，明于上古"，"先知利害，察于祸福"。国之兴亡，王者之疑虑，均可凭着龟的灵性，通过占卜的形式来解决。

寓意：长命百岁、延年益寿、福寿齐天。

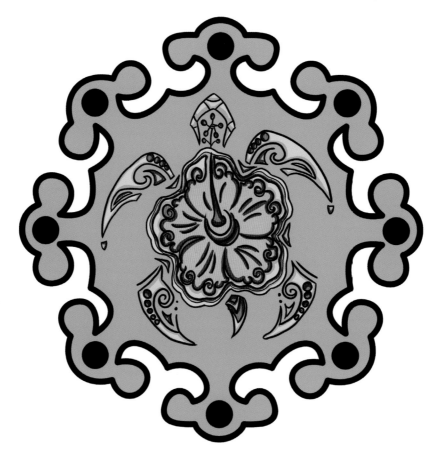

龟纹 图1

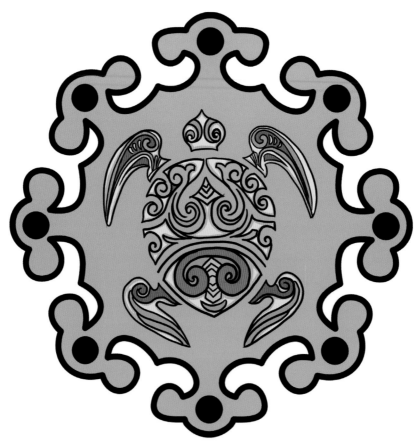

龟纹 图2

（上部为蒙古文竖排文字）

龟背锦纹

龟背锦文又称龟纹锦，在古建筑中常用于装饰窗户、楣子及门檐，寓意长寿安康。六角形图案有吉祥的象征和进财的寓意。六角形的"陆"和代表钱财的"禄"谐音，象征使用家具的主人，将会丰衣足食、家财万贯。另外，龟背锦也指织有龟纹的锦缎。自古以来，龟就是通神的灵物，在人们的心目中具有极为神秘的含义。黄帝氏族，号为轩辕氏。轩辕，乃天鼋之音转。鼋，即鳌，龟属。《楚辞·河伯》注云："鼋，大龟也。"天鼋氏就是以龟为图腾的氏族。在流传下来的许多文献古籍中，对龟长寿的美誉更是不胜枚举。《淮南子》说："龟之千岁。"《论衡》说："龟三百岁大如钱，游华叶上，三千岁则青边有距。"任昉《述异记》说："龟一千年生毛，五千岁谓之神龟，寿万年曰灵龟。"

寓意：长寿安康、福寿绵长、财禄滚滚。

龟寿鹤龄纹

龟寿鹤龄纹

在中国传统文化中常常将代表高寿的两个纹样组合搭配。

寓意：龟鹤遐龄、百龄眉寿、福寿双全。

二十、兔纹

　　兔纹是中国传统的吉祥图案，也是古代青铜器纹饰之一。兔，长耳短尾，为十二生肖之一，中国古代传说中的瑞兽。兔子的寓意有善良、长寿、温顺、可爱、敏捷、和平、积极等。从夏家店下层文化彩陶中可以看到很多兔子图案，其造型优美、生动活泼。同时，兔纹也寓意安静美好。在中国有一个和兔子有关的美丽传说，那就是大家所熟知的嫦娥奔月的故事。相传嫦娥吃了仙丹以后，飞往月宫。而嫦娥身边总是有一只玉兔。在中国神话中，玉兔就在广寒宫里和嫦娥相伴，并捣制长生不老药。因此，人们在兔子身上寄托了美好的希望。在辽宁旅大管城子汉嘉、辽阳棒台子汉墓、内蒙古托克托县汉墓的壁画上都绘有玉兔的形象。山西和内蒙古有很多蛇盘兔的剪纸。靳之林先生认为，兔子就是'吐子'，即孕子之意。在蒙古族科尔沁《摇篮曲》中的唱词有：太阳太阳照我，阴凉阴凉躲开，不要哭，不要哭，宝君孩——陶来（小兔子），呜！呜！宝君孩——陶来。月亮月亮照我，黑夜黑夜躲开，不要哭，不要哭，宝君孩——陶来。呜！呜！宝君孩——陶来。（引自荣苏赫、赵永铣、梁一儒、扎拉嘎主编，《蒙古族文学史》，内蒙古人民出版社，2002年12月，182页）。

　　寓意：吉兆丰年、心想事成、多子多孙。

兔纹 图1

兔纹 图2

兔纹 图 3　　　　　　兔纹 图 4　　　　　　兔纹 图 5

兔纹 图 6　　　　　　兔纹 图 7

兔纹 图 8

卯兔迎春纹 图1

卯兔迎春纹 图2

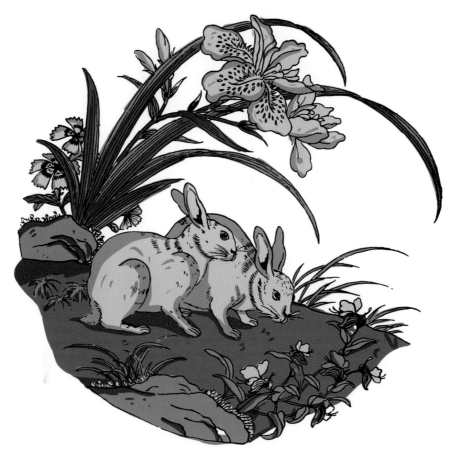

卯兔迎春纹 图 3

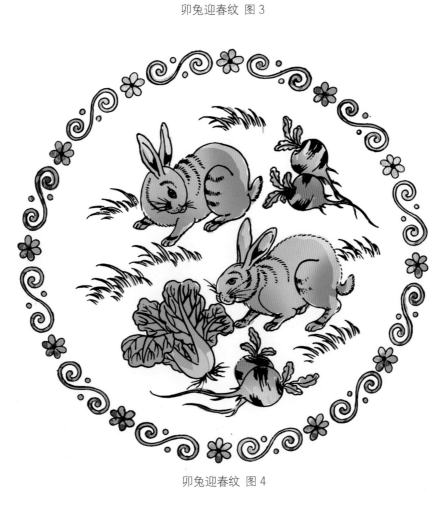

卯兔迎春纹 图 4

（蒙古文部分）

卯兔迎春纹

日本静冈县的 MOA 美术馆收藏了一件宋磁州窑绿釉釉下白地黑剔花兔纹罐。兔纹罐的口沿下为复合莲瓣纹，肩部以下有一菱花形开光，内刻画一只活泼可爱的兔子，留白部分是涡状卷草纹。金代磁州窑还有"鹞击兔"纹饰，这里鹞寓意喜，兔子（吐子）寓意后代繁盛，故蕴含双喜之意。兔子是聪明的动物，所以自古以来兔子在民间故事当中经常扮演机智的角色。从成语"动如脱兔"可知兔子行动敏捷。所以兔子无疑也是机敏的象征。灵巧的兔子能够越过路上的障碍并且用极快的速度逃离灾难。而且不管别人把兔子抛起多高，兔子总能双脚着地，规避受伤的危险。此外，有兔子纹样的磁州窑作品还有三彩兔纹盘、三彩兔纹方瓶等。后来，明、清以及民国时期的磁州窑绘画中，也大量地出现过兔纹装饰。对兔文化的崇拜在磁州窑一直被延续了下来。《说文解字》中说："卯，冒也。"二月，万物冒地而出。在十二时辰中，卯时是指早晨 5~7 时。因此，卯表示春意，代表黎明，充满着无限生机。蒙古族民间也常用兔纹结合宝相花纹寓意春之降临、万象更新。

寓意：春意盎然、驱灾避祸、万物更新。

二十一、鼠纹

虽然现实生活中，老鼠是人见人嫌的动物，没有可爱的外表，一些行为也很不受欢迎，但是也不影响其在我国民间传统装饰中的地位。自古老鼠就是吐财之物，是财神爷手中的瑞兽，承载着我国历史文化的精髓。在旺财纹中有三种纹样是最常用的，也就是牛、龟、鼠。金钱鼠，有"属于"的意思，是旺财之物。商人大都在屋内摆放此物，据说放在风水财星之位有旺财化煞、祈福如意的作用。在十二生肖中，老鼠也是属于聪明、机灵型的动物。其小嘴尖锐，鼻子更是灵敏，是嗅财的好帮手。鼠代表的是灵性，包括机灵和通灵两个方面。民间还认为鼠能通灵，能预知吉凶灾祸。老鼠的成活率高、寿命长，如非遇到天敌猫的袭击或人类大规模的捕灭行动，大多数都能安享晚年、寿终正寝，而且子孙满堂。这是其他动物可望而不可即的。在藏传佛教各大派中黄财神的形象为左手里抱着一只大猫鼬（老鼠的一种），鼬嘴含着宝珠。自然而然地，鼠就被赋予招财进宝的寓意。蒙古族赖以生存的大草原上也不乏各种鼠类的出没。沿袭中国文化中鼠纹的象征含义，加上本民族独特的图案表现手法，蒙古族常将鼠纹用于各种绣品纹样以及剪纸图样。

寓意：旺财化煞、祈福如意、多子多孙。

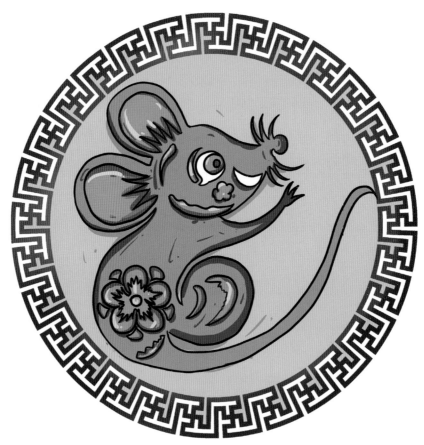

鼠纹 图 1

鼠纹 图 2

蒙古族图案蒙汉双语寓意数字化图典

子辰纹

子辰纹

　　鼠与龙结合的图案就是"子辰纹"，鼠代表子，龙代表辰，加起来就是望"子""辰"龙，寓意子辈成才。因鼠繁殖能力强，是求子和育子者的好兆头，也象征多子多孙。加之老鼠聪明机灵，"鼠"与"书"谐音，鼠纹也象征学业有成、头脑清醒、思维活跃。

寓意：子孙满堂、人才辈出、出人头地。

185

吐财纹 图1

<div align="center">吐财纹 图2</div>

吐财纹

鼠能吐宝及钱财,是财神手中的招财之物,加上"鼠"与数钱的"数"谐音,所以鼠也就寓意招财进宝、生意兴隆。"鼠"在古汉语中的谐音是"福",所以有福鼠的叫法。同时,又因老鼠喜欢囤粮,有"仓鼠有余粮"的说法。过去,粮食不足,百姓生活疾苦。若家里出现老鼠,则意味着这户人家粮食有余。因为老鼠藏在人家里,为的就是偷吃东西。基于这一观念,鼠自然就有了吉祥富裕之意。在中国传统图案文化中,鼠纹也是"丰衣足食""衣食无忧"的象征。

寓意:招财进宝、五谷丰登、财源滚滚。

　　狼是一种智商颇高的生物，并且勇敢、强大。狼勇敢、团结并且有灵性。因此狼纹身也被当作是团结、力量的精神象征。狼，是一种野心勃勃且充满智慧的生物。提起蒙古族，很多人就会想起姜戎那本红极一时的《狼图腾》，以及蒙古族对狼的崇拜。然而，很多史料表明，仅仅说"狼是蒙古族崇拜的图腾"并不是很贴切。图腾崇拜是原始信仰的一种形式，"图腾"词义为"他的亲族"，被认为是某个氏族的起源和祖先，并被当作是某个氏族的保护者，而受到尊敬、崇拜。狼纹代表一往无前的勇气、不屈不挠的精神，狼驾驭变化的能力使它们成为生命力较顽强的动物之一。而起源于额尔古纳河流域的蒙古族，在长期的历史演进中，孕育和创造了自己的图腾。从许多岩画、古籍、史诗、游记，特别是口口相传的民歌、民谣中不难发现，蒙古族所崇拜的图腾除了狼，还有鹿、马、鹰、熊、天鹅、龙等。从中国北方民族史来看，狼图腾崇拜现象几乎为生息在北方草原上的游牧先民所共有。乌孙人、高车人、丁零人、突厥人都把狼作为自己的祖先。回鹘人也有生动的狼神故事。蒙古族还有将帝王的生死与狼的命运相联系的传说。《多桑蒙古史》记："有蒙古人告窝阔台言：前夜伊斯兰教力士捕一狼，而此狼尽害其畜群。窝阔台以千巴里失购此狼，以羊一群赏来告之蒙古人，人以狼命，命释之，曰：'俾其以所经危险往告同辈，离此他适。'狼甫被释，猎犬群起啮杀之。窝阔台见之忧甚，入帐默久之，然后语左右曰：'我疾日甚，欲放此狼生，冀天或增我寿。孰知其难逃定命，此事于我非吉兆也。'其后未久，此汗果死。"从这段故事可以看出，蒙古族认为狼是吉祥物。吉祥物被毁，必是凶兆。

　　寓意：坚强不屈、勇往直前、团结拼搏、驱邪避疫。

狼纹 图1

狼纹 图2

狼纹 图3

狼纹 图4

狼纹 图5

蒙古族图案蒙汉双语寓意数字化图典

狼纹 图 6

狼纹 图 7

二十三、燕纹

ᠬᠠᠷᠢᠶᠠᠴᠠᠢ ᠵᠢᠷᠤᠭ᠄

燕子是吉祥之鸟。古时候，人们认为燕子飞到谁家谁家就会财源滚滚、红运当头。现在，燕子也常常象征着欢乐的新生活。燕子寓意春暖花开，因为一到春天，它就会从南方飞回北方筑巢。燕子也寓意勤劳、节俭，因为它会捡东西自己来搭建巢穴。它也寓意爱情，象征着美好的爱情，因为燕子总是成双成对的。在内蒙古赤峰等很多地区都盛行燕纹。蒙古族对燕子有着深厚的感情，这与他们的传统文化有关。内蒙古翁牛特石棚山墓地出土的陶器中发现作昂首张口状的鸟形壶；辽宁阜新胡头沟出土了鸟形玉器。经考古学家证实，当时鸟族是红山文化古城的第二大族。而鸟族中的鸮族与燕子族更是声名远播。

寓意：生机勃勃、恩爱和美、红运当头。

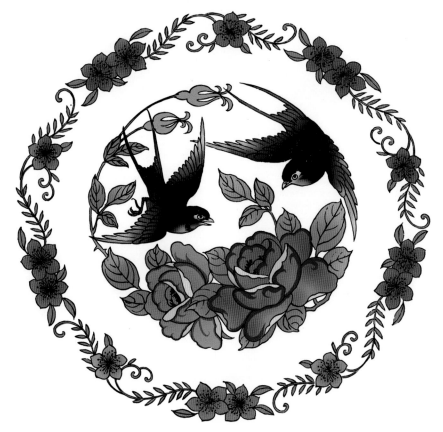

燕纹 图1

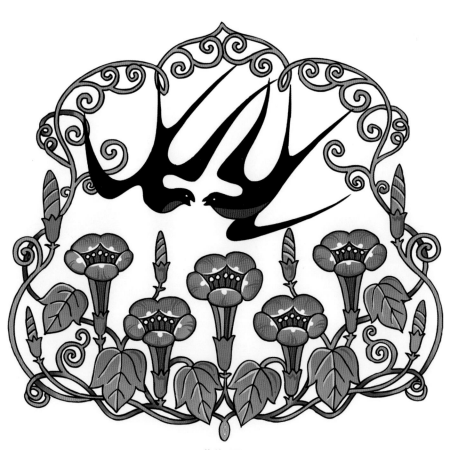

燕纹 图2

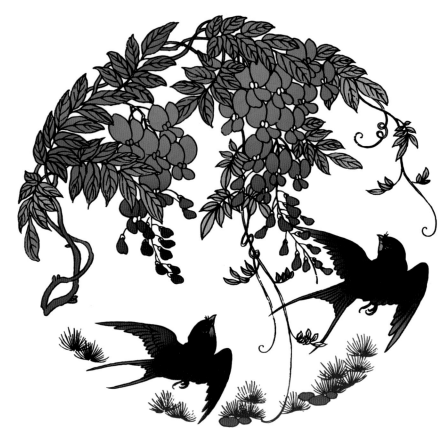

燕纹 图 3

燕纹 图 4

燕纹 图 5

燕纹 图 6

杏林春燕纹 图1

杏林春燕纹 图2

杏林春燕纹 图3

杏林春燕纹 图 4

杏林春燕纹

常见的燕纹图案是由杏树和燕子组成，名为杏林春燕纹。燕子在中国传统文化中一直被认为是春天的使者。燕为小飞鸟，其形象俊俏，飞舞轻盈，与人友善，是人们心目中的吉祥物。燕子冬去春来，有春燕之称，象征春天。因燕喜欢双飞双去，雌飞雄绕，也可以用它来比拟情侣。古时候，殿试都是在杏花盛开之时举行，所以殿试之期又被称为"杏月"。同时高中进士者，皇帝会亲自设宴款待，"燕"与"宴"同音，所以群燕在杏树间穿梭往来的图案便被称为杏林春燕纹，常以此寓意金榜题名。再如，北宋词人晏殊的《破阵纹子》中有"燕子来时新社，梨花落后清明"。这都是将燕子当作春天的象征加以美化和歌颂。家中有燕子作巢，被认为是居家友善、家道发达的征兆。

寓意：金榜题名、家道发达、步步登科。

二十四、天鹅纹

　　布里亚特蒙古族中还流传着天鹅的图腾神话。"天鹅化作女子与青年婚配生子"的故事，在布里亚特和巴尔虎地区广为流传。霍里、巴尔虎等布里亚特部族被认为是天鹅的后代。布里亚特蒙古族的萨满在举行宗教仪式时，要吟唱"天鹅祖先、桦树神杆"的颂诗。新疆蒙古族中也流传着白天鹅是蒙古族的祖先之说。蒙古高原曾有许多民族或部落将白天鹅作为吉祥的象征，甚至奉为神鸟"翁衮"加以祭祀。同时，它还象征善良和平、勇敢坚强、志向高远。天鹅一生严守一夫一妻制，若一方死亡，另一方则不食不眠，一意殉情。人们常常以天鹅比喻忠贞不渝的爱情。天鹅还是飞高冠军，它的飞行高度可达9千米。所以，天鹅还有不懈奋斗、志存高远的寓意。《本草纲目·禽》云："鸿鹄通称天鹅，羽毛白泽，其翔极高而善步，一举千里，展翅凌云。"《易·渐》："六二：鸿渐于磐，饮食衎衎，吉。"意思是："六二居中得位，天鹅渐进栖息于磐石上，非常稳固，所以饮食及做一切，都和乐，吉利之极。"从这些历史典籍中不难看出天鹅高雅、纯美的象征意义。据《霍里土默特与霍里岱墨尔根》里记述，霍里土默特是个尚未成家的单身青年。一天，他在贝加尔湖畔漫游时，见从东北方向飞来九只天鹅落在湖岸，脱羽衣后变成九位仙女跳入湖中洗浴。他将一只天鹅的羽衣偷来潜身躲藏。最后，八只天鹅身着羽衣飞去，留下的那只做了他的妻子。当生下十一个儿子后，妻子想回故乡，求夫还其羽衣，夫不允。一天，妻子正在做针线活儿，霍里土默特则在做菜烧饭。妻子说："请把羽衣给我吧，我穿上看看，我要由包门出进，你会轻易地抓住我的，让我试试看。"霍里土默特想："她穿上又会怎么样呢？"于是，从箱子里取出那件洁白的羽衣交给了妻子。妻子穿上了羽衣后立刻变成了天鹅，在房内舒展翅膀。轰的一声，她展翅从天窗飞了出去。"哎呀，你不能走，不要走呀！"丈夫着急地喊着，慌忙中，伸手抓住了天鹅的小腿。但是，天鹅还是飞向了天空。妻子临走时还祝福说："愿你们世世代代安享福份，日子过得美满红火吧！"说完后，她便向东北方向腾空飞去。在贝加尔湖查干扎巴湖湾的两处岩画中，绘有排列着的七只天鹅，还有排列着四只或三只的天鹅。

　　寓意：代代安福、美满兴旺、福泽延绵、忠贞不渝、志存高远。

天鹅纹 图1

天鹅纹 图2

天鹅纹 图 3

天鹅纹 图 4

天鹅纹 图 5

二十五、熊纹

ᠮᠣᠩᠭᠣᠯᠴᠤᠳ ᠪᠠᠭᠠᠪᠠᠭᠠᠢ ᠶᠢ ᠰᠢᠲᠦᠳᠡᠭ᠃

蒙古族对熊的崇拜也是源于萨满教的图腾崇拜。布里亚特和达尔扈特人常称熊为"斡拖葛",意思是长者、老人。达尔扈特人在猎熊时遵循一套非常特殊的习俗和礼仪,如公熊四季均可捕猎,母熊则不然,要等到它生养了小熊,春天走出洞穴之后才开始捕猎等。同时捕捉熊以后,分吃熊头肉,似是古代原始人"图腾圣餐"习俗的遗留。在原始人看来,用图腾的血和肉作为圣餐,更能巩固他们与图腾的亲密关系,重新获得图腾的灵威以及庇佑。

寓意:擎天立地 、逢凶化吉、百事通达。

熊纹 图 1

熊纹 图 2

熊纹 图 3

熊纹 图 4

二十六、猪纹

猪有"乌金"之称。父系氏族公社时期，猪是财富的标志。临夏大何庄的墓葬有三十六块猪骨陪葬。豕是士庶以下平民的祭品，以豕为之，陈豕于室，合家而祀，即"家"字。红山文化中的最高神灵为"猪龙"。在内蒙古出土的金饰牌上可以看到大量的野猪纹样，如内蒙古乌兰察布市出土的野猪纹金饰牌以及呼和浩特市美岱召墓出土的野猪纹金饰牌等。这些足以看出猪纹在蒙古族装饰图案中的历史地位。同时，猪在十二生肖当中排名第十二位，与十二地支配属亥，因此一天当中的亥时也被人们称为猪时，即晚上的9~11点。在农耕社会，猪和马、牛、羊、鸡、犬共为"六畜"。如果家里没有养猪，就不能称之为"家"。从猪的扑满造型可知，猪可存满财富，因此猪是"富有"的象征。猪的性情温驯可爱，是个大智若愚的动物。它没有棱角，不露锋芒，敢于承受，用温和的姿态度过平凡的一生，能给人带来许多益处，也象征着一种吉祥圆满的人生态度。

寓意: 舒泰安康、殷实安稳、福禄双全。

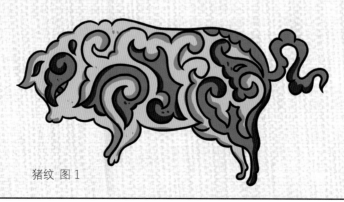

猪纹 图1

<div align="center">猪纹 图2</div>

<div align="center">猪纹 图3</div>

猪纹 图4

猪纹 图5

二十七、狗纹

ᠨᠣᠬᠠᠢ ᠶᠢᠨ ᠬᠡ ᠤᠭᠠᠯᠵᠠ᠄ ᠳᠤᠮᠳᠠᠳᠤ ᠤᠯᠤᠰ ᠤᠨ ᠤᠯᠠᠮᠵᠢᠯᠠᠯᠲᠤ ᠬᠡ ᠤᠭᠠᠯᠵᠠ ᠪᠣᠯᠬᠤ ᠪᠠᠷ ᠢᠶᠠᠨ᠂ ᠡᠯᠡ ᠵᠦᠢᠯ ᠤᠨ ᠴᠢᠮᠡᠭᠯᠡᠯ ᠤᠨ ᠬᠡ ᠤᠭᠠᠯᠵᠠ ᠳ᠋ᠤ ᠦᠷᠭᠡᠨ ᠬᠡᠷᠡᠭᠯᠡᠭᠳᠡᠭᠰᠡᠨ ᠪᠠᠶᠢᠨ᠎ᠠ᠃

狗纹作为中国传统纹样，被广泛运用在各类装饰图案中。早在商朝时期，狗就已经成为倍受人们喜爱的动物之一。据《汲冢周书》记载："商汤时，四方献，以珠玑玳瑁短狗献。"《唐书·地理志》里也有"河南道濮州濮阳郡上贡绢犬"的记载。后来，狗逐渐被赋予了"陪伴""亲情"的象征含义。如《陈书》中记载："张彪败后，与妻杨氏去，唯所养一犬黄仓在前后，未尝离。"狗忠诚的特性也常被人们所传颂。如历史上的忠义之士，常自谦为"甘效犬马之劳"。此外，传统文化中也常把狗作为吉祥和财富的象征；同时，因为狗的叫声同音"旺"，所以也象征着旺财旺福。

寓意：旺财兴福、避邪除灾、忠诚忠义、忠贞不渝。

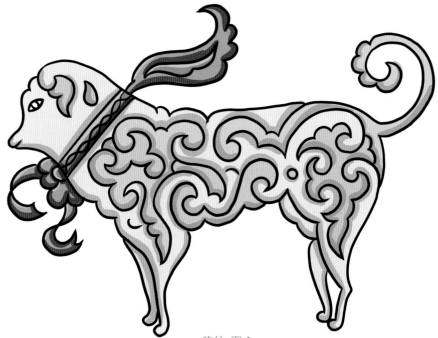

狗纹 图1

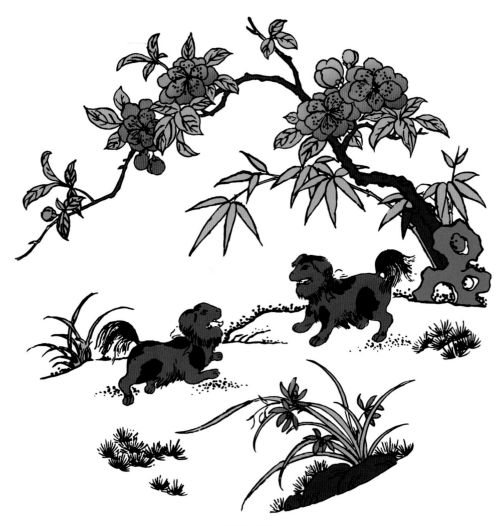

狗纹 图2

二十八、猴纹

猴纹是中国传统吉祥图样。而且猴子是类人猿灵长目动物，具有聪明、多动等明显的特征。由于汉字"猴"与"侯"谐音，在许多图案中猴的形象表示"封侯"的意思。《礼·王制》中记载："王者之制禄爵，公、侯、伯、子、男凡五等。"自此以后，五爵虽有变化，但历代都有侯爵。人们希望加官封侯，于是给猴增添了一种吉祥、富贵的象征意义。

寓意：高官厚禄、吉祥如意、封侯挂印。

猴纹 图1

猴纹 图 2

二十九、麒麟纹

ᠬᠣᠷᠢᠨ ᠶᠢᠰᠦ᠂ ᠬᠢᠯᠢᠩ ᠤᠭᠠᠯᠵᠠ

᠁ᠬᠢᠯᠢᠩ ᠪᠣᠯ ᠡᠷᠲᠡᠨ ᠤ ᠳᠣᠮᠣᠭ ᠦᠯᠢᠭᠡᠷ ᠳᠤᠮᠳᠠᠬᠢ ᠨᠢᠭᠡ ᠵᠦᠢᠯ ᠤᠨ ᠪᠤᠷᠬᠠᠨ ᠠᠮᠢᠲᠠᠨ ᠪᠣᠯᠤᠨ᠎ᠠ᠂ ᠪᠠᠰᠠ ᠣᠯᠠᠨ ᠰᠠᠶᠢᠬᠠᠨ ᠪᠡᠯᠭᠡ ᠳᠡᠮᠪᠡᠷᠢᠯ ᠲᠠᠢ ᠪᠠᠶᠢᠳᠠᠭ᠂ ᠳᠠᠭᠠᠤ ᠳ᠋ᠤᠨᠢ᠂ ᠬᠢᠯᠢᠩ ᠤᠭᠠᠯᠵᠠ ᠪᠣᠯ ᠳᠤᠮᠳᠠᠳᠤ ᠤᠯᠤᠰ ᠤᠨ ᠤᠯᠠᠮᠵᠢᠯᠠᠯᠲᠤ ᠪᠡᠯᠭᠡ ᠳᠡᠮᠪᠡᠷᠢᠯ ᠤᠨ ᠤᠭᠠᠯᠵᠠ ᠳᠤᠮᠳᠠ ᠬᠡᠷᠡᠭᠯᠡᠭᠳᠡᠬᠦ ᠬᠡᠪᠴᠢᠶ᠎ᠡ ᠨᠢ ᠨᠡᠯᠢᠶᠡᠳ ᠦᠷᠭᠡᠨ᠂ ᠨᠥᠯᠥᠭᠡ ᠨᠢ ᠨᠡᠯᠢᠶᠡᠳ ᠶᠡᠬᠡ ᠪᠡᠯᠭᠡ ᠳᠡᠮᠪᠡᠷᠢᠯ ᠤᠨ ᠤᠭᠠᠯᠵᠠ ᠶᠢᠨ ᠨᠢᠭᠡ ᠪᠣᠯᠤᠨ᠎ᠠ᠂ ᠳᠤᠮᠤᠭ ᠶᠠᠷᠢᠶ᠎ᠠ ᠳ᠋ᠤ᠂ ᠬᠢᠯᠢᠩ ᠤᠨ ᠵᠠᠩ ᠠᠭᠠᠯᠢ ᠨᠢᠮᠭᠡᠨ ᠵᠥᠭᠡᠯᠡᠨ᠂ ᠬᠥᠮᠥᠨ ᠮᠠᠯ ᠢ ᠬᠣᠤᠷᠯᠠᠳᠠᠭ ᠦᠭᠡᠢ᠂ ᠴᠡᠴᠡᠭ ᠨᠠᠪᠴᠢ ᠮᠣᠳᠤ ᠶᠢ ᠭᠢᠰᠬᠢᠳᠡᠭ ᠦᠭᠡᠢ ᠤᠴᠢᠷ ᠠᠴᠠ ᠬᠠᠶᠢᠷ᠎ᠠ ᠲᠠᠢ ᠠᠮᠢᠲᠠᠨ ᠭᠡᠵᠦ ᠨᠡᠷᠡᠯᠡᠭᠳᠡᠳᠡᠭ᠂ ᠬᠢᠯᠢᠩ ᠤᠨ ᠲᠤᠬᠠᠢ ᠲᠡᠮᠳᠡᠭᠯᠡᠯ ᠢ 《ᠶᠣᠰᠤᠨ ᠤ ᠲᠡᠮᠳᠡᠭᠯᠡᠯ》ᠳ᠋ᠤ᠄《ᠭᠠᠵᠠᠷ ᠠᠴᠠ ᠰᠠᠪᠠ ᠲᠡᠷᠭᠡ ᠭᠠᠷᠴᠤ᠂ ᠭᠣᠣᠯ ᠠᠴᠠ ᠮᠣᠷᠢᠨ ᠵᠢᠷᠤᠭ ᠭᠠᠷᠴᠤ᠂ ᠭᠠᠷᠤᠳᠢ ᠬᠢᠯᠢᠩ ᠪᠦᠷ ᠬᠥᠳᠡᠭᠡ ᠲᠠᠯ᠎ᠠ ᠳ᠋ᠤ᠁》 ᠳᠣᠷᠣᠨᠠᠲᠤ ᠬᠠᠨ ᠤᠯᠤᠰ ᠤᠨ ᠡᠷᠳᠡᠮᠲᠡᠨ ᠰᠢᠦᠢ ᠱᠧᠨ 《ᠦᠰᠦᠭ ᠤᠨ ᠲᠠᠶᠢᠯᠪᠤᠷᠢ》ᠳ᠋ᠤ᠄《ᠬᠢ ᠪᠣᠯ ᠬᠠᠶᠢᠷᠠᠲᠤ ᠠᠮᠢᠲᠠᠨ᠂ ᠪᠤᠭᠤ ᠶᠢᠨ ᠪᠡᠶ᠎ᠡ ᠦᠬᠡᠷ ᠤᠨ ᠰᠡᠭᠦᠯ ᠨᠢᠭᠡ ᠡᠪᠡᠷ ᠲᠠᠢ᠂ ᠯᠢᠩ ᠪᠣᠯ ᠡᠮ᠎ᠡ ᠬᠢᠯᠢᠩ ᠪᠣᠯᠤᠨ᠎ᠠ》 ᠭᠡᠵᠡᠢ᠂ ᠡᠳᠡᠭᠡᠷ ᠲᠡᠮᠳᠡᠭᠯᠡᠯ ᠢ ᠦᠨᠳᠦᠰᠦᠯᠡᠪᠡᠯ ᠡᠷ᠎ᠡ ᠨᠢ ᠬᠢ᠂ ᠡᠮ᠎ᠡ ᠨᠢ ᠯᠢᠩ ᠪᠣᠯᠬᠤ ᠶᠢ ᠮᠡᠳᠡᠵᠦ ᠪᠣᠯᠤᠨ᠎ᠠ᠂ ᠬᠥᠮᠥᠰ ᠣᠷᠲᠤ ᠬᠦᠵᠡᠯᠲᠦ ᠪᠤᠭᠤ ᠶᠢ ᠬᠢᠯᠢᠩ ᠤᠨ ᠤᠤᠭᠠᠯ ᠵᠠᠭᠪᠤᠷ ᠭᠡᠵᠦ ᠦᠵᠡᠳᠡᠭ᠂ ᠳᠤᠮᠳᠠᠳᠤ ᠤᠯᠤᠰ ᠤᠨ ᠤᠯᠠᠮᠵᠢᠯᠠᠯᠲᠤ ᠰᠤᠶᠤᠯ ᠳᠤᠮᠳᠠ ᠶᠡᠷᠦ ᠳᠡᠭᠡᠨ ᠬᠢᠯᠢᠩ ᠢᠶᠠᠷ ᠲᠠᠶᠢᠪᠤᠩ᠂ ᠤᠷᠲᠤ ᠨᠠᠰᠤ ᠶᠢ ᠲᠥᠯᠥᠭᠡᠯᠡᠭᠦᠯᠳᠡᠭ᠂ ᠪᠠᠰᠠ ᠲᠦᠭᠡᠮᠡᠯ ᠢᠶᠡᠷ ᠭᠡᠷ ᠪᠠᠶᠢᠰᠢᠩ ᠢ ᠳᠠᠷᠤᠬᠤ ᠳ᠋ᠤ ᠬᠡᠷᠡᠭᠯᠡᠳᠡᠭ᠃

麒麟是古代神话中的一种神兽，也有着许多美好的寓意。同时，麒麟纹是中国传统吉祥纹样中应用范围较广、影响较大的吉祥纹样之一。传说，麒麟性情温和，不伤人畜，不践踏花木，被称为仁兽。关于麒麟的记载见于《礼记》："出土器车，河出马图，凤凰麒麟皆在郊椰……"东汉学者许慎在《说文解字》中说："麒，仁兽也，麋身牛尾一角；麐（麟），牝麒也。"根据这些记载可知，雄的为麒，雌的为麟。人们认为长颈鹿是麒麟的原型。在中国传统文化中一般用麒麟代表太平、长寿，也常用于镇宅。

寓意：家宅安详、平安长寿、步步登科。

麒麟纹 图 1

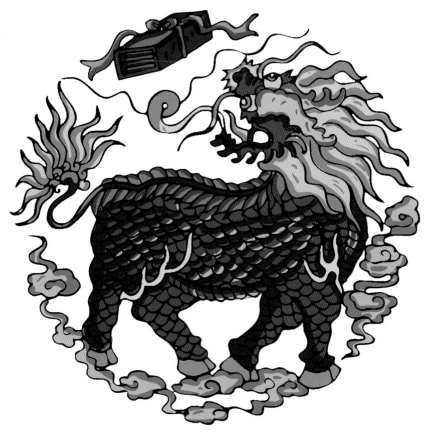

麒麟纹 图 2

蒙古族植物形图案

岁寒三友是指松、竹、梅，出自林景熙《霁山集》卷四《王云梅舍记》："即其居累土为山，种梅百本，与乔松修篁为岁寒友。"松、竹凌寒，岁晏不凋；梅花傲骨，斗雪开放：故世称松、竹、梅为岁寒三友。又常用它们比喻浊世之中，傲岸挺立的君子。松竹梅傲骨迎风，挺霜而立，精神可嘉！松、竹、梅，在万木凋落之时，仍各显其特长，岁岁不变。因此，人们也用它们来比喻人之友情始终不变；同时，还象征着傲霜斗雪、铁骨冰心、经冬不凋的品质。

原始人类的植物崇拜要晚于动物崇拜出现，但是在蒙古高原上生活着人们对植物崇拜的重视不亚于动物崇拜。蒙古族的植物崇拜文化由两部分组成，一部分是自我形成的本土植物崇拜，另一种则是从其他民族文化中借鉴而来的外来植物崇拜。而究其人类为什么会崇拜植物的原因的话，应该是与植物这种惊人的生命体数量和生生不息的生命特征有关。所以植物形图案一般代表的就是生生不息、欣欣向荣、蓬勃发展。

寓意：长春不老、三友延年、虚心直上。

岁寒三友纹 图1　　　　　岁寒三友纹 图2　　　　　岁寒三友纹 图3

岁寒三友纹 图 4

岁寒三友纹 图 5

岁寒三友纹 图6

一、卷草纹

卷草纹也叫"卷枝纹""卷叶纹"，由于其表现的中国文化的特色非常明显，常被日本人称为"唐草"。它是以植物藤蔓为基础构成的波曲状的卷草状纹样，细叶卷曲相互穿插。在蒙古族民间卷草纹常与盘长纹、哈木尔纹、方胜纹等图案穿插卷曲在一起，做辅助纹样。

寓意：生生不息、千古不绝、万代绵长。

卷草纹 图1

卷草纹 图 2

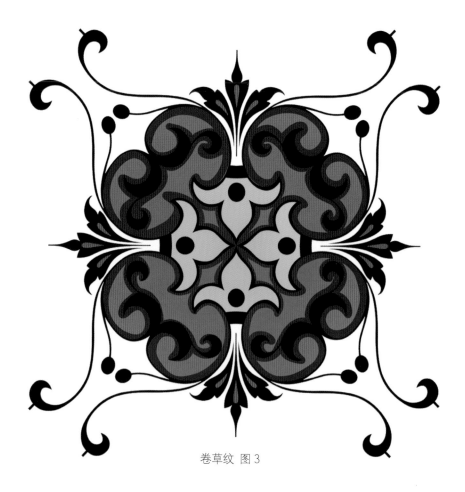

卷草纹 图 3

卷草纹 图 4

卷草纹 图 5

哈木尔卷草纹 图1

哈木尔卷草纹

在蒙古族民间卷草纹被广泛用于刺绣、家具、金银器皿等。民间最常见的是将哈木尔纹与卷草纹卷曲穿插在一起，构成二方、四方联续，呈现出圆润华美的辅助边饰纹样。

寓意：福禄承袭、福寿绵长、连福如意。

哈木尔卷草纹 图 2

哈木尔卷草纹 图 3

莲花卷草纹 图1

莲花卷草纹 图2

莲花卷草纹 图3

莲花卷草纹

在蒙古族民间，卷草纹常常卷曲、盘沿在各种图案单体中，起到装饰效果。汉乐府古辞《江南》中有"江南可采莲，莲叶何田田"的诗句。因为莲蓬多子，"莲"与"连"同音，故有多子的寓意。民间常常使用莲花纹装饰寄托子孙兴旺的愿望。

寓意：吉祥安泰、福寿绵长、连福如意、子孙兴旺。

盘长卷草角隅纹 图1

盘长卷草角隅纹 图2

蒙古族图案蒙汉双语寓意数字化图典

盘长卷草角隅纹 图 3

盘长卷草角隅纹 图 4

盘长卷草角隅纹

在蒙古族的日常生活中以卷草纹为装饰的角隅纹样随处可见，通常用来装饰家具、地毯、建筑物的四角。所以卷草角隅纹也常常被叫作角花。卷草纹充实的内部空间可使设计形式更加丰富多样。

寓意: 亘古不断、福寿延绵、福泽绵长。

227

四方如意卷草纹 图1

四方如意卷草纹 图2

四方如意卷草纹 图 3

四方如意卷草纹

在蒙古族民间，常用卷草纹做辅助装饰，蜿蜒盘曲于各种图案之间。

寓意：四福升平、万事顺意、富贵盘长。

卷草角隅纹 图1

卷草角隅纹 图2

卷草角隅纹 图 3

卷草角隅纹 图 4

卷草角隅纹 图 5

卷草角隅纹 图 6

卷草角隅纹 图7

卷草角隅纹 图8

卷草角隅纹

本纹样充分发挥卷草纹枝叶盘结的特点，以角饰的角色出现在各类装饰图案当中，在蒙古族工艺美术作品中被广泛运用。

寓意：吉祥如意、福禄绵长、生生不息。

二、桃纹

桃在中国传统文化中代表祥瑞，是长寿的象征。在中国传统神话中，王母娘娘种植的蟠桃树，三千年才开花，再过三千年才结果。因此，桃树和桃子都是象征长寿之物。中国民间也有"榴开百子福，桃献千年寿"的谚语。桃树在内蒙古地区已经有多年的栽培历史。以"桃"来表示长寿是中华民族的传统习俗。传说中的寿星南极仙翁的形象就是一手托仙桃，一手拿拐杖。中国人对桃十分喜爱，在装饰生活器具时大量地运用桃纹。从夏商周时代开始，桃纹便成为人们常用的装饰纹样之一。在蒙古族民间桃形纹样常绣在烟荷包上，多为给年长者祝寿时用；有时也用于女性服饰上，是美满婚姻的象征。

寓意：多福多寿、夫妇和合、百禄长寿。

桃纹 图1

桃纹 图2

蟠桃献寿纹

蟠桃献寿纹

以"桃"来表示长寿是中华民族的风俗习惯。桃纹配上具有象征福寿绵长的兰萨纹，表示长寿延年。

寓意: 福寿绵长、平安吉祥、有福有寿。

双福双寿纹

双福双寿纹

中国民间视桃木为避邪之物。"桃，鬼所畏也"；"桃者，邪所恶"；"桃，所以逃凶也"。这里的"鬼""邪""凶"是疾病、灾难、厄运的代名词。据说佩戴桃木可以避免这些不好的事情发生。尤其是小孩、老人等体质比较差的人群，民间常以佩戴桃木来祈求呵护和避邪。此外，桃子的外形跟心的形状很相似，所以，恋爱中的男女，送对方桃形珠宝，是以身相许、两情相悦的表示。

寓意：好事成双、福禄双全、福寿齐天。

四合如意桃纹

传统图案文化中经常以"四"代表东西南北四方之神或一年四季，祈求平安吉祥。《周易》认为整个世界是以天地、昼夜、男女相反相成的有机统一体。它把阴阳的互相组合和互相作用看作是"万物生成变化的始基"。因此，装饰图案常以成双成对的形式出现。四合如意纹和桃纹的搭配方式更加突出福禄如意之意。

寓意: 四季有余、百岁长寿、福禄如意。

四合如意桃纹

五福献寿纹

五福献寿纹

寿桃，在原本的神话故事中指的是可以让人延年益寿的桃子。后来，人们以鲜桃、用面做的桃子或者是画出来的桃子祝寿，这种桃子也被称为"寿桃"。由于桃子的寓意比较好，所以常用来装饰送给老人的礼物。这种纹饰在蒙古族民间常常用作奶豆腐模型的图案。"寿"字周围围绕着蝙蝠的纹样，象征"五福捧寿"。《书·洪范》曰："五福：一曰寿，二曰富，三曰康宁，四曰攸好德，五曰考终命。""五蝠"与"五福"谐音。

寓意：五福献寿、幸福健康、吉祥如意。

三、缠枝纹

缠枝纹又名"万寿藤""转枝纹""连枝纹"，是一种以藤蔓等植物原型创作而成的传统吉祥纹样。缠枝纹始见于战国时期的漆器上，成熟于汉代，盛行于唐、宋、元、明、清历朝。其构成机理与卷草纹相似，不同的是缠枝纹是在枝条间点缀了花卉、叶子，形成枝茎缠绕、花繁叶茂的纹样。缠枝纹的原型有常青藤、爬山虎、凌霄等。这些植物本系吉祥花草，多为世人所赞咏，象征生生不息、花繁叶茂。

寓意：代代兴旺、步步登高、吉祥添寿。

缠枝纹 图1

缠枝纹 图2

缠枝纹 图3

缠枝纹 图 4

缠枝纹 图 5

缠枝纹 图6

缠枝牡丹纹 图1

缠枝牡丹纹 图2

缠枝牡丹纹 图3

缠枝牡丹纹 图4

缠枝牡丹纹 图5

缠枝牡丹纹

缠枝纹和牡丹纹组成的花纹称"缠枝牡丹"纹，其主要表现形式是以植物的枝干或藤蔓做骨架，向上下、左右延伸，形成波浪式的二方连续或四方连续，中间穿插各式牡丹造型，循环往复，变化无穷。牡丹在中国传统装饰中被称为"富贵花"，象征幸福美满、富贵昌盛。在唐宋时期牡丹也曾被封为"花中之王"。

寓意：阖家幸福、富禄延绵、子嗣昌盛。

缠枝莲花纹 图1

缠枝莲花纹 图2

缠枝莲花纹

缠枝莲又称串枝莲、弃枝莲。缠枝莲是中国传统装饰花纹形式之一。它以莲花为主题，是用二方连续或四方连续的形式展开形成的图案。缠枝纹约起源于汉代，在南北朝、隋唐、宋元和明清时期盛行；莲纹的出现和中国佛教盛行于民间有关。莲花在佛教文化中，代表"净土"，象征"纯洁"，寓意"吉祥"。蒙古族也认为莲高洁并含有神圣的意义。缠枝莲花纹的形成是以波卷缠绵的基本样式出现，再在切圆空间中或波线上缀以莲纹图案并点以叶子。

寓意：吉祥康泰、如意延绵、代代兴盛。

缠枝葡萄纹 图1

缠枝葡萄纹 图2

ᠬᠠᠳᠬᠤᠮᠠᠯ ᠵᠢᠷᠤᠭ᠄

ᠳᠡᠯᠭᠡᠷ ᠬᠠᠳᠬᠤᠮᠠᠯ ᠵᠢᠷᠤᠭ ᠤᠨ ᠬᠡ ᠤᠭᠠᠯᠵᠠ ᠶᠢᠨ ᠪᠦᠲᠦᠴᠡ ᠵᠠᠯᠭᠠᠭᠠᠰᠤᠲᠠᠢ᠂

ᠬᠦᠮᠦᠰ ᠲᠦ ᠡᠭᠦᠰᠴᠦ ᠦᠷᠡᠵᠢᠭᠰᠡᠭᠡᠷ ᠪᠠᠶᠢᠬᠤ ᠮᠡᠳᠡᠷᠡᠮᠵᠢ ᠶᠢ

ᠥᠭᠭᠦᠭᠡᠳ᠂ ᠥᠯᠵᠡᠢ ᠬᠡᠰᠢᠭ ᠢ ᠪᠡᠯᠭᠡᠳᠡᠭᠡᠳ ᠪᠠᠰᠠ ᠥᠳᠬᠡᠨ

ᠴᠢᠮᠡᠭᠯᠡᠯ ᠦᠨ ᠮᠡᠳᠡᠷᠡᠮᠵᠢ ᠲᠠᠢ ᠪᠠᠶᠢᠬᠤ ᠪᠠᠷ᠂ ᠡᠭᠦᠨ ᠡᠴᠡ

ᠪᠣᠯᠵᠤ ᠰᠣᠩᠭᠣᠳᠠᠭ ᠴᠢᠮᠡᠭᠯᠡᠯ ᠦᠨ ᠬᠡ ᠤᠭᠠᠯᠵᠠ ᠶᠢᠨ

ᠨᠢᠭᠡ ᠪᠣᠯᠤᠭᠰᠠᠨ ᠪᠠᠶᠢᠨ᠎ᠠ᠃ ᠦᠵᠦᠮ ᠦᠨ ᠬᠡ ᠤᠭᠠᠯᠵᠠ

ᠪᠣᠯ ᠳᠤᠮᠳᠠᠳᠤ ᠤᠯᠤᠰ ᠤᠨ ᠤᠯᠠᠮᠵᠢᠯᠠᠯᠲᠤ ᠴᠢᠮᠡᠭᠯᠡᠯ

ᠦᠨ ᠬᠡ ᠤᠭᠠᠯᠵᠠ ᠶᠢᠨ ᠨᠢᠭᠡ ᠪᠣᠯᠬᠤ ᠶᠤᠮ᠃ ᠣᠯᠠᠨ

ᠬᠦᠦ᠂ ᠣᠯᠠᠨ ᠬᠡᠰᠢᠭ ᠢ ᠪᠡᠯᠭᠡᠳᠡᠵᠡᠢ᠃

ᠤᠳᠬ᠎ᠠ ᠠᠭᠤᠯᠭ᠎ᠠ᠄

ᠵᠠᠭᠤᠨ ᠬᠦᠦ ᠤᠷᠲᠤ ᠨᠠᠰᠤ᠂

ᠪᠠᠶᠠᠨ ᠬᠡᠰᠢᠭ ᠤᠷᠲᠤ ᠦᠷᠭᠦᠯᠵᠢ᠂

ᠵᠠᠯᠭᠠᠮᠵᠢ ᠦᠷ᠎ᠡ ᠬᠦᠦ᠃

缠枝葡萄纹

缠枝葡萄纹的纹样结构连绵不绝，给
人一种生生不息的感觉，象征吉祥又具有
浓厚的装饰感，故成为经典装饰图案之一。
葡萄纹是中国传统装饰图案之一，象征多
子多福。

寓意：百子长生、富禄长绵、连生贵子。

缠枝葡萄纹 图3

缠枝忍冬纹 图1

缠枝忍冬纹 图2

蒙古族图案蒙汉双语寓意数字化图典

缠枝忍冬纹 图 3

缠枝忍冬纹

缠枝忍冬纹将忍冬纹以缠枝纹的形态进行组合搭配。《本草纲目》云："忍冬久服轻身，长年，益寿。"因它越冬而不死，所以在佛教文化中，常用它来比喻人的灵魂不灭、轮回永生。忍冬图案多作为佛教装饰，取其"益寿"的吉祥含义。

寓意：延年益寿、福禄连绵、吉祥安泰。

249

四、佛手纹

佛手为一种果实。它的形体很有特点，状如人手，分散如手指，拳曲如手掌，故而称作佛手。佛手香味持久，置之室内，其香不散。

寓意： 万事顺意、诸事太平、平安吉祥。

佛手纹 图1

佛手纹 图2

蒙古族图案蒙汉双语寓意数字化图典

佛手角饰纹 图1

佛手角饰纹 图2

佛手角饰纹

佛手又名佛手柑,属芸香科,构橼的变种。常绿小乔木或灌木;叶互生,长椭圆形,边缘有微锯齿,叶有刺。果实冬季成熟,鲜黄色,茎部圆形,上部分裂成手指状,香气浓郁。可供药用和观赏。《闽书》谓:"香气芬郁,袭人衣,又有形似人手者,名佛手香像。"《本草纲目》谓:"其状如人手有指,俗呼为佛手柑。"《广群芳谱》谓:"一名飞,清香袭人,置衣中,虽形干而香不歇。"明末清初以来,在工艺装饰纹样中,以佛手柑、桃子、石榴组合象征三多。三多的典故出自《庄子·天地篇》:"尧观乎华,华封人曰:'嘻圣人,请祝圣人,使圣人寿。尧曰辞。使圣人富,尧曰辞。使圣人多男子,尧曰辞。'"佛手,能保健,能养身。因"佛手"与"福手"同音,与"福寿"音近意连,而备受蒙古族民间工艺者的喜爱。

寓意:守福祈吉、福寿骈臻、万事顺意。

手到福来纹 图1

手到福来纹 图2

手到福来纹

佛手象征着有福之手，象征能够得到心中想要的，手上却没有的东西。佛手也象征着勇气，它就像是佛祖的手，能够为你挡住一切的灾难，能够抚平你浮躁不安的心灵、鼓励你勇敢地克服困难。本纹样辅以蝙蝠云纹进行搭配装饰。

寓意：手到福来、吉祥如意、福寿双全。

我们将植物的绿叶，连同叶脉一起经过艺术处理后创作出来的图形称之为叶纹。它源于原始人类岩画中的大叶片植物图形，并慢慢与蒙古高原的叶纹印章文化相结合演变而来。蒙古族叶纹图案具有生生不息、吉祥昌盛、生息繁衍的象征意义，并且多与花卉图案、卷草图案等搭配使用。叶纹是蒙古族将大自然中随处可见的植物经过艺术处理后创作出来的一种吉祥图案。在夏家店下层文化彩陶上人们发现了华美多变、工艺精湛的叶纹图案。由此可以证明，叶纹从原始社会开始就已经被广泛地使用在游牧民族的日常生活中。叶纹图案有华美多变、绘制简单等特点。这种图案委婉多姿，富有流动感、连续感。

寓意：生生不息、吉祥昌盛、子嗣延绵。

叶纹 图1

叶纹 图2

叶纹 图3

蒙古族图案蒙汉双语寓意数字化图典

叶纹 图 4

叶纹 图 5

叶纹 图 6

叶纹 图 7

叶纹 图 8

叶纹 图 9

叶龙纹 图1

叶龙纹

蒙古族认为龙是法力无边、无所不能的神兽，所以大多数时候，龙就是祥瑞、富足、多寿的象征。又由于蒙古族对于叶纹的偏爱，他们经常利用叶纹盘曲成龙的形状装饰马鞍、箱柜、银碗、荷包、蒙古刀、建筑壁画等，借以表达对美好生活的向往。

寓意：风调雨顺、祥瑞富足、吉祥高寿。

叶龙纹 图2

叶纹角隅纹 图1

叶纹角隅纹 图2

叶纹角隅纹 图3

叶纹角隅纹 图4

叶纹角隅纹 图5

叶纹角隅纹

　　夏季的草原上绿草茵茵、鸟语花香、牛羊成群。各样的叶片有着美丽的形状与优雅的姿态。蒙古族依赖牧草的茂盛而期待着牛羊的肥美。因此，他们认为叶纹代表再生和复活。春天到来，植物发芽了，由于主茎向中间生长，茎叶便向外弯曲，在边缘形成旋涡形。蒙古族也逐渐将此纹样作为角饰。

　　寓意：欣欣向荣、蒸蒸日上、吉祥安泰。

盘长叶纹

盘长叶纹

　　盘长纹具有福泽延绵、安泰益寿的寓意。蒙古族的叶纹有风调雨顺、繁荣昌盛、吉祥驱邪的象征意义。

　　寓意：阖家安泰、健康长寿、驱邪避灾。

六、石榴纹

石榴纹又名"安石榴""海石榴"等，原产于伊朗地区，张骞出使西域后传入我国。西晋人张华在其《博物志》中写道："汉代张骞出使西域得涂林安石国榴种经归，故名安石榴。"果实为球形浆果，果皮呈黄褐色或红褐色，皮内种子众多。我国的石榴文化，可以说是中外文化结合的产物。石榴"千房同膜，千子如一"，在东西方文化中都寓意"多子多孙"。因此，石榴常被古人视为多子的象征，石榴纹也从此成为一种吉祥纹饰。石榴纹表现为绽放的花朵簇拥着饱满的石榴果或花苞中布满石榴籽。

寓意：红红火火、多子多福、繁荣昌盛。

石榴纹 图1

石榴纹 图2

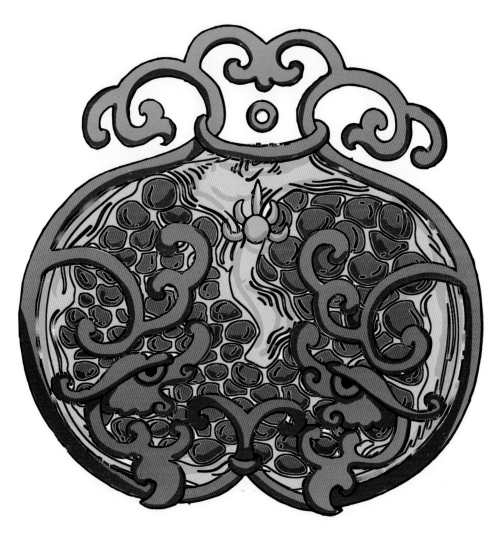

双龙石榴纹

双龙石榴纹

在蒙古族图案中，龙纹图案占据重要的地位。龙象征尊贵的权力、威严的镇守。同时，石榴是一种带有美好寓意的植物，其果实饱满，使它有着多子多福的寓意，可用来祝福家庭人丁兴旺；其红色的花朵和果实，使它又有着红红火火的寓意，可祝愿生活红火、繁荣昌盛。

寓意：天赋祥瑞、吉祥安泰、子孙亨达。

牡丹石榴纹

牡丹石榴纹

牡丹为百花之王，象征着安宁吉祥、富贵兴旺。宋元时已有此类图纹，明清时期尤为盛行。因其花大、形美、色艳、味香等特点受到了牧民们的喜爱，并成为富贵吉祥、繁荣兴旺的象征。牡丹代表富贵，与石榴纹组合寓意为万代富贵。

寓意：万代富贵、繁荣兴旺、如意吉祥。

蝙蝠石榴纹

蝙蝠石榴纹

"蝙蝠"寓"遍福"，象征如意或幸福延绵无边。"石榴"的寓意很广泛，大致可分为两方面：一是因其果实饱满和花色艳丽，寓意多子多福、繁荣昌盛、富贵吉祥等；二是因其谐音"留"，寓意离别时的不舍，象征对亲人、朋友以及恋人的挽留之意。本纹样将蝙蝠纹与石榴纹进行搭配装饰。

寓意：万千福禄、富足殷实、多寿多子。

榴开百子纹 图1

榴开百子纹 图2

榴开百子纹

本纹样选取石榴多子的特点，将熟透开裂的石榴作为装饰纹样。

寓意：多子多寿、子嗣呈祥、阖家幸福。

ᠮᠣᠩᠭᠣᠯ ᠦᠨᠳᠦᠰᠦᠲᠡᠨ ᠦ ᠵᠢᠷᠤᠭ ᠬᠡ ᠦᠭᠡᠢ ᠮᠣᠩᠭᠣᠯ ᠬᠢᠲᠠᠳ ᠬᠡᠯᠡ ᠪᠡᠷ ᠲᠣᠭᠠᠴᠢᠯᠠᠭᠰᠠᠨ ᠲᠣᠯᠢ

[Mongolian script text in vertical columns]

　　芭蕉，树状草本植物，自西汉已在中国园林中栽种，其种植历史相当悠久。芭蕉形象优美。南朝卞敬宗说它"扶疏似树，质则非木，高舒垂荫"；明人杜琼也曾在《蕉园》一诗中称赞道："种得满园碧玉蕉，绿天深处听潇潇。"起初，芭蕉只是作为一种奇草异木供人们观赏。随着道教的发展和佛教的传入，芭蕉在中原地区逐渐有了深厚的文化寓意。芭蕉冬死又复生，一年一枯荣，生命力旺盛。古代传说中的八位仙家之一钟离权所持的宝物就是芭蕉扇，"轻摇小扇乐陶然"。据说，用它可以起死回生。芭蕉就此成为道家八宝之一。芭蕉叶子华美，光鲜照人，但其身中空，不实不坚，易使人伤怀。佛经传入中国后，常以芭蕉等易于解剥的植物作喻，暗示肉身荣悴，死生无常，令人生出万象虚空之心。元代瓷器上经常将蕉叶纹装饰于瓶口或当作底纹加以运用，并赋予其美好的寓意。比如，芭蕉的大叶象征着"大业"；芭蕉的果实长在同一根圆茎上，一挂挂紧挨在一起，象征着吉祥同心。元代青花瓷器上的蕉叶纹主要用于玉壶春瓶、执壶等器物的颈部。其排列形式与元代莲瓣纹相同，每片叶子自成一个单元，两片蕉叶之间留有较宽的间隙。但也有少数是两片叶子之间夹一片叶子的双层蕉叶，第二层蕉叶往往只画出其主叶脉而省略侧叶脉。蕉叶的主叶脉是一条较粗的实线，两边的侧叶脉用细密的平行斜线表示。叶缘的变化较多，有的为全缘，叶缘用平滑的弧线画出，没有波折和起伏；有的为波状缘，叶缘用曲折较小的波线画出；有的为皱缩状缘，叶缘用曲折较大的波线画出。第一类的轮廓线一般较细，第二、第三类较粗。蕉叶纹是一种重要的辅助纹样，与其他纹样一同装饰着古代艺术品。如何使各种纹样主次分明、协调搭配，其生出美感，可能是考验古代艺术家功力的一项重要指标。此外，蕉叶纹因为它简洁爽利的造型，与其亦文气亦霸气的双重寓意，一直是艺术家们非常中意的配角。

　　寓意：大展宏图、如意同心、吉祥高雅、大业有成。

蕉叶纹 图1

蕉叶纹 图2

蕉叶纹 图 3

蕉叶纹 图 4

蕉叶纹 图 5

蒙古族图案蒙汉双语寓意数字化图典

八、柿子纹

　　柿子纹是瓷器纹饰，流行于明清时期，尤以清代多见。柿子纹被广泛运用于家具、荷包等的装饰图案中。柿子是柿树的果实。柿树属柿树科落叶乔木，叶椭圆或长圆，果圆或方形，原产我国。《齐民要术》有关于柿子树的种法及柿子的保藏法的记载。古代药书如《别录》《唐本草》《本草纲目》等载有柿子的生态和药用功能。吴其溶《植物名实图考长编》卷十五唐人段成式《酉阳杂俎》谓柿有七绝："一、寿，二、多阴，三、无鸟巢，四、无虫蠹，五、霜叶可玩，六、嘉实，七、落叶肥滑，可以临书。"战国、秦汉时就出现了柿蒂纹。又因"柿"字与"事"字同音，故用柿与其他花纹组合成吉祥语。例如，用柿子纹与如意纹组合，象征"事事如意"。

寓意：万事如意、事事通达、如意顺遂。

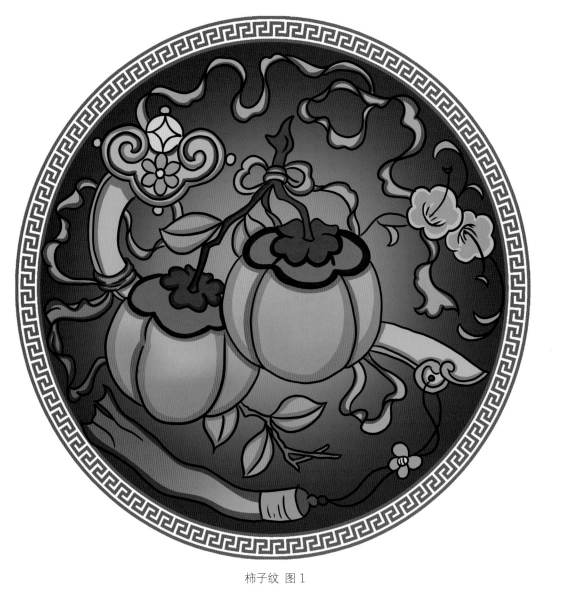

柿子纹 图1

柿子纹 图2

万事如意纹

万事如意纹

因灵芝形如如意，柿子和百合、灵芝组合，合称"百事如意"。柿子与橘子组合，表示"万事大吉"。本图案取如意纹加双柿子纹再辅以蒙古族民间常用的哈木尔纹和万字纹。

寓意：万事如意、事事顺遂、心想事成。

百事如意纹 图1

百事如意纹 图2

百事如意纹

　　百合花或松柏寓意"百"，象征百年好合、家庭和美的含意。柿子与百合、松柏和灵芝等纹样进行组合，合称"百事如意"。

　　寓意：百事顺意、一切顺利、如愿以偿。

事事平安纹

事事平安纹

本纹取"柿"与"事"
的谐音，搭配运用花瓶以
及苹果的"平安"的象征。

**寓意：事事平安、
阖家安泰、富贵如意。**

九、葫芦纹

　　葫芦为葫芦科一年生攀缘草本，卷须分枝，叶互生，果实因品种不同而形状多样。我国古时把葫芦当作蔬菜及利水消肿之药，也用它做乐器、盛器、酒器、水器及浮水器。葫芦纹多见于马鞍、家具、刺绣等各种民间工艺品上。内蒙古博物馆的藏品中有元代刺绣荷包，其造型为葫芦。红山文化牛河梁女神庙遗址中发现新石器时代有葫芦形祭坛。进入后殿，略呈筒形袋状，即葫芦状，模拟联颈小葫芦，小圆球下面相随一个大圆球，寓意"日月相会"。这是红山文化"女神庙"葫芦文化的具体一例。中国传统图案讲究"图必有意，意必吉祥"。葫芦谐音"福禄"，是富贵的象征。因其属于草本植物，其枝茎称为"蔓"（wan）。"蔓"与"万"谐音，"蔓带"与"万代"谐音。"福禄""万代"便是"福禄寿"齐全，故葫芦是吉祥的象征。

　　寓意：万代福禄、福禄寿喜、福寿万代。

葫芦纹 主图

福字葫芦纹

福字葫芦纹

葫芦为藤本植物，藤蔓绵延，结食累累，籽粒繁多，故被视作祈求子孙万代的吉祥物。人们很少单独使用葫芦纹，多与其他纹样组合，形成吉祥、避邪、子孙繁荣等寓意。如"万代长生""倒灾葫芦""盘长葫芦""符剑葫芦""寿字葫芦""福字葫芦"等。构图中选取的图案多与其实用意义有关。葫芦有一定的实用价值，晒干后可剖作汲水用具，又可做酒器。距今 5000 年前后，蒙古高原的原始先民已普遍进入"古城古国"时代。老虎山文化遗址中有一座葫芦袋状的石筑祭坛，这是远古"葫芦文化"的典型代表。赤峰地区还有葫芦的剪纸图案，象征子孙众多的美好愿望。

寓意：万代繁荣、福泽延绵、子孙满堂。

285

葫芦边饰纹 图1

葫芦边饰纹 图2

葫芦边饰纹

葫芦的谐音是"护禄""福禄",是古人求禄祈福的吉祥物。彝族有"人畜请吉求葫芦,五谷丰收祈土主"之说。葫芦藤蔓绵延滋生,具有顽强的生命力,寓意人类繁衍、子孙昌盛之意。闻一多先生说葫芦是"造人工具"。它像缠枝纹一样,蕴藏着轮回永生的佛学思想。子孙繁衍是中华民族的传统愿望。因此,长期以来民间艺人创造了"万代繁荣""万代葫芦""代代长春"等纹样。在蒙古族民间艺人的手中,葫芦纹也被演化成边饰纹样。

寓意:万代繁荣、代代长春、福禄延绵。

万代长春纹

万代长春纹

在蒙古族民间，葫芦图案多见于马鞍、家具、刺绣等物品上。按照元代图案的装饰习惯，人们常用葫芦为外型，内填充不同的纹样，表达不同的吉祥含义。一些地方在端午节还有以葫芦镇压五毒的习俗。据传，明清时期，人们于除夕在门窗上贴上红纸葫芦，以去瘟避邪，祈求平安。再如，某些地区的"葫芦符"是葫芦的框架，里面有蝎子等毒物，下为虎头，外面有除妖剑等，表现了对毒虫的镇压。

寓意：万代长春、避邪生吉、福禄延绵。

<p style="text-align:center">牡丹葫芦纹</p>

牡丹葫芦纹

自唐代以来，牡丹花受到人们的喜爱，被视为美好幸福、繁荣昌盛的象征，有"国色天香"之誉。在蒙古族民间这种对于牡丹纹样的喜好也一直被流传下来，只是在装饰图案的表现方法上与中原地区略有区别。蒙古族民间常用牡丹作为图案的主体纹样周围辅以卷草纹、缠枝纹等，也会辅以蒙古族民间常用的哈木尔边饰纹以及万字纹，综合组成一个具有特定寓意的图案。

寓意：万代繁荣、吉祥昌盛、万事顺遂。

ᠵᠢᠷᠤᠭ ᠨᠢᠭᠡ᠃ ᠲᠣᠷᠭᠠᠨ ᠳᠡᠪᠡᠯ ᠦᠨ ᠡᠮᠦᠭᠡ ᠶᠢᠨ ᠬᠡᠭᠡᠯ᠂ ᠲᠡᠭᠦᠨ ᠦ ᠳᠡᠭᠡᠷᠡ᠂ ᠡᠷᠳᠡᠨᠢ ᠶᠢᠨ ᠴᠡᠴᠡᠭ ᠦᠨ ᠵᠢᠷᠤᠭ

十、竹叶纹

竹子，多年生禾本科常绿植物，茎圆形，中空，直而有节，叶四季常青，经冬不凋。幼芽即竹笋，可食，成竹性坚韧，可做建筑材料，或编织器具。细竹可做笙、管、笛、萧等管乐器。因此，竹为古代"八音"之一。中国传统中，竹子象征着生命的弹力、长寿、幸福。它四季常青象征着顽强的生命力和青春永驻，空心代表虚怀若谷的品格，其枝弯而不折代表柔中有刚的做人原则，生而有节、竹节必露则是其高风亮节的象征，而竹的挺拔洒脱、正直清高、清秀俊逸也是中国文人的人格追求。中国人最早的竹情节可以追溯到魏晋时期，之后竹从一种文化意义演变到了一种民俗的意象。唐代段成式《酉阳杂俎续集·支植下》载："北都惟童子寺有竹一窠，才长数尺，相传其寺纲维每日报竹平安。"竹常绿，冬季亦然，固有不畏严寒的品质，与松、梅合称"岁寒三友"。清代郑板桥的诗在众多咏竹诗中颇具代表性："咬定青山不放松，立根原在破岩中。千磨万击还坚劲，任尔东西南北风。"它在生长的时候，会呈现一节一节的样子，最终长得很高大，因此还寓意着步步高升。由于地域特点，蒙古族民间对于竹叶纹的运用始于外形装饰条件并忠于其所涵盖的象征性民俗寓意。

寓意：步步高升、平安如意、坚韧不拔、虚心直上。

竹叶纹 图1

竹叶纹 图2

竹叶边饰纹

　　竹是君子的化身，乃"四君子"中的一份子，于梅花和松合称为"岁寒三友"。除此之外，竹叶纹还承载着许多文化寓意，比如用作祝寿或宫室落成时的颂词，也比喻家族兴盛。《诗经·小雅·斯干》中有"如竹苞矣，如松茂矣"。又如范世彦的《磨忠记》有"祝寿享，愿竹苞松茂，日月悠长"。又如形势如劈竹子一样，劈开上端之后，下面就随着刀刃分开了，形容节节胜利、毫无阻挡，也形容不可阻挡的气势。

　　寓意：竹苞松茂、势如破竹、前途无量、阖家安泰。

十一、柿蒂纹

ᠠᠷᠪᠠᠨ ᠨᠢᠭᠡ᠂ ᠬᠤᠰᠢᠭ᠎ᠠ ᠶᠢᠨ ᠢᠰᠭᠡᠯᠦᠷ ᠤᠭᠠᠯᠵᠠ

（蒙古文竖排段落，从右至左）

柿蒂纹兴起于春秋战国、流行于汉代的一种具有时代特色的装饰纹样，因其中一些花纹的形状像柿子分作四瓣的蒂而得名，亦称柿蒂形纹。柿蒂纹是模仿柿蒂的形状创作的，分为多瓣，每瓣的主体呈椭圆形，较宽，前部尖凸，像蒂一样却略有变化。这种纹饰大多用于剑首、柱形状的杯脚或圆柱式装饰品的柱身。汉代的柿蒂花瓣较宽厚，以五瓣、六瓣居多，四瓣者较少。写有《"方华蔓长，名此曰昌"——为柿蒂纹正名》的李零先生认为，柿蒂纹就是方花，意思是标志四方的花。方花，又称"方华""芳华"，指芬芳的花朵。有一句古话"方华蔓长，名此曰昌"，意思是说，方花的蔓很长，绵延不绝，象征着子孙蕃昌，所以可称之为"昌"。装饰建筑的图案多用柿蒂纹，寓意建筑物的坚固、结实。柿蒂纹起源极早，我国古代的陶器、青铜器上已可见到。柿蒂纹多刻于玉卮、玉杯、玉炉等器皿的盖子或的顶端，也用于伞盖、铜镜和其他青铜器上。

寓意：子孙昌盛、家族兴旺、传承祥瑞。

十二、四君子纹

"四君子"是中国传统文化的题材，以梅、兰、竹、菊谓四君子，其品质分别是：傲、幽、澹、逸。"四君子"成为中国人借物喻志的象征，也是咏物诗文和艺人字画中常见的题材，它们逐渐演化为各民族图案艺术的变现题材。梅，探波傲雪，高洁志士；兰，深谷幽香，世上贤达；竹，清雅淡泊，谦谦君子；菊，凌霜飘逸，世外隐士。他们都没有媚世之态，遗世而独立。

寓意：正直虚心、纯洁清幽、潇洒自若。

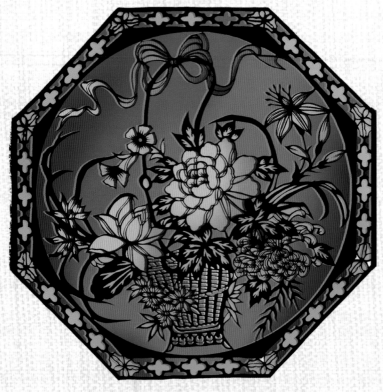

四君子纹 图1

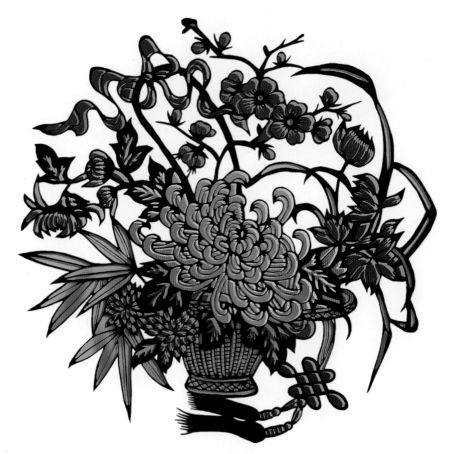

四君子纹 图2

四君子纹 图3

四君子纹 图 4

四君子纹 图 5

十三、莲花纹

莲花，亦称荷花，是经常用来象征宗教信仰与哲学思想的一种植物。佛教中更是把莲花奉为"圣花"，喜欢将莲花装饰于各种雕像、法器、寺庙等地方。随着佛教在蒙古族地区的流行，莲花纹也在蒙古族民间得以广泛的应用。

寓意：清新淡雅、圣洁吉祥、如意顺遂。

莲花纹 图1

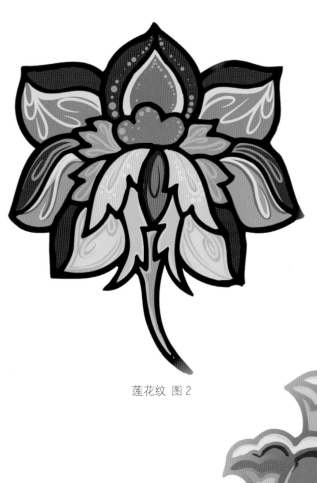

莲花纹 图2

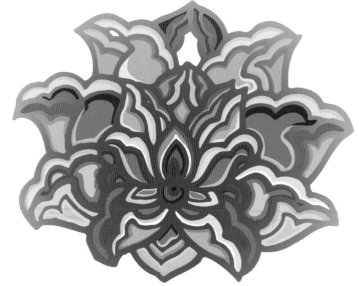

莲花纹 图3

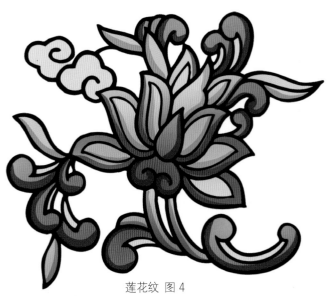

莲花纹 图4

蒙古族图案蒙汉双语寓意数字化图典

一鹭（路）莲（连）科纹 图1

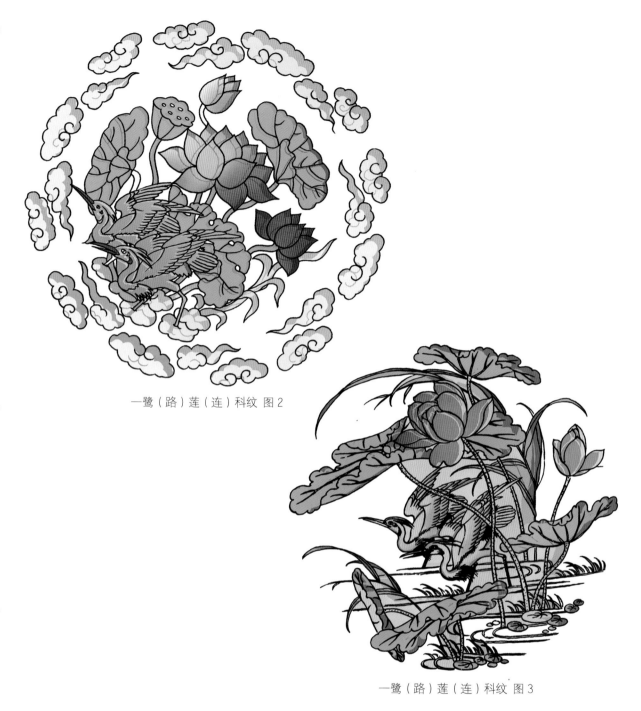

一鹭（路）莲（连）科纹 图2

一鹭（路）莲（连）科纹 图3

一鹭（路）莲（连）科纹

本图案由鹭鸶、芦苇、莲花组成。"鹭"和"路"同音，"芦"与"路"谐音，"莲"与"连"同音，因此，古人用此纹寓意考生一路连科连续考中乡试、会试及殿试的头名。

寓意：连科高中、顺利吉祥、步步登高。

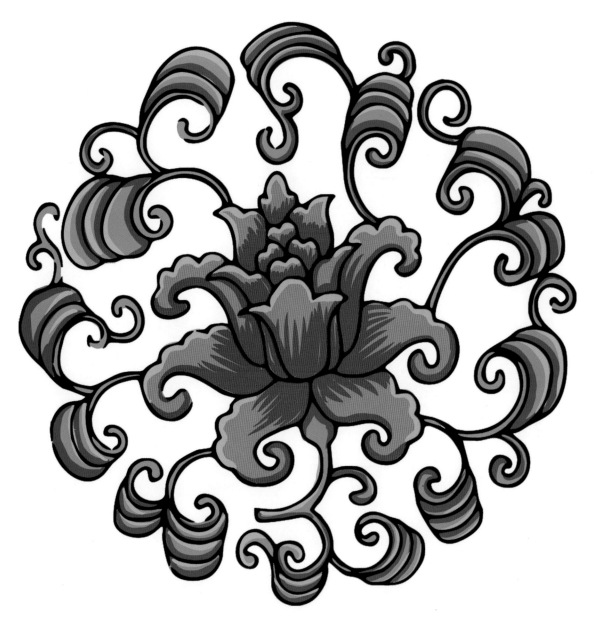

莲花卷草纹 图1

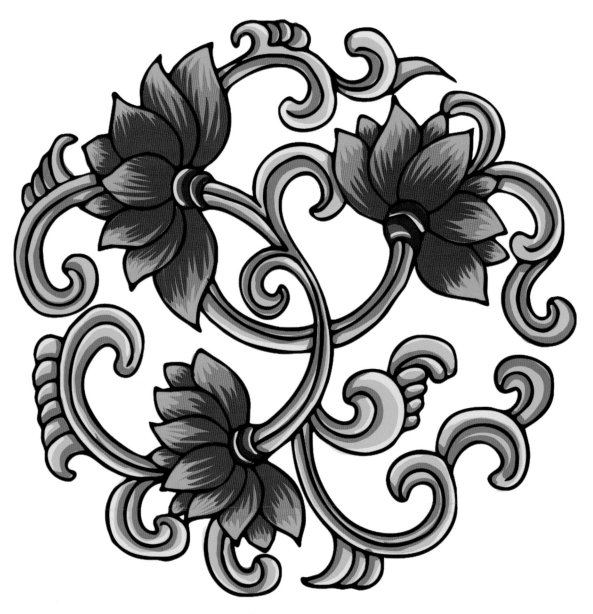

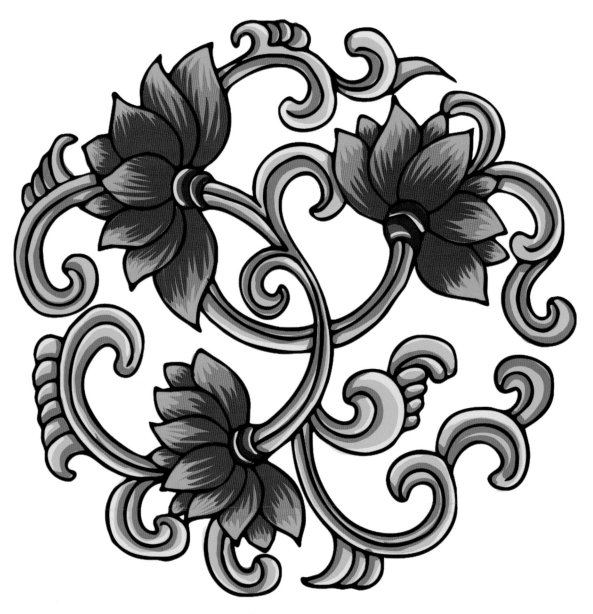

莲花卷草纹 图 2

莲花卷草纹

本纹以勾联的形式将
莲花纹与卷草纹相结合。

寓意：生生不息、吉
祥安康、福泽延绵。

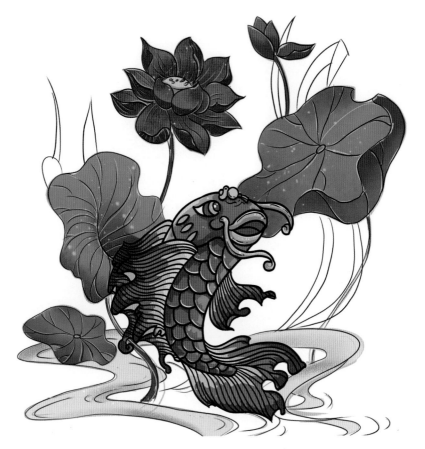

连年有余纹 图1

连年有余纹 图2

连年有余纹 图3

连年有余纹

在中国传统文化中"莲"与"连"同音，"鱼"与"余"同音，因此，莲花纹与鱼纹合起来成为"连年有余"的吉祥图案，表达了人们对丰衣足食的祈望。

寓意：连年有余、富足安泰、丰衣足食。

并蒂莲花纹

并蒂莲花纹

　　在中国传统文化中，并蒂莲花纹亦被称为"并蒂同心"，象征夫妻和睦、恩爱无比、永不分离、白头到老。此纹在民间广为流传，深受新婚夫妇的喜爱。

　　寓意：恩爱和谐、家庭幸福、吉祥如意。

十四、牡丹纹

牡丹艳丽妩媚、雍容华贵，象征繁荣昌盛、美好幸福。由于牡丹纹图案外形华美、气质高贵，在蒙古族民间也常用牡丹纹装饰各类服饰、器具。

寓意：富贵多福、祥和安康、万代繁荣。

牡丹纹 图1

牡丹纹 图2

牡丹纹 图3

牡丹纹 图 4

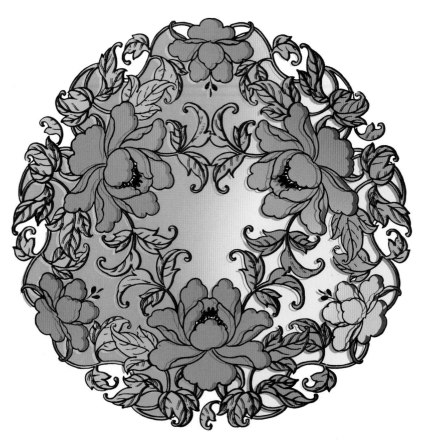

牡丹纹 图 5

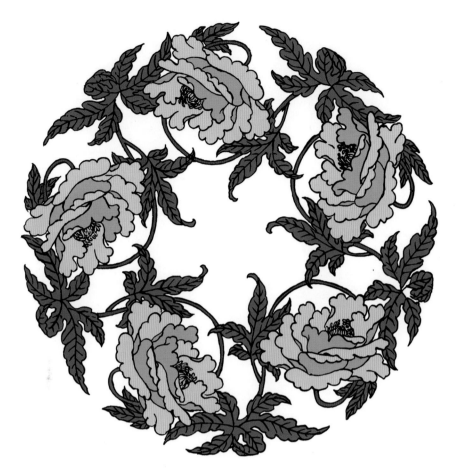

牡丹纹 图6

牡丹纹 图7

牡丹纹 图8

牡丹纹 图9

牡丹纹 图 10

牡丹纹 图 11

富贵白头纹 图1

富贵白头纹 图2

富贵白头纹

在中国传统文化中蝶与花的组合图案是夫妻相爱、家庭和睦的象征。蝴蝶图案灵动多姿、色彩斑斓，象征欣欣向荣的生活。

寓意： 富禄长绵、白头偕老、永结同心。

平安富贵纹

平安富贵纹

 从唐宋时期，代表吉祥富贵的牡丹纹饰就开始流行。直至元朝，牡丹纹已广泛运用于各种瓷器、瓶罐之上。民间常取"瓶"之谐音象征平安之意。

寓意：富贵平安、福禄绵长、阖家安泰。

富贵长寿纹

314

富贵长寿纹

在中国传统文化中常用丝带寓意绶带，又"绶"与"寿"同音，因此，常用丝带象征长寿。将哈达纹飘逸于寓意富贵的牡丹两侧，形成富贵长寿纹。

寓意：富贵长寿、生活美满、吉祥如意。

天地长春纹

天地长春纹

本纹主要以牡丹花为主体图案，周围以缠枝纹的形式缠绕装饰各种花卉、果实。

寓意：天地长春、四季吉祥、富贵如意。

315

喜迎富贵纹 图1

喜迎富贵纹 图2

喜迎富贵纹

本纹样以牡丹纹和喜鹊纹搭配而成。

寓意：喜迎富贵、富禄长存、迎吉纳福。

十五、忍冬纹

忍冬纹的原型为"忍冬草"，即"金银花"，也称"宝花"，四季常青不枯。因其越冬而不死，所以多被应用在佛教装饰上，寓意人的灵魂永存不息、轮回永生。忍冬纹的外形主要是呈翻卷状，以侧面三叶样式的纹样为主，并以波状结构的连续形式出现。忍冬纹流行于蒙古高原鲜卑时期，之后广泛运用在蒙古族各种生活用品的装饰上。

寓意：生生不息、吉祥昌盛、芝兰千载。

忍冬纹 图1

忍冬纹 图2

忍冬纹 图 3

忍冬纹 图 4

忍冬纹 图 5

忍冬纹 图 6

忍冬纹 图 7

忍冬纹 图 8

忍冬边饰纹 图1

忍冬边饰纹 图2

忍冬边饰纹

忍冬纹是随着佛教艺术在我国的兴起而出现的一种外来样式,在南北朝的佛教装饰中使用广泛并影响到当时的世俗装饰,盛极一时。中国的卷草纹与欧洲各国的植物纹明显地表现出两种全然不同的审美情趣。从古希腊的莲花纹、掌状叶纹、忍冬纹和莨苕叶纹到古罗马和中世纪的各种变化形式,大都以一种井然有序的等距排列的形式出现,构成一种和谐的合乎数字比例关系的美,一般比较重视被表现对象的实指性内容;而中国的卷草纹则表现出流动的、无法以规律化数字进行计算的非实指性的意象性特征。对忍冬纹所进行的中国化改造正是这种审美趣味的体现。具体到蒙古族民间装饰、服饰工艺中,忍冬纹常常以边饰的形式与哈木尔纹、万字纹、卷草纹等组合使用。

寓意:生生不息、长盛不衰、兴旺繁荣。

忍冬抽象角隅纹 图1

忍冬抽象角隅纹 图2

忍冬角隅纹 图3

忍冬角隅纹

蒙古族习惯在建筑物、毡毯等角隅处运用夸张变形的装饰纹样。忍冬纹以那旋绕盘曲的、似是而非的花枝叶蔓，得祥云之神气，取佛物之情态，成了蒙古族民间角隅装饰中最普遍而又最有特色的纹样。

寓意: 连福如意、万寿长春、吉祥长绵。

四方如意忍冬纹 图1

四方如意忍冬纹

此纹取忍冬纹和如意盘长纹搭配使用。

寓意：四方如意、吉祥安泰、生息永存。

四方如意忍冬纹 图2

十六、宝相花纹

ᠪᠠᠭᠤᠯᠠᠵᠤ᠄

[蒙古文竖排正文]

宝相花纹最初产生于佛教艺术,有着端庄稳重的美感和神圣不可侵犯的文化内涵。宝相花于元代就开始用于官服设计.《元史·舆服志》卷七十八载:"士卒袍,制以绢䌷,绘宝相花……"宝相花纹是一种理想中的纹样,是吉祥富贵、幸福圆满的象征。宝相花纹是将一些不同个体的花的主要特征进行重构而形成一个完整的新造型。这样的构成法在中国传统吉祥纹样中屡见不鲜,如凤纹。人们在这类纹样身上寄托了对美好生活的向往和追求,而宝相花纹就如同花中之凤凰。从花形看,宝相花似正面俯视的莲花并具有石榴、牡丹花等其他花卉的特征。宝相花纹样的形成就是采用这些大众熟知的物象象征符号。

寓意:繁荣昌盛、富裕殷实、吉祥如意。

宝相花纹 图 1

宝相花纹 图 2

宝相花纹 图 3

宝相花纹 图 4

宝相花纹 图 5

宝相花纹 图 6

宝相花哈木尔纹 图1

宝相花哈木尔纹 图2

宝相花哈木尔纹 图3

宝相花哈木尔纹 图4

宝相花哈木尔纹 图5

宝相花哈木尔纹 图6

宝相花哈木尔纹

宝相花纹样体现了历代人民对美好生活的向往，寄托了人们各种质朴的或夸张的愿望。在构成上，宝相花纹符合中国传统美学中推崇硕大丰满、完整团圆的艺术形象和求全求大的美学观念。构成宝相花纹的主要纹样有莲花纹、忍冬纹、石榴纹、如意云纹、牡丹纹、联珠纹等。这些纹样符号有着不同的所指。哈木尔纹是以畜牧业为主要生活方式的蒙古族的自然崇拜的一种主要艺术化体现。在蒙古族图案装饰中宝相花纹常和哈木尔纹组合运用。

寓意：吉祥如意、幸福美好、万寿无疆。

万福宝相花纹 图1

万福宝相花纹 图2

万福宝相花纹 图3

万福宝相花纹

宝相花纹为古代吉祥纹样之一，是一种常见的装饰纹样。"宝相"原本为佛教词汇，佛家称庄严的佛像为宝相。在蒙古族民间，宝相花纹的使用极其广泛，在传统的金银器皿、刺绣、召庙建筑、家具上，均能看到宝相花纹。万字纹也是蒙古族民间常用的纹样，象征长长久久，辅以围绕的五只蝙蝠象征福泽延绵。

寓意：福泽延绵、万福翔寿、万代繁荣。

牡丹宝相花纹 图1

牡丹宝相花纹 图2

牡丹宝相花纹 图3

牡丹宝相花纹 图4

牡丹宝相花纹 图5

牡丹宝相花纹

宝相花纹是集众花之美升华而成，在图案的海洋里大显其繁花似锦的光彩。宝相花一般以牡丹、莲花等为主体，但是蒙古族民间最常用的还是牡丹宝相花纹。牡丹宝相花纹中间镶嵌形状不同、大小有别的各种花叶，是富贵吉祥的象征；同时，在组织排列上使人感到饱满、富丽、庄重、大方。

寓意：富贵显荣、繁花似锦、兴旺发达。

宝相花角隅纹 图1

宝相花角隅纹 图2

宝相花角隅纹 图3

宝相花角隅纹 图4

宝相花角隅纹

　　蒙古族民间常用各类纹样的角隅形式作为图案的装饰。蒙古族装饰图案的特色为稳定对称，因此，蒙古族毡毯图案多以角隅纹进行四方装饰。

　　寓意：四方发达、繁荣富贵、吉祥安泰。

宝相花角隅纹 图5

十七、杏花纹

杏花在春天开花，有报春花之称。杏花报春，又有吉祥喜庆的意义。杏花在我国有悠久的栽培历史，它寓意着少女的慕情、娇羞。由于杏花有变色的特点，会从红色变成白色，有一种机遇难料的感觉。另外，孔子讲学的地方是杏坛，也让它有了教育的含义。

寓意：幸福吉祥、功成名就、容光焕发。

杏花纹 图1

杏花纹 图2

杏花纹 图3

喜鹊杏花纹

喜鹊杏花（喜报春先）纹

与杏花组合的画面，有喜报早春的含义。
有人说杏花五瓣，象征五福，即快乐、幸福、长寿、
顺利、和平。喜鹊的叫声听起来和人们说的"喜
事到家，喜事到家"有点相似。因此，人们也
常说喜鹊就是喜事的象征，而两只面对面的喜
鹊图案被叫作"喜相逢"。

寓意：喜事连连、喜事临门、吉祥兴旺。

341

三元及第纹

三元及第纹

在民间常用杏与花瓶
表示"祝您高中"。

寓意：三元及第、步
步登高、平安吉祥。

哈木尔杏花底纹 图1

哈木尔杏花底纹 图2

哈木尔杏花底纹

此纹样多以底纹的形式出现。蒙古族经常将花卉植物纹样与犄纹和哈木尔纹搭配使用，在蒙古族民间此纹被广泛运用在蒙古袍、毡毯装饰图案的底纹上。

寓意: 吉祥如意、阖家幸福、万象更新。

十八、菊花纹

菊花是中国十大名花之一，花中四君子（梅兰竹菊）之一，也是世界四大切花（菊花、月季、康乃馨、唐菖蒲）之一，产量居首。因菊花具有清寒傲雪的品格，才有陶渊明"采菊东篱下，悠然见南山"的名句。中国人有重阳节赏菊和饮菊花酒的习俗。孟浩然《过故人庄》中有"待到重阳日，还来就菊花"。在神话传说里菊花还被赋予了吉祥、长寿的含义。菊花，多年生草本植物，秋季开花，品种极多，部分品种可入药，或杂以黍米酿酒，称菊花酒。菊的花期较晚，深秋尤能盛开。元稹的《菊花》中有："不是花中偏爱菊，此花开尽更无花"。因此菊花被视为秋的象征，农历九月被称为"菊月"，九月初九重阳节亦被称作"菊花节"。所以菊花也象征长寿或长久。在蒙古族民间纹样中菊花纹相对少见。

寓意：人寿年丰 、志励秋霜、冰清玉洁。

蒙古族图案蒙汉双语寓意数字化图典

菊花纹 图1

菊花纹 图2

菊花纹 图3

菊花纹 图4

菊花牡丹纹

菊花牡丹纹

　　菊花，古人称之为"女华""朱赢""延年""阴成"等，是中国传统花卉之一。古人认为菊花能轻身益气，使人长寿，因此，视其为长寿之花，喻为"雅洁长寿之君"。菊花与牡丹合为一图则寓意"富贵千秋"。菊花还被古人认为是花群之中的隐者。宋代诗人石延年赞美它"风劲斋逾远，霜寒色更鲜"。牡丹则相反，其花性张扬、雍容华贵。

　　寓意：富贵长存、福寿绵绵、千秋如意。

祝寿纹

祝寿纹

在中国传统文化中，菊花除了象征长寿高洁和隐逸之外，按照其花瓣层层叠加的形态，民间还用它来表示多子多福。菊花与松树的组合图案象征菊松永存，用于年长者用具的装饰纹样。

寓意：福寿无疆、福寿康宁 、安泰年丰。

杞菊延年纹

杞菊延年纹

　　该纹由枸杞、菊花组成。枸杞是使人保持年轻、精力旺盛的良药；菊花也是长寿花，"杞菊"与"起居"同音，有起居延年的寓意。杞为枸杞子，菊为黄菊。《太平广记》载："荆州菊潭，其水源傍芳菊涯澳，其滋液极甘。深谷中有三十余家，不得穿井，仰饮此水，上寿者活二、三百岁，中寿百余岁，活七、八十岁者为夭亡。""杞菊延年"就是向长者祝贺寿辰的吉祥颂语。

　　寓意：延年寿长、吉祥安泰、意气风发。

　　梅花，落叶乔木，花以白、淡红居多。味清香，立夏后果熟，核果呈圆形，生青熟红，味酸，可食。梅为"岁寒三友"之一，因其能在干枯后发新枝，严冬开花，所以古人认为梅花不衰不老，代表着高尚的情操。同时，梅也是"四君子"之一，耐寒，花开得特别早，在早春即可怒放。梅，迎寒而开，美丽出尘，是坚韧不拔的人格的象征。人们画梅，主要是表现它那种不畏严寒、经霜傲雪的独特个性。咏物诗中，很少有以百首的篇幅来咏一种事物的，而对梅花完成"百咏"的诗人最多。梅花最令诗人倾倒的气质，是一种寂寞中的自足，一种"凌寒独自开"的孤傲。《本草纲目》称："梅，花开于冬而实熟于夏，得木之全气，故其味最酸，所谓曲直作酸也。"《诗经》有"摽有梅"篇，即借梅子来比喻待嫁之女。此外，梅开五瓣，有"福、禄、寿、喜、财"五福的寓意。古人多以梅花比喻有骨气、不畏艰辛等品格。古人称颂梅有四德，分别为：花蕊的时候是元，花开的时候为亨，结子的时候是利，待成熟之时是贞。梅树老干横枝，颇似铁骨铮然，故谓"琼姿玉骨"，又称其"禀天质之至美，凌岁寒而独开"。因其花期最早，花香悠远，故谓"物外佳人""群芳领袖"。梅花纹在秦汉时期便已出现，唐宋时渐渐流行起来，明清以来梅花图案成为人们喜闻乐见的吉祥图案之一。除此之外，它也象征着友谊。梅花在构成纹样时既可以单独构图，也可以与其他纹样搭配使用，广泛用于玉器、瓷器、雕刻、服饰、佩饰、书画、家具、建筑装饰等方面。与菊花纹一样，蒙古族民间使用梅花纹多始于民族融合后传统文化中对于梅花纹的表述。因其花型饱满，颜色淡雅，寓意美好、吉祥，因此被广泛地运用于蒙古族民间绣品。

　　寓意：顺遂平安、坚韧不拔、友谊长久。

梅花纹 图1

梅花纹 图2

梅花纹 图3

梅花纹 图4

梅花纹 图5

梅花纹 图6

喜上眉梢纹 图1

喜上眉梢纹 图2

喜上眉梢纹 图 3

喜上眉梢纹 图 4

喜上眉梢纹

梅花与喜鹊共同构图，形成喜上眉梢纹。"梅"与"眉"谐音，又因喜鹊喻喜庆之事，画喜鹊站在梅花枝梢，表达人逢喜事精神爽的含义。《开元天宝遗事》中便有"时人之家，闻鹊声皆以为喜兆，故谓喜鹊报喜"；《禽经》里也说"灵鹊兆喜"。由此可知，唐宋时期已经以梅花、喜鹊象征喜事、吉庆。唐宋时期的铜镜、织锦和陶瓷装饰上已经出现了很多这类题材。元代也继续沿袭这种装饰纹样。

寓意：吉祥不断、喜上眉梢、神清气爽。

梅竹纹

梅竹纹

梅和竹在中国的传统文化里还象征着富贵和吉祥。中国历来就有"梅开五福，竹报三多"的说法。关于这对楹联，还有一则小故事：一个秀才看到黄狗从雪地中走过，留下一串串脚印，即兴吟出"梅开五福"（蹄分五瓣，恰似雪地里印出的梅花）。这时，旁边玩耍的一个童子向他指了指雪中觅食的大公鸡。秀才恍然大悟——公鸡的足迹刚好应对了下联："竹报三多"。由此可见，梅花和竹子被看作是富贵吉祥的化身。此壶的两面各刻有"梅开富贵"和"竹报三多"，无疑是这种传统的体现。民间工艺品中多以梅、竹联用，构成"红梅已结子，绿竹又生孙"的吉祥寓意。

寓意：梅开五福、竹报三多、富禄双全。

梅菊纹

梅菊纹

在蒙古族民间也可见将梅花与菊花纹搭配使用的纹样。

寓意：梅菊延年、福禄吉祥、祥和安定。

二十、兰花纹

　　兰称君子，又喻美人。生于幽谷，淑慧而雅淡。不争于世，孤芳自赏。其香清逸；其性幽娴，玉骨冰姿，人见人怜。兰之主要者，花与叶。从绘画的角度来看兰叶，一笔不能成其画，最少三笔，成为一组。起手第一二笔，可任意为之，两笔交叉成一眼，状若凤眼，以第三笔破凤眼，即成一组兰叶。第三笔最难，往往两笔极有神韵，第三笔不得其势，则全毁矣，故此笔应视前两笔之势如何，再决定去向。若其势向右，则得助其势而伸之，可得矣。兰之花，如美人之纤指，姿态婀娜，楚楚动人。它四季碧灵、挺神似剑、花色脱俗，自古备受赞美，又有"天下第一香"之誉。

　　寓意：高尚吉瑞、秀丽挺拔、气宇轩昂。

四季兰芳纹 图 1

四季兰芳纹 图 2

<div align="center">四季兰芳纹 图3</div>

四季兰芳纹

蒙古族在日常生活中很注重四方神的祭拜，具体表现始于秦汉的"四神"。古人认为"麟体信厚，凤知治乱，龟兆吉凶，龙能变化"。它们的图案既代表东南西北四方之神，又是祈求平安吉祥的"神灵"。一年有四季，故而衍生了诸如"四季有余""四季平安""四季富贵""四季如春"等传统图。兰花的香气独特且持久。蒙古族民间艺人常将兰花与其他花卉搭配形成寓意四季芬芳、事事如意的纹样。此纹样选取兰花纹为主要花纹，辅以牡丹纹、忍冬纹等构成装饰图案。

寓意：四季有余、平安富贵、家室常馨。

春兰秋菊纹 图1

春兰秋菊纹 图2

春兰秋菊纹 图3

春兰秋菊纹

菊有傲骨嶙峋之态，能一枝独秀，挺立于秋风中，不畏严霜。菊，花之隐逸者也，令人忘虑消愁，怡然自得。兰花，是花、香、叶"三美俱全"的花卉。它那"不为无人而不芳，不因清寒而萎琐"的高洁品质，为自己迎来了"空谷佳人"的美誉。两种花卉纹搭配构成民间绣品常常应用的纹样。

寓意：气宇轩昂、阖家安康、吉祥如意。

蒙古族传统抽象图案

蒙古族抽象图案也叫几何图案，是从形象的自然纹样中慢慢衍生出来的图案纹样，即从写实的图案转为抽象的纹样，从再现的图案到表现的图形的艺术形态。蒙古族丰富多彩的抽象图案可分为五大类型，即回纹图案（蒙古语称阿鲁汗贺）、方胜图案（蒙古语称汗宝古、哈顿绥贺）、万寿图案（蒙古语称图门那斯图贺，又称哈斯塔木嘎）、盘长图案或吉祥结（蒙古语称乌力吉章嘎或乌力吉乌塔斯）、交叉图案（苏勒吉木乐贺）。

一、哈木尔纹（鼻纹）

哈木尔纹兴于元明时期，盛于明清。哈木尔纹最早见于夏家店下层文化的彩陶纹样中，之后在匈奴、鲜卑、契丹的文物中都有出现。哈木尔纹造型浑厚饱满、刚劲有力，这与蒙古族追求阳刚和壮美的品性相匹配，这种殷实饱满的造型给人以圆满祥和的感觉。因此，哈木尔纹成为蒙古族喜爱的吉祥纹样之一。哈木尔纹是以玲珑曲线为基础造型，以左右对称为构图方式，以抽象化、符号化为表象手法的艺术图形的典型。它具有吉祥如意、幸福美好、万寿无疆的象征性特征。

关于哈木尔纹的由来在民间还有一则有趣的传说："在很久以前，有一户家财万贯的富人。他建了一座新宅。在还没竣工的时候，每一个看到的人都会夸这座新宅富丽堂皇、宏伟壮丽。旁边的富人听到后很是高兴。但是到了为外墙做装饰的时候，他却苦恼了，因为他看了好多图纹都没有找到中意的。为此，他还以重金悬赏，希望找到能让他满意的图纹。然而，到最后还是没有结果。有一天清晨，富人外出散步。他刚刚迈出了大门就看到不远处的墙角有一头牛正在对着外墙又闻又蹭，在它蹭外墙的时候就把自己的鼻子印留在了墙上。富人看到后感觉牛鼻子留下的这个印记很是好看，当即就决定用牛鼻子的造型来装饰外墙。从此，蒙古族就将外形酷似牛鼻的哈木尔纹创造了出来。

哈木尔纹（鼻纹）主图

哈木尔大繁荣纹 图1

哈木尔大繁荣纹 图2

哈木尔大繁荣纹

按照元代工艺美术装饰的表现手法，常将哈木尔纹作为外边框，四首相和，图案边框内填充莲花纹、牡丹纹、石榴纹，再以卷草纹勾连而成。

寓意：事事丰盈、子嗣延绵、繁荣昌盛。

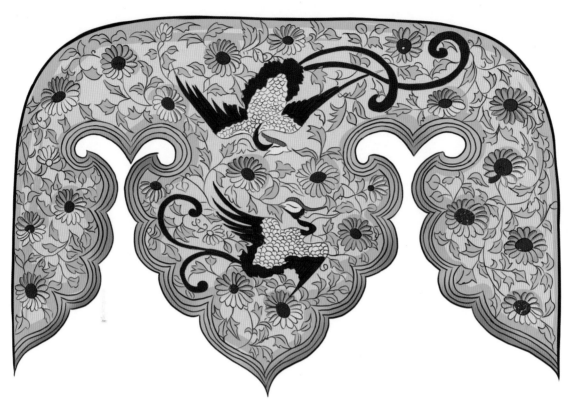

哈木尔双凤纹

哈木尔双凤纹

本图沿袭元代蒙古族图案的装饰风格，以哈木尔纹为边框，以双凤嬉花为内部主要纹饰。从唐代起，人们常常将凤纹搭配花卉纹饰进行装饰，形成"凤衔花""凤穿花"，象征夫妻恩爱、家庭幸福和谐。

寓意：吉祥如意、幸福美好、永结同心。

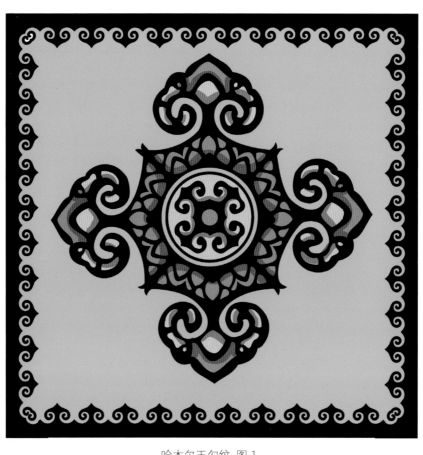

哈木尔玉勾纹 图1

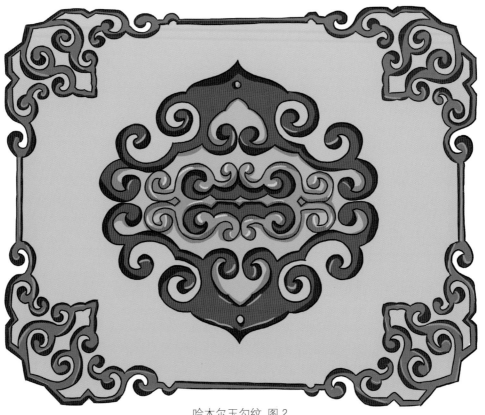

哈木尔玉勾纹 图2

蒙古族图案蒙汉双语寓意数字化图典

哈木尔玉勾纹 图 3

哈木尔玉勾纹

结合被形容为穹庐的蒙古包纹样，以及双勾、单勾的哈木尔主体纹饰，就形成了本纹样。

寓意：吉祥如意、丰盈富有、幸福美好、万寿无疆。

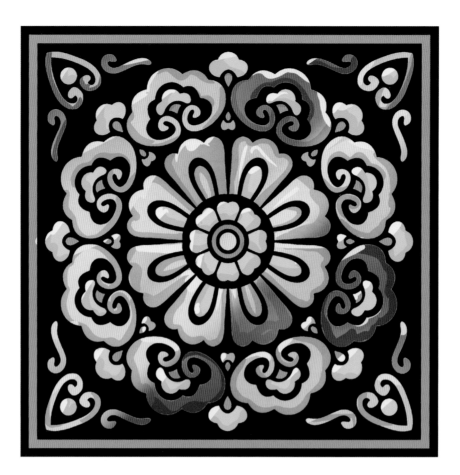

哈木尔宝相花纹 图1

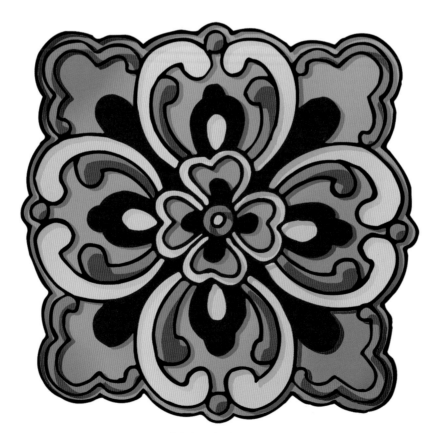

哈木尔宝相花纹 图2

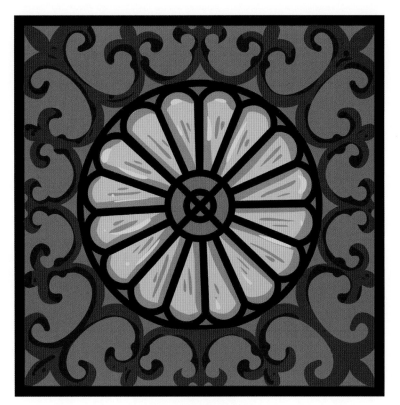

哈木尔宝相花纹 图 3

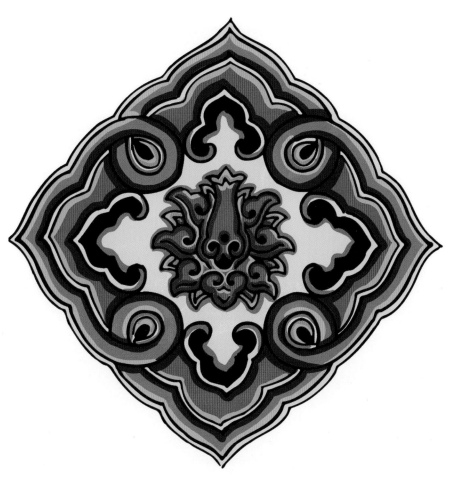

哈木尔宝相花纹 图 4

哈木尔宝相花纹 图 5

哈木尔宝相花纹 图 6

哈木尔宝相花纹 图7

哈木尔宝相花纹

　　哈木尔纹具有很强的界定性和包容性，在蒙古族装饰图案中还经常作为一种框架式的图案出现。有时它作为一个闭合式的框架，其内部可以填入其他纹样。本图型以宝相花纹填充哈木尔纹内部。

　　寓意：事事如意、和和美美、富贵吉祥。

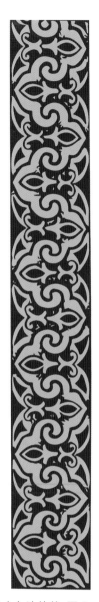

哈木尔边饰纹 图1　　哈木尔边饰纹 图2　　哈木尔边饰纹 图3　　哈木尔边饰纹 图4

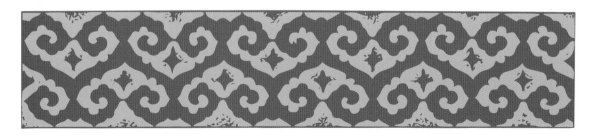

哈木尔边饰纹 图5

哈木尔边饰纹 图 6　　哈木尔边饰纹 图 7　　哈木尔边饰纹 图 8　　哈木尔边饰纹 图 9　　哈木尔边饰纹 图 10

哈木尔边饰纹 图 11

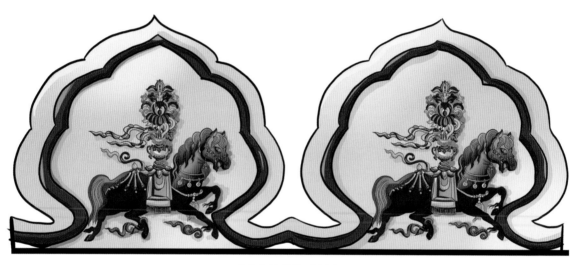

哈木尔边饰纹 图 12

哈木尔边饰纹

　　在以平衡对称装饰为主的蒙古族装饰图案中，哈木尔经常作为边饰或底纹进行装饰。

　　寓意：阖家殷实、吉祥富贵、合美顺遂。

回纹（阿鲁汗）的基本形态是将两个形状像锤子一样的"T"字图形一正一反地连续排列而成。这种图案象征的是吉祥安康、不屈不挠。在蒙古语中"阿鲁汗"就是锤子的意思。所以，我们不难看出回纹图案其实就是蒙古族在长期的生产生活过程中根据劳动工具而创作出的一种吉祥图案。夏家店下层文化（因最初发现于内蒙古自治区赤峰市夏家店遗址下层而得名）遗址中出土的尊、鬲、南瓦、盆、罐、鼎、盘、豆、费、爵等众多陶器上人们都发现了大量的回纹图案。从这里可以证明，回纹图案不仅在古时蒙古高原的各个时期都有广泛应用，甚至在更早的史前时代回纹图案就已经被创造出来，并成为一种非常普遍的装饰图案。回纹图案，最初是人们装饰碗、盘、瓶、锅等器物的颈部与外沿的特定图案，寓意像锤子、斧子一样坚硬，不易破损。后来回纹逐渐被应用在蒙古族生活的方方面面，并从最初的寓意演变成为吉祥安康、不屈不挠的象征。

寓意：福延不断、坚强不屈、安宁吉祥。

回纹 图1

回纹 图2

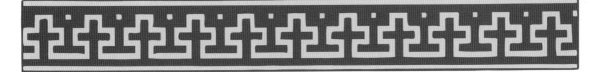

回纹边饰 图1

回纹边饰 图2

回纹边饰 图3

回纹边饰 图4

回纹边饰 图5

回纹边饰 图6

回纹边饰 图7

回纹边饰 图8

回纹边饰 图9

回纹边饰

　　回纹在蒙古族民间装饰中被广泛用作毡绣、地毯、建筑、盘、碗等器物口沿或颈部及边饰中。回纹因纹样如"回"字而得名，有的是单体间断排列；有的是一正一反连成对，也就是俗称的"对对回纹"；还有的呈连续不断的带状纹。回纹图案寓意吉祥富贵，所以民间称连续的回纹为"富贵不断头"。在织锦中把回纹做四方连续组合，称之为"回回锦"。

　　寓意：福寿吉祥、长远绵连、百折不挠。

回纹边饰 图10

四方如意回纹 图1

四方如意回纹

回纹造型丰富，方圆兼具，变化多端。有单体、有双线、一正一反相连成对或连续不断地折成回字形的带状纹样，图案灵活、壮丽、大方。而在《礼记·曲礼下》："天子祭天地，祭四方，祭山川，祭五祀，岁遍。"郑玄注："祭四方，谓祭五官之神于四郊也。句芒在东，祝融、后土在南，蓐收在西，玄冥在北。"《礼记·祭法》："四坎坛，祭四方也。"郑玄注："四方，即谓山林、川谷、丘陵之神也。祭山林、丘陵于坛，川谷于坎。"《汉书·礼乐志》："练时日，候有望，爇膋萧，延四方。"颜师古注："四方，四方之神也。"回纹大多表示人民对于美好生活的向往，以及对于驱灾镇宅的向往。

寓意：绵阳长远、安宁吉祥、福寿吉祥。

四方如意回纹 图 2

梅竹回纹

梅竹回纹

传统装饰艺术中也常常将回
纹与梅花纹和竹纹搭配使用。

寓意：吉祥不断、福禄回环、
祥和安定。

犄纹 图1

犄纹 图2

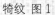

　　具有蒙古族特色的犄纹图案应该是源于本民族对于鹿的图腾崇拜。从新石器时代赵宝沟文化（因首先发现于赤峰市敖汉旗高家窝铺乡赵宝沟村而得名）遗址中出土的数件陶器中就有五件由鹿纹图样做装饰的陶尊。这更加证明了蒙古高原上的游牧民族对鹿的崇拜由来已久。而从原本对图腾完整形态的崇拜慢慢演化为对图腾某一局部的崇拜，这经历了一个漫长的过程。古时，人们捕猎鹿、圈养鹿，之后开始喜爱鹿、崇拜鹿，到最后观察鹿、了解鹿。在这个过程中，人们发现雄鹿呈分枝状的角，虽然是用来搏斗与自卫的武器，却给人一种美感。鹿角越是硕大、粗壮的雄鹿，越是健康、强壮，并在鹿群中处于领导地位。人们还发现雄鹿自己也很珍视自己的角，即使是从万丈悬崖跌落也会努力不让自己的角折损而死去。所以蒙古族认为鹿的那种高贵的气度、矫捷的身形、雄壮的力量是源自它的角。从那时开始，人们不仅崇拜鹿，还崇拜鹿角，并且想方设法把他们认为具有某种力量的鹿角带入自己的生活当中。从夏家店下层文化出土的彩陶普遍用犄纹、哈木尔纹构成丰富多彩的装饰图案。在内蒙古阿拉善右旗曼德拉山岩中有"羊角柱"和"牛角柱"，是描绘原始先民们祭祀图腾的作品。

　　寓意：五畜兴旺、富足安康、驱灾裨益。

犄纹 图 3　　　　　　　　　　　　犄纹 图 4

犄纹 图 5

犄纹 图 6　　　　　　　　　犄纹 图 7

蒙古族图案蒙汉双语寓意数字化图典

双双如意纹 图 1

双双如意纹 图 2

双双如意纹 图3　　　　　双双如意纹 图4

双双如意纹 图5

双双如意纹 图6

蒙古族图案蒙汉双语寓意数字化图典

双双如意纹 图7

双双如意纹 图8

双双如意纹 图9

双双如意纹 图10

双双如意纹 图 11

双双如意纹 图 12

双双如意纹 图 13

双双如意纹

萨满教很崇尚鹿角，他们视鹿角为无上力量的象征。萨满巫师在举行宗教仪式的时候都会身着特定的萨满服饰出现，这其中萨满头上戴的帽子就是以鹿角为装饰。同时按照蒙古族装饰图案的特点，犄纹经常是成双配对地出现。

寓意：双双如意、平安吉祥、无坚不摧。

397

四合吉瑞纹 图1

四合吉瑞纹 图2

四合吉瑞纹 图 3

四合吉瑞纹 图 4

四合吉瑞纹 图5

四合吉瑞纹 图6

四合吉瑞纹 图7

四合吉瑞纹 图8

四合吉瑞纹 图9

四合吉瑞纹 图10

四合吉瑞纹 图11

四合吉瑞纹 图12

四合吉瑞纹 图13

四合吉瑞纹

虽然犄纹源自鹿，但是蒙古族对于它的创作取材却不仅仅局限于鹿这一种动物，所有长有犄角的动物都是他们的灵感来源。牛角只有一个弧度，且头尖根粗；公盘羊角呈螺旋形盘装；铃羊角笔直通天，有螺旋状纹路。蒙古族根据动物犄角的这些特点创造出了许许多多造型美观、寓意丰富的犄纹图案，并且沿用至今。它们不仅连续性强，而且给人一种活泼灵动的感觉。犄纹图案最初本是美丽矫健、雄壮威武或五畜兴旺的象征，发展到后来其寓意变得更加丰富多彩。虽然犄纹图案中有单犄纹、双犄纹、连续犄纹、边缘犄纹、四方犄纹等多种形式，但是一般都会以四合的形式相组合被应用在箱柜、桌椅、梁柱、门板、夹书板等地方。

寓意：和合献瑞、阖家兴旺、富足安康。

犄纹边饰 图 1

犄纹边饰 图 2

犄纹边饰 图 3

犄纹边饰 图 4

犄纹边饰 图 5

犄纹边饰 图 6

犄纹边饰 图 7

犄纹边饰 图 8

犄纹边饰 图 9

犄纹边饰 图 10

犄纹边饰 图 11

蒙古族图案蒙汉双语寓意数字化图典

牺纹边饰 图 12

牺纹边饰 图 13

牺纹边饰

　　蒙古族牺纹与哈木尔纹的出现是人类在长久以来以动物为原型的艺术创作过程中将对动物形象的写实逐渐转变为抽象化、符号化的一种直接体现。牺纹这种符号化的图案多以二方连续或四方连续的形式出现在器物衣饰的边角处，以边角纹样出现。牺纹图案以边缘纹样的形式出现在蒙古族服饰或桌椅箱柜上的时候就变成了幸福美好、富足安康的象征。

寓意：富裕绵延、万事锦长、岁岁平安。

四、渔网纹（哈那纹）

蒙古包哈那纹在生活中到处可以看到，有些学者称其为"渔网"符号。蒙古族以渔网纹象征生生不息、生息繁衍、纯洁无瑕、耳目聪慧、聪明伶俐。渔网纹更是当时达官显贵所喜闻乐见的一种装饰纹样。内蒙古小河沿文化陶器以及在红山文化C型玉雕龙高扬的长鬃后部都有明显的渔网纹。

寓意：生生不息、子嗣延绵、富贵吉祥。

渔网纹 图1

渔网纹 图2

渔网纹 图3

渔网纹 图 4

渔网纹 图 5

交叉纹（苏勒吉木乐）是指将这种几何图形错综交叉后产生的用于装饰的各种吉祥图案，象征和谐安定、幸福安康。这种图形在蒙古族的生活中很常见，如蒙古族的"苏勒吉木乐"点心就是将交叉纹样应用在糕点的塑形上。这种点心造型生动有趣，是蒙古族传统的美食。还有蒙古包的"套瑙""乌尼""哈那"等也是这种交叉图案形态。交叉（苏勒吉木乐）图案一般用于装饰建筑外墙、门板、寺庙等地方。

寓意：安宁祥和、安泰富足、幸福安康。

交叉纹 图1

交叉纹 图2

交叉纹 图3

交叉纹 图4

交叉纹 图5

六、旋涡纹

旋涡纹是出现时间较早的中国传统纹样之一，被认为是中国传统纹样审美思想和造型意识的起源。旋涡纹起源于自然界的水涡，多以单个旋涡的形式组成纹样。其特征是圆形，呈旋转状弧线，中间有小圆圈，如同水涡。马家窑文化多绘旋涡纹，有水纹组成的旋涡纹、火纹组成的旋涡纹、鸟纹组成的旋涡纹、兽类组成的旋涡纹、水纹与鱼纹组成的旋涡纹等，多反映当时的生产生活。旋涡纹常用于陶器、瓷器、青铜器、铜器、玉器等器物的边饰，象征自然和谐。旋涡纹在蒙古族民间也被普遍使用。比如2000年前的匈奴曲绣、阪饰等就已经在用漩涡纹。

寓意： 生生不息、延绵不断、安宁和谐。

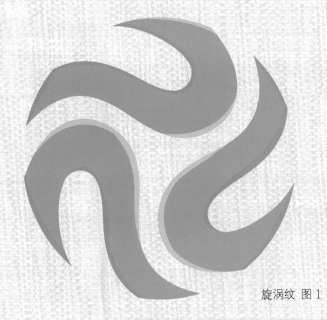

旋涡纹 图1

旋涡纹 图2

旋涡纹 图3

旋涡纹 图4

旋涡纹 图5

旋涡纹 图6

旋涡底纹

旋涡底纹

按照蒙古族民间工艺的装饰习惯，经常在图案设计中辅以底纹进行装饰。旋涡纹就是较常用的装饰底纹之一。

寓意：阖家安泰、生生不息、福泰长绵。

旋涡底纹 图 2

蒙古族自然天体图案

自然天体图案"赞斯尔贞"所象征的是吉祥昌盛、幸福美好、长寿安康。蒙古族民间美术的赞斯尔贞（自然宇宙等）图案的产主源于原始人类的自然崇拜与图腾崇拜。赞斯尔贞图案中包括水纹、火纹、云纹、山纹、太阳纹、月亮纹、星辰纹等多种纹样,这其中的山纹、云纹、水纹、火纹等在蒙古族文化中占有重要地位。虽然赞斯尔贞图案中包含的图形种类不少,但是这些图形的象征意义基本相同。

一、云纹

有些专家会将哈木尔纹与云纹统称为哈木尔云纹，但在中原文化中云纹有其另外的历史寓意。因此笔者在本书中将哈木尔纹与云纹分开进行阐述。因为其形似天空中千变万化的云朵，所以又名"云纹"。云纹在中国传统图案中占有很重要的位置。基于云本身形态不断变化的特点，人们常把"五色云"视为"祥云"；同时，古人视晴天之云为"青云"，比喻高官显爵，故"青云直上"喻步步高升。

寓意：官运亨通、飞黄腾达、平步青云。

云纹 图1

云纹 图 2

云纹 图 3

云纹 图 4

万事如意云纹 图1

万事如意云纹 图2

万事如意云纹

本图将蒙古族常用的回纹边饰辅以万字纹底纹。浮出底纹之上的云纹更显其特色。

寓意：福从天降、万事锦长、事事如意、代代兴盛。

勾云纹 图1

勾云纹 图2

勾云纹

　　此纹因其形似两端同向内卷的勾，所以常常被称为"勾云纹"。它也是最早的云纹。春秋战国时期的玉器、青铜器等器具上可见到这种整齐排列的、相互穿插交联的云纹。在民间装饰中此种云纹常被用于边饰或是蒙古族服饰锦缎的底纹。

　　寓意：连云万福、飞黄腾达、吉庆升平。

福来运转纹

福来运转纹

蝙蝠纹是中国蒙古族传统装饰纹样之一。由于"蝠"与"福"同音，自古以来蝙蝠就被人们当作幸福的象征，希望幸福就像蝙蝠一样从天而降，多多进福。

寓意： 福寿祥云、福从天降、瑞祥如意。

二、火纹

　　蒙古族对于火的崇拜仅次于对"长生天"的崇拜，蒙古族族名"mongol"在蒙古语中就是"永恒之火"的意思。蒙古、鄂伦春、鄂温克、达翰尔、哈萨克和柯尔克孜等族都把火视作圣洁的象征，认为它具有去污除灾的能力。远方的客人来到病人的住所，必须在进门的时候跨过火盆，以免给病人带来不幸。成吉思汗时代蒙古各部落的贡品，必须从火上燎过，才能送进宫廷。元代外国使臣拜见皇帝时，也要从两堆火中间走过去，认为这样可以消除邪念灾祸。蒙古族民间至今还有祭火的习俗。蒙古族火崇拜的习俗与蒙古高原上其他游牧民族的火文化有必然的关联。"古代突厥族崇拜火。《大慈恩寺三藏法师传》："可汗居一大帐。帐以金华装之，烂眩人目。诸达官于前列长筵两行侍坐，皆锦服赫然。余仗卫立于帐后。观之，虽穹庐之君亦为美尊矣。法师去帐三十余步，可汗出帐迎拜，传语慰问讫，入座。突厥事火不施床，以木含火，故敬而不居，但地敷重菌而已。仍为法师设以铁交床，敷蓐请坐。"《周书突厥传》云："突厥之先，出于索国，在匈奴之北。……山上仍有阿谤步种类，并多寒露，大儿为出火温养之，咸得全济，遂共奉大儿为主，号为突厥，即纳都六设也。"索国的后裔为北阿尔泰库曼丁族的一支，今仍称"索"，包括在卡钦人之中。卡钦人最崇拜的是火神"查巴克托司"，神作女相，白麻布上，布角系带，挂于帐内最尊贵的方位，即主人寝席与铁柜之间的架梁上。火神即帐神。这于突厥可汗帐内"不施床，以木含火，故敬而不居"相吻合。

寓意：去灾避邪、兴旺发达、蒸蒸日上。

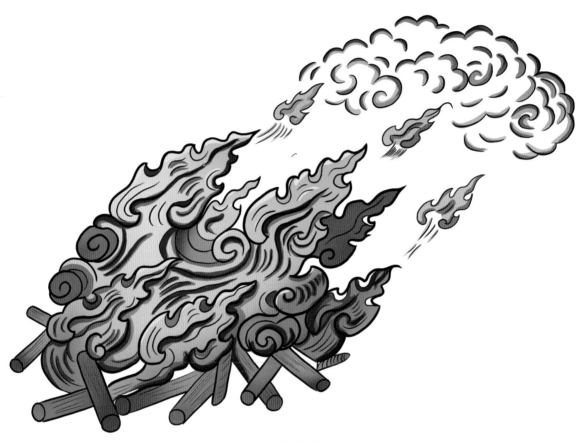

火纹 主图

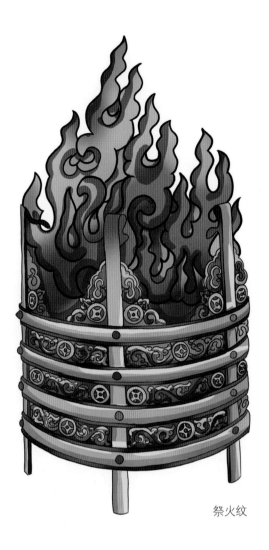

祭火纹

祭火纹

火崇拜属原始自然崇拜，与天、地、山、水崇拜同样古老。从火崇拜发展而形成的灶神崇拜，具有了氏族家庭神的社会内容。通过腊月二十三日的灶神祭祀，人们祈福平安，表达对火及大自然的崇敬与尊重。蒙古族的祭火习俗已经沿袭千年，至今还在发挥着它的功能。此外，在祭祖、婚礼中也会举行祭火仪式。牧民们认为火是上天的使者，火神所说的话关系着来年的丰收、运气、财富等。本图案原型为蒙古包内火炉里的火堆，"火撑子"即炉灶，位于蒙古包正中间，是由四根撑条和三四个横圈焊成的圆圈形铁架子，其四根撑条下端着地，上端放置铁锅。

寓意：五谷丰登、时来运转、金玉满堂。

哈木尔云火纹

哈木尔云火纹

火焰纹源于佛像，被人们赋予神圣、威严的含义。蒙古族用这一纹饰避邪驱魔。

寓意：平安如意、家业兴旺、五谷丰登。

三、太阳纹"普斯贺"

蒙古族把圆形图案统称为普斯贺。蒙古族认为，圆形象征太阳和阳性，有着生命永生的含义。

寓意：极寿无疆、繁荣兴旺、吉祥顺意。

太阳纹 图1

太阳纹 图2

ᠳᠡᠭᠡᠷ᠎ᠡ᠄

ᠳᠡᠭᠡᠷ᠎ᠡ᠄ ᠲᠩᠷᠢ ᠶᠢᠨ ᠬᠡᠢ ᠳ᠋ᠥᠷ᠎ᠡ ᠬᠡᠢᠮᠤᠷᠢ ᠪᠠᠨ ᠡᠷᠭᠦᠨ᠂ ᠠᠮᠤᠭᠤᠯᠠᠩ ᠪᠠᠶᠠᠰᠬᠤᠯᠠᠩ ᠢ ᠪᠡᠯᠭᠡᠳᠡᠨ᠎ᠡ

ᠡᠨᠡ ᠬᠦ ᠬᠡ ᠤᠭᠠᠯᠵᠠ ᠪᠠᠷ᠂ ᠤᠷᠲᠤ ᠨᠠᠰᠤ ᠪᠤᠶᠤ ᠦᠨᠢ ᠮᠦᠩᠬᠡ ᠶᠢᠨ ᠤᠤᠲᠠᠭ᠎ᠠ ᠶᠢ ᠬᠦᠰᠡᠨ᠎ᠡ

ᠮᠤᠩᠭᠤᠯ ᠦᠨᠳᠦᠰᠦᠲᠡᠨ ᠦ《福 ᠬᠡᠰᠢᠭ᠂ 寿 ᠤᠷᠲᠤ ᠨᠠᠰᠤ》ᠬᠡᠮᠡᠬᠦ ᠪᠠᠷ ᠤᠭᠲᠤ ᠪᠠᠨ ᠪᠡᠯᠭᠡᠳᠡᠨ᠎ᠡ

寿 ᠬᠡᠮᠡᠬᠦ ᠦᠰᠦᠭ ᠢ ᠤᠯᠠᠮᠵᠢᠯᠠᠯᠲᠤ《十》ᠤᠭᠠᠯᠵᠠ ᠪᠠᠷ ᠴᠢᠮᠡᠨ᠎ᠡ ᠃ 十

圆寿齐天纹 图 1

圆寿齐天纹 图 2

圆寿齐天纹

"寿"字的篆书变体不能写得上下倒置。字顶上是"十"字形，有时也会美化成如意形，呈开放式，寓意"寿限无头"，字下面是封闭的。同时"寿"字不能和"福"字一样倒贴，那样就成了"寿到"。在蒙古族纹样中它也被归为普斯贺纹。

寓意：天中吉瑞、福寿齐天、瑞祥如意。

福寿同圆纹 图1

福寿同圆纹 图2

福寿同圆纹 图3

福寿同圆纹 图4

福寿同圆纹 图 5

福寿同圆纹

　　敬老尊老是中华民族的传统美德。作为蒙古族民间的祝寿图案，此纹取"蝠"与"福"的谐音，结合万字纹作为边饰，寓意万福绵绵，中间又镶嵌普斯贺圆寿纹，表现了蒙古族对于长辈健康长寿的祝颂和期望。

　　寓意：福在寿中、福自天来、事事如意。

福寿同圆纹 图 6

福寿延绵纹 图1

福寿延绵纹

普斯贺纹也被蒙古族民间工艺者广泛地用于刺绣、家具、金银器皿上。同时，由于其表现形式以及寓意搭配的原因，普斯贺纹除了与象征"福运"的蝙蝠纹搭配之外，也常常与卷草纹勾连其中进行组合运用，象征生生不息、福寿万年。

寓意：生生不息、福寿绵绵、世世如意。

福寿延绵纹 图2

<div align="center">普斯贺卷草纹 图1</div>

<div align="center">普斯贺卷草纹 图2</div>

普斯贺卷草纹 图3

普斯贺卷草纹

在中国，太阳纹岩画最早出现于青铜器时代，普遍反映人类最初对于天文的认识：日月经天、星回斗移，太阳带来光明和温暖，带来生命和繁衍。同样依赖大自然的馈赠、风调雨顺而带来的草茂马肥的蒙古族，也对太阳充满崇拜，常常将太阳纹和卷草纹搭配使用。

寓意：生生不息、福泽延绵、百岁千秋。

福寿如意纹 图1

福寿如意纹 图2

福寿如意纹

　　蒙古族对于普斯贺纹的热爱从未停止。随着装饰纹样的交叉搭配，普斯贺纹也经常和其他纹样搭配使用，如象征吉祥如意的如意纹。本纹样就是普斯贺纹与如意纹的组合。

　　寓意：福寿如意、圆满和谐、富禄永存。

四、山纹

蒙古族将山纹图案以多种颜色重叠的手法表现，色彩艳丽、富有视觉冲击。山纹的产生是因为北方诸民族发祥于山林地区。在很久以前，蒙古族的先祖由于种种原因从原本生活的山林迁徙到了现在的蒙古高原，但是他们没有忘记曾经生养他们的故土，将这份历史代代相传了下来，并溶于蒙古族文化当中，最终诞生了山纹这种包含着蒙古族对祖先的崇拜与追本溯源的情感的艺术图形。山表示坚定不移、万物生长。

寓意：福运延绵、事业永固。

山纹 图1

山纹 图2

云山纹 图1

云山纹 图2

云山纹 图3

云山纹

在中国传统文化中，山脉有着非常独特的象征意义。在风水文化中，龙脉指的就是起伏的山脉。风水师认为山脉就像龙一样绵延起伏、变化多端。云纹气势磅礴、充满生机，寓意着高升和如意。

寓意：青云得路、步步高升、风调雨顺。

连山边饰纹 图1

连山边饰纹 图2

连山边饰纹

蒙古族在描绘自然美景时，经常将山、云、火、水波等以精细的花纹边饰形式呈现。连山边饰纹广泛运用于各种民族工艺的装饰上以及召庙的房檐边角上，象征连绵不断、富禄承袭。

寓意：连年吉庆、代代兴旺、层层见喜。

441

五、水纹

对水流动时的艺术表现要么是涓涓细流，要么是波涛汹涌。水纹多被用在毡垫、地毯、家具等的装饰上。

寓意：财源滚滚、平安健康、富禄双全。

水纹 图1

水纹 图 2

波浪纹 图1

波浪纹 图2

波浪纹 图 3

波浪纹 图 4

波浪纹 图 5

波浪纹

波浪纹又称"海水纹""海涛纹"。波浪纹在蒙古族装饰纹样中主要应用在瓷器、绘画、壁画、木刻等领域，其中以瓷器运用最多。波浪纹在瓷枕上的大量使用，更是显示了人们期盼高枕而卧、常引吉梦的美好愿景。

寓意：祛病延年、寿山福海、富禄瑞祥。

福海边饰纹 图 1

福海边饰纹 图 2

福海边饰纹

　　蒙古族民间工艺大师经常将水波花纹排列成整整齐齐的波浪或是蜿蜒流水的纹样做成边饰纹样，象征圆满富足。这种边饰纹样经常运用于蒙古包的毡门、毡垫和地毯上。

寓意：福如东海、富禄长绵、一帆风顺。

蒙古族吉祥图案

八吉祥是由八种佛教器物组成的图案纹样。受藏传佛教的影响，蒙古族各召庙上也有此装饰图案，以祈求得到佛法的保护。在北京雍和宫的宝物说明册上对"八吉祥"有如下说明：

法螺：佛说具菩萨果妙音吉祥之谓。

法轮：佛说大法圆转万劫不息之谓。

宝伞：佛说张弛自如曲复众生之谓。

天盖：佛说偏复三千净一切药之谓。

莲花：佛说出五浊世无所染着之谓。

宝瓶：佛说福智圆满具完无漏之谓。

金鱼：佛说坚固活泼解脱坏劫之谓。

盘长：佛说回环贯彻一切通明之谓。

但是各民族、各地区对八吉祥的名称不一，有的将天盖叫作宝盖、白盖；莲花又称为荷花；宝瓶称为宝罐；金鱼称为双鱼，盘长叫作盘肠。

一、如意纹

ᠬᠡᠷᠪᠡ ᠬᠠᠷᠢᠯᠴᠠᠭᠠᠨ ᠤ ᠨᠥᠬᠥᠴᠡᠯ ᠪᠠᠶᠢᠬᠤ ᠯᠠ ᠶᠤᠮ ᠪᠣᠯ ...

《 ᠰᠤᠶᠤᠯ ᠤᠨ ᠪᠠᠶᠠᠯᠢᠭ 》

"只要存在交流的条件，文化财富就总是从一个民族传到另一个民族；有史以来，就没有一种文化是不受外来文化影响而独自发展的。"宋代，先民们就已经创造了辉煌的民族文化。元代，统治者谋求自身发展的同时，广泛采纳与吸收各地区的优秀文化，使得这一时期的蒙古族文化得到了空前的发展。首先，他们在继承本民族优秀文化的同时，加强对外开放的政策，促进了世界文化的交流。中原文化、藏传佛教文化乃至中亚的伊斯兰文化等多民族文化在元代都得到了传播与发展。"如意"是佛教的一种佛具，多作为菩萨的手持之物。象征吉祥如意的如意纹也在元代被广泛运用，并传承于民间工艺中。中原文化中如意的原型常被认为取自灵芝。由于灵芝寄生在枯树朽木上，因此也有死中得生、枯木逢春、长命百岁之意。

如意纹 图1

如意纹 图2

蒙古族图案蒙汉双语寓意数字化图典

如意纹 图 3

如意纹 图 4

平安如意纹

平安如意纹

平安如意纹是由瓶和如意构成。"瓶"与"平"同音，和如意组成一组图案，寓意平安如意。

寓意：平安如意、万事顺遂、吉祥安泰。

万年如意纹 图1

万年如意纹 图2

万年如意纹

本纹饰由两层如意纹装饰
而成，周围辅以十二生肖纹饰
代表一个年度，纹饰边框搭配
四个意有祈福、安康的万字纹。

寓意： 万年如意、避邪迎瑞、
平安吉祥。

453

四方如意纹 图1

四方如意纹 图2

四方如意纹 图3

四方如意纹 图4

四方如意纹 图 5

四方如意纹表达了吉之双吉、祥之复祥的寓意，常用于装饰服饰、毡毯、马头琴等。

寓意：生活如意、好事成双、四方如意、八面玲珑。

四方如意纹 图 6

蒙古族图案蒙汉双语寓意数字化图典

万福如意纹

万福如意纹

本图案选择蝙蝠纹或万字纹加如意纹的原始纹样，中间以哈达纹勾连凸显其民族特色，表达"万福如意"的寓意。

寓意：万福长寿、事事如意、万全顺意。

莲瓣纹是中国传统吉祥装饰纹样之一，是在莲花纹的基础上发展而来的，主要以莲花花瓣为主题。莲瓣纹始于春秋战国时期，盛行于南北朝到两宋时期，流行于整个封建时代。元代以后，莲瓣纹改做辅纹，常出现在装饰物的口沿、肩颈、腹部和底部，手法也变为彩绘。在内蒙古地区此纹还常用于装饰召庙和日常生活用品。

寓意：吉祥康泰、万事顺意、阖家安康。

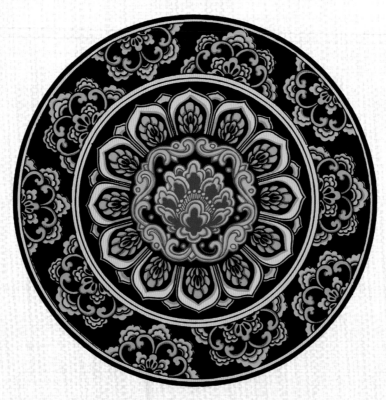

莲瓣纹 图1

莲瓣纹 图2

莲瓣纹 图3

莲瓣纹 图4

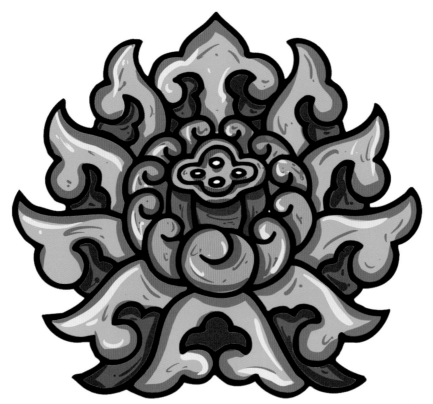

莲瓣纹 图5

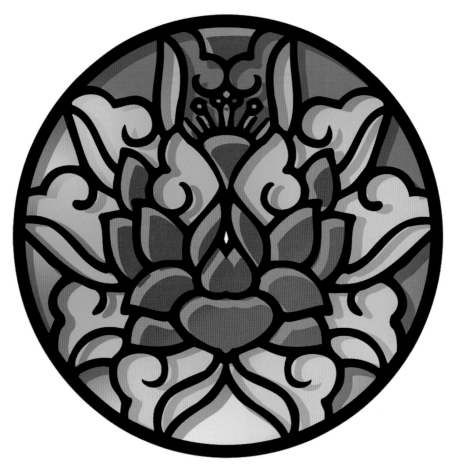

莲瓣纹 图6

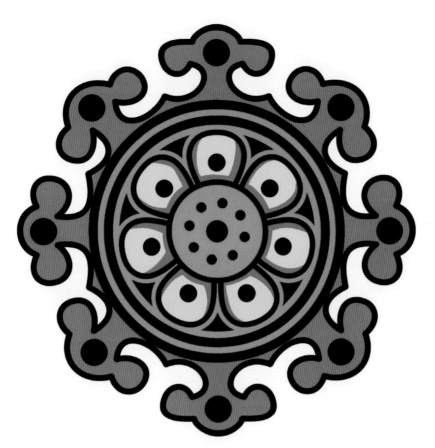

莲瓣纹 图7

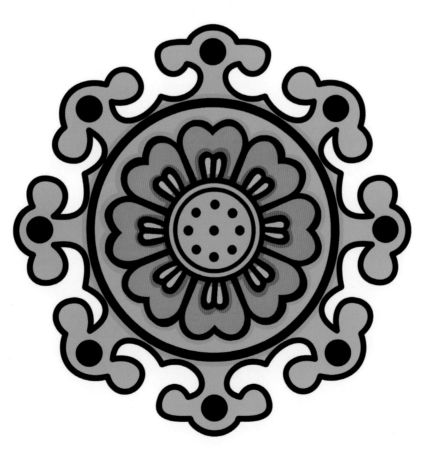

莲瓣纹 图8

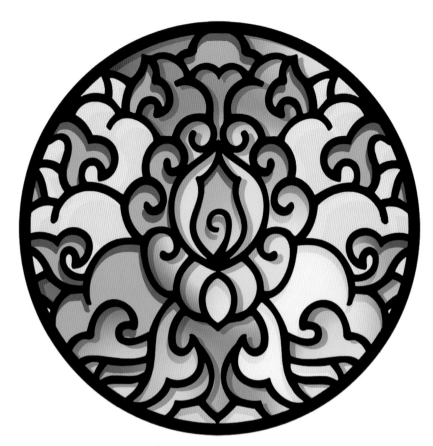

莲瓣卷草纹 图1

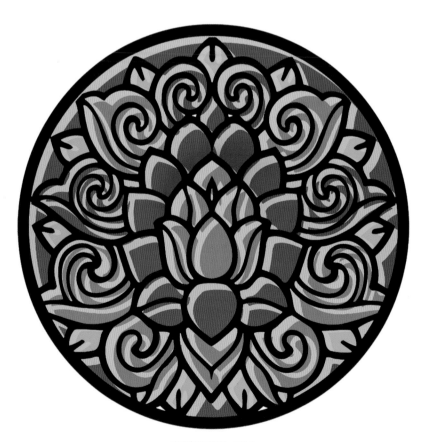

莲瓣卷草纹 图2

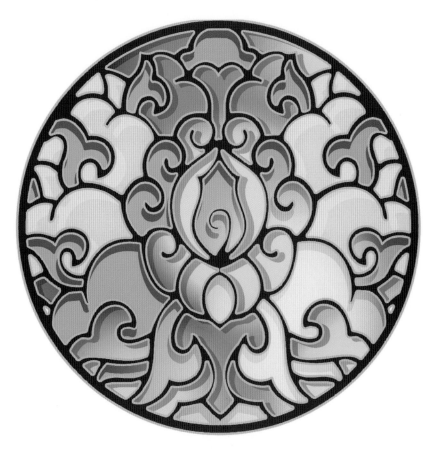

莲瓣卷草纹 图 3

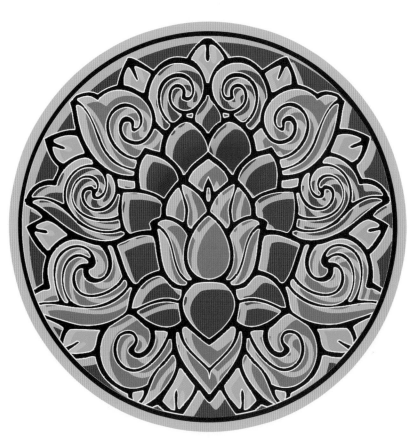

莲瓣卷草纹 图 4

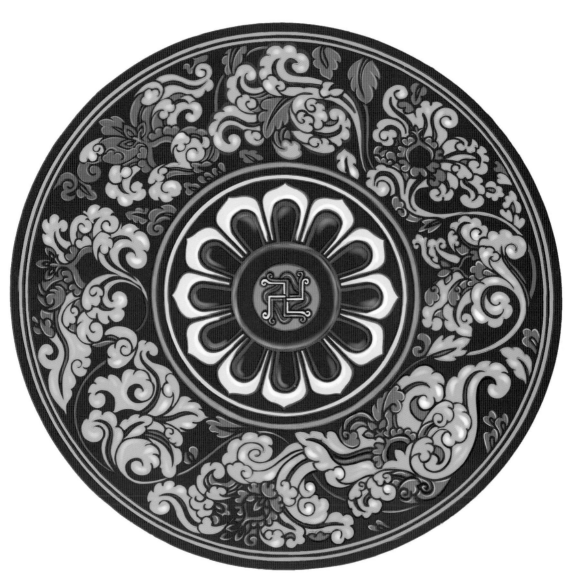

莲瓣卷草纹 图5

莲瓣卷草纹

本图案将卷草纹、宝相花纹和万字纹相结合，按照勾连的形式体现。

寓意： 繁华兴旺、福泽延绵、步步登科。

莲瓣哈木尔边饰纹 图1

莲瓣哈木尔边饰纹 图2

莲瓣哈木尔边饰纹 图3

莲瓣哈木尔边饰纹

本纹样采用莲瓣边饰纹的装饰手法，取莲瓣纹的佛教寓意呈莲花座整体造型，中间辅以哈木尔纹贯穿装饰。

寓意：吉祥如意、福禄承袭、康寿永续。

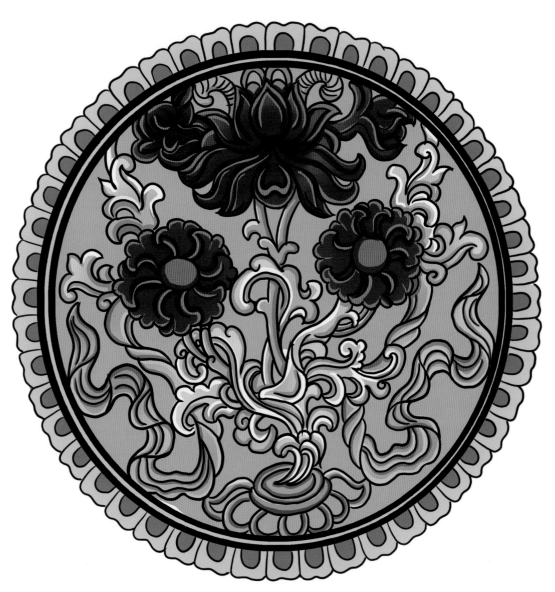

平安莲瓣纹

平安莲瓣纹

蒙古族常用插画的花瓶
表达平（瓶）安的祈愿。

**寓意：平安如意、安泰
永泽、福寿绵延。**

佛教八吉祥之莲瓣纹 图1

佛教八吉祥之莲瓣纹 图2

佛教八吉祥之莲瓣纹 图 3

佛教八吉祥之莲瓣纹 图 4

<p style="text-align:center">佛教八吉祥之莲瓣纹 图5</p>

佛教八吉祥之莲瓣纹

佛经上说莲有五种，颜色各异，以白莲花最为高贵。因为莲花有出污泥而不染的品质，故以莲象征佛法之高尚纯洁；又以莲花气味之芳香高雅，来标志摈弃不善和妄语。佛经中常以莲花比喻佛法，如袈裟的异名为莲花衣，比喻清静无染；佛、菩萨的座席称莲花台等。

寓意：消灾解难，祈福顺意、安泰平安。

三、盘长纹

盘长纹在蒙古族生活中的适应性很强。各种变形的盘长纹与卷草纹形成变化多样的图案，广泛地被运用于蒙古包、毡秀、蒙古袍、召庙建筑上。其图案本身盘曲连接、无头无尾、无休无止，显示出延绵不断的连续感，成为吉祥结，作为长寿的象征。

寓意: 富禄承袭、康寿永续、财富滚滚。

盘长纹 图1

盘长纹 图2

盘长纹 图3

佛教八吉祥盘长纹 图 1

佛教八吉祥盘长纹 图 2

蒙古族图案蒙汉双语寓意数字化图典

佛教八吉祥盘长纹 图3

佛教八吉祥盘长纹 图4

佛教八吉祥盘长纹 图5

佛教八吉祥之盘长纹

　　盘长纹本为佛教"八吉祥"之一。盘长为"回环贯彻，一切通明"，本身含有事事顺、路路通的意思。当时在佛教思想的影响下，人们常用它作为装饰纹样，以祈求佛法的保护。

　　寓意：绵延如意、久寿百福、盘长如意。

盘长卷草边饰纹

　　盘长纹在蒙古族装饰纹样中占有非常重要的地位，运用范围极为广泛。蒙古族在晚上宽衣睡觉前常把布斯（蒙古袍的绸制腰带）结成两个类似于乌力吉纹的活结，具有吉祥的寓意，能让人安稳入眠。同样，他们非常忌讳把布斯系成一个死扣，认为那样夜里就会做噩梦。蒙古族经常在各种服饰装饰上将卷草纹和盘长纹搭配，使其有规则地交叉、盘缠连接，使纹样无头无尾、无终无止，形成许多结（吉）。

　　寓意：吉祥不断、富贵连绵、如意安泰。

盘长卷草边饰纹

哈木尔盘长纹

哈木尔盘长纹

各种变形的盘长纹与哈木尔纹结合形成变化多样的图案，有单独纹样，也有二方连续纹样，也有各种角饰纹样。这些纹样广泛地装饰于蒙古包、毡绣、衣物、召庙建筑和窗棂上。

寓意：永续不断、富禄承袭、康寿永续。

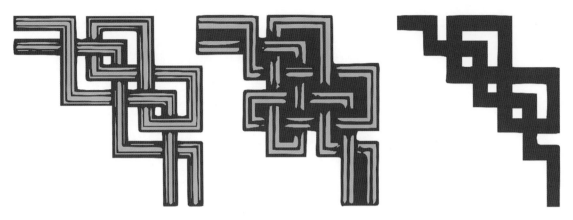

盘长角隅纹 图1　　　　盘长角隅纹 图2　　　　盘长角隅纹 图3

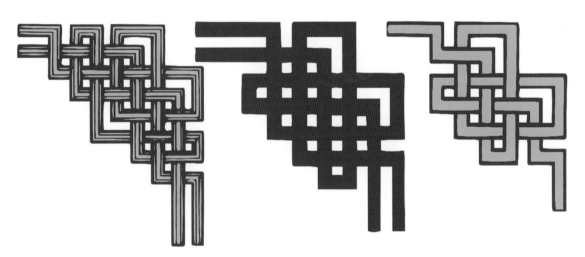

盘长角隅纹 图4　　　　盘长角隅纹 图5　　　　盘长角隅纹 图6

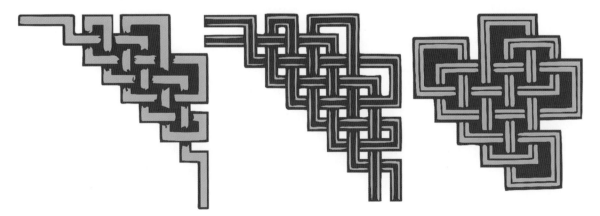

盘长角隅纹 图7　　　　盘长角隅纹 图8　　　　盘长角隅纹 图9

盘长角隅纹 图 10　　　　　　盘长角隅纹 图 11

盘长角隅纹 图 12　　　　盘长角隅纹 图 13　　　　盘长角隅纹 图 14

盘长角隅纹 图 15　　　　盘长角隅纹 图 16　　　　盘长角隅纹 图 17

盘长角隅纹

　　在蒙古族图案组合装饰中经常用盘长纹作为角隅纹进行搭配。

寓意：风调雨顺、财禄永续、福泽延绵。

中国传统装饰纹样——方胜纹是以两个菱形压角相叠而构成的几何图形。"方胜"之"方"取其形，且指其图纹方正而非圆曲，是吉祥图案的一种。蒙古族将它称为"哈敦绥格"，"绥格"就是"胜"。"胜"本是妇女的首饰。古人借"胜"驱邪、保平安，是人们企望平安、幸福等心愿的物化表现。方胜多以几何图案的形式出现，或独立作为纹路，再或与盘长纹结合组成方胜盘长、套方胜盘长而成为中国古代重要的吉祥几何装饰纹样。同时，人们习惯将异性之间两颗心的结合，用"同心结"来象征。因此，"方胜"亦是男女"永结同心"的信物。

寓意: 永结同心、同心相连、延续不断。

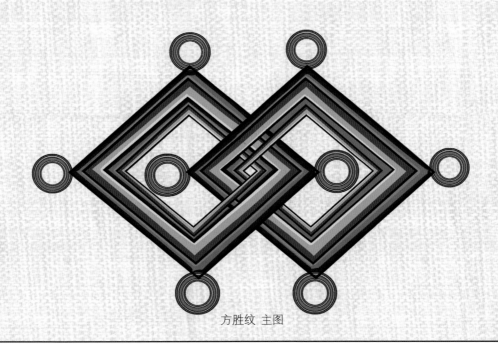

方胜纹 主图

方胜哈达纹 图1

方胜哈达纹 图2

方胜哈达纹

　　蒙古族经常将哈达纹穿插在各种具体纹样中进行装饰。一方面赋予纹样一定的民族寓意，另一方面将飘逸的哈达纹穿插其间可以起到饱满构图的装饰效果。

寓意：白头偕老、美满吉祥、吉庆永恒。

方胜圆纹

方胜圆纹

　　方胜圆纹由两个圆形组合的纹样。蒙古族称方胜圆纹为"汗宝古"。在蒙古包装饰中的方胜圆纹一般独立作为元素，在具体运用中常取其优胜祥瑞、同心相连之意。

　　寓意：同心延寿、志同道合、情投意合。

方胜卷草纹 图1

方胜卷草纹 图2

方胜卷草纹

卷草纹搭配方胜（圆）纹被广泛运用于刺绣、家具、金银器皿上，为民间工艺增加了美感并赋予了更加丰富的寓意。

寓意：情投意合、生生不息、万代绵长。

五、万字纹

万字符是一种有着悠久历史的古老符号，曾经存在于全世界的许多民族与文化当中。北魏时期较早的一部经书把它译成"万"字；唐玄宗时期则译成"德"字，强调佛的功德无量；后来，武则天再次把它定为"万"字，意思是集天下一切吉祥功德。在蒙古族民间，它象征的是生息繁衍、五畜兴旺。

寓意：生生不息、五畜兴旺、祥瑞福祉。

万字纹 图1

万字纹 图2

万字纹 图3

蒙古族图案蒙汉双语寓意数字化图典

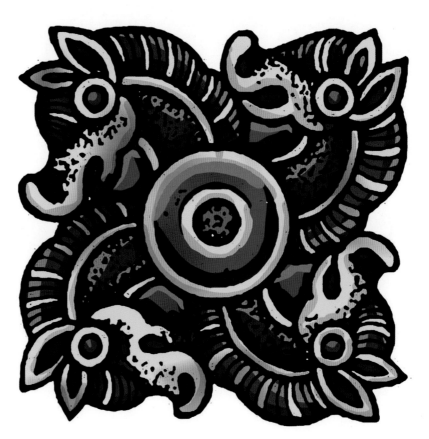

万字马纹 图 1

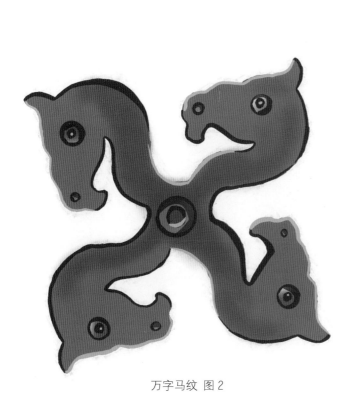

万字马纹 图 2

万字马纹

　　根据考古发现，在红山文化中就有装饰万字纹的陶器。在蒙古族的器具、织物、衣饰上，万字纹经常作为底纹和花边。人们借万字纹的四端连接各种纹样以表示绵长不绝、万吉万利的象征意义。

　　寓意：马到成功、万事顺意、福寿绵恒。

万字锦纹

万字锦纹

最初万字纹本是单纯的太阳或火的象征，之后被赋予了神圣的宗教含义。随着这些宗教的传播，万寿符逐渐融入各种文化中，成为一种常见的吉祥图案。万字纹常以四端向外延伸或由多个万字构成四方连续图案呈现，以此寓意永无止境和万福万寿。这种具有象征意义的纹样被蒙古族广泛运用于装饰毡毯、荷包、桌椅、鞋袜、箱柜、佛龛、银碗等。

寓意：洪福云集、万事如意、添福增寿。

万字边饰纹

万字边饰纹

万字是中国古代传统纹样之一。万字原本并不是汉字，而是梵字，意为"吉祥之所集"，代表轮回。佛教典籍《十地经论》第十二卷记载，佛祖释迦牟尼再世时，胸部隐现万字纹样的瑞相，所以世人又称这种纹为"吉祥海云相"，象征着永恒、吉祥、万福和万寿。受藏传佛教的影响，蒙古族民间工艺也经常用到万字纹样。尤其在织物、衣饰上，万字纹常作为底纹和花边。

寓意： 绵长不断、祥瑞福臻、万寿无疆、万物登明。

刺绣荷包、描绘家具箱子、缝制衣帽等时，人们经常用兰萨纹装饰。兰萨纹常与盘长纹和卷草纹组合应用，是生命永生繁衍的符号，具有天地相同、阴阳相合、万代延续的含意。

寓意：万福万寿、福泽延绵、万代百吉。

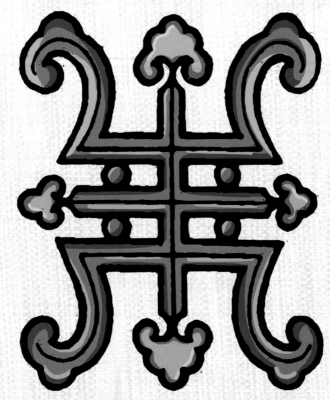

兰萨纹 图1

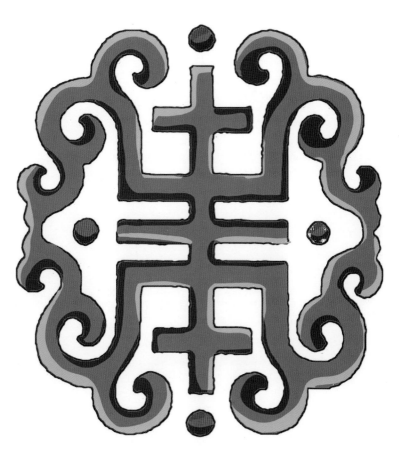

兰萨纹 图2

兰萨纹 图3

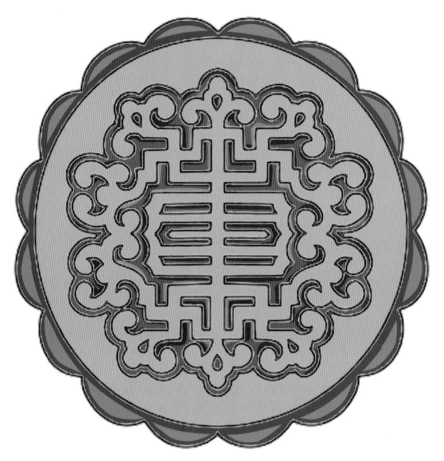

哈木尔兰萨纹 图1

哈木尔兰萨纹 图2

哈木尔兰萨纹 图3

哈木尔兰萨纹

　　蒙古族经常用传统的哈木尔纹
搭配兰萨纹进行装饰，象征富裕、
顺利、吉祥、生命永续。

　　**寓意：多寿多富、吉祥安泰、
风调雨顺。**

万福万寿边饰纹 图1

万福万寿边饰纹 图2

万福万寿边饰纹

蒙古族的兰萨纹与"寿"字的篆书变体一样，象征"寿限无头"。圆形的团寿纹连续交替排列，寓意百寿团圆。

寓意：寿上添寿、万代繁荣。

七、太极图

太极图是以黑白两个鱼形纹组成的圆形图案，俗称"阴阳鱼"，表示天地旋转。其渊源，可追溯到先民们绘制的旋涡纹。太极是中国古代的哲学术语，意为派生万物的本源。太极图形象化地表达了阴阳轮转、相反相成是万物生成与变化的根源这一哲理。太极图展现了一种互相转化、相对统一的形式。它之后又发展成中华民族图案所特有的"美"的结构。如"喜相逢""鸾凤和鸣""龙凤呈祥"等都是以这种一上一下、一正一反的形式组成生动优美的吉祥图案，极受人们喜爱。太极图在蒙古族民间美术中应用很广泛，比如禄马旗、马印、宗教工艺品等。

寓意：阴阳轮转、和谐统一。

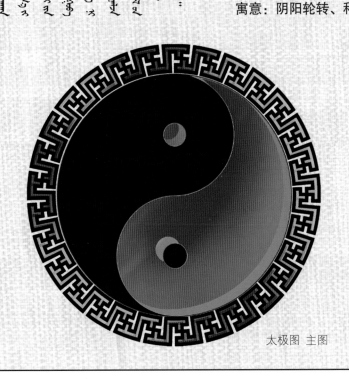

太极图 主图

莲花太极纹 图1

莲花太极纹 图2

蒙古族图案蒙汉双语寓意数字化图典

莲花太极纹 图 3

莲花太极纹 图 4

莲花太极纹

太极图体现的阴阳概念，折射了古代智慧哲学。自元朝起蒙古族受多元文化的冲击，以及藏传佛教的影响，其图案表现形式也有了一些宗教元素。在实际应用当中，太极纹常搭配其他纹样，因此，也有了多种不同的含义。

寓意：安定清净、祥和吉祥、阴阳平衡。

495

如意太极纹

如意太极纹

传说僧侣讲经时，为避免忘词，常将要点写于如意上。今菩萨像往往手持如意。从古至今，如意祥云一直是代表吉祥的图案之一。而太极的表象形式是由阴阳两部分构成的统一体。

寓意：如意乾坤、万事祥和、阴阳和谐。

苏力德纹 图1

苏力德纹 图2

苏力德纹 图3

苏力德纹

苏力德意为"长矛"，是长生天赐予成吉思汗的神矛。在《蒙古秘史》等历史文献中，苏力德被看作氏族和部落的标志。主苏力德顶端为一尺长镀金三叉铁矛，三叉象征着火焰，三叉下端为"查尔"（圆盘），圆盘沿边固定银白公马鬃制成的缨子。

寓意：所向披靡、国泰民安、无往不胜。

八、法轮纹

法轮是由古印度时期的一种杀伤力巨大的式器演化而来的，是佛法的代称，表示佛法像轮子一样旋转不停。

寓意：代代相续、永生不息。

法轮纹 图1

法轮纹 图2

法轮纹 图3

法轮纹 图4

法轮纹 图5

法轮纹 图6

法轮纹 图7

法轮纹 图8

法轮纹 图9

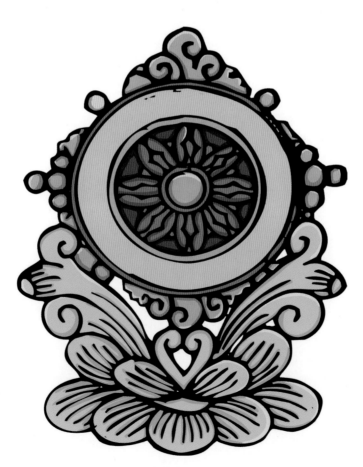

法轮纹 图10

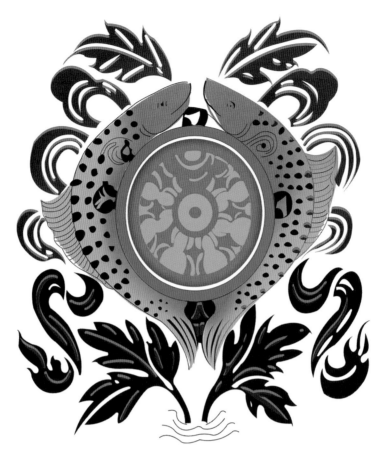

法轮纹 图11

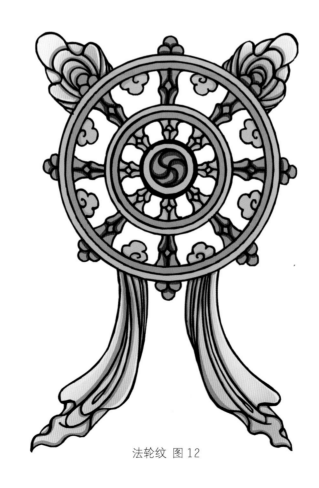

法轮纹 图12

蒙古族图案蒙汉双语寓意数字化图典

九、法螺纹

法螺是佛事活动时经常使用的乐器之一，又称"梵贝"。据佛经记我，佛主释边年尼宣道讲经时声如洪钟，传至四方、如海螺鸣音，所以后世在举行法会时常吹奏海螺。

寓意：妙音绕世，好运常在。

法螺纹 图1

法螺纹 图2

法螺纹 图3

法螺纹 图 4

十、宝伞纹

宝伞是古印度时期上层阶级出行时用来遮阳的物品，后来逐渐演变成佛家法器，寓意为至上权威。佛教以伞覆盖一切、开闭自如象征遮蔽魔障、守护佛法、保护众生，同时也以伞喻佛法运转、传播张弛自如，畅通无阻。此外，藏传佛教认为，宝伞象征着佛陀教诲的权威。

寓意：去瘟裨益、庇佑众生。

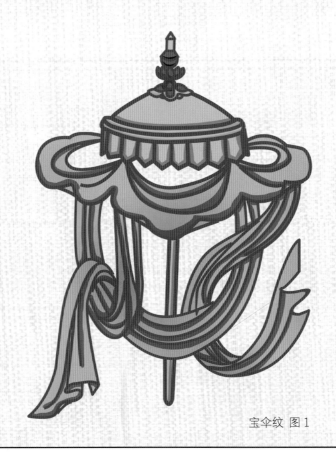

宝伞纹 图1

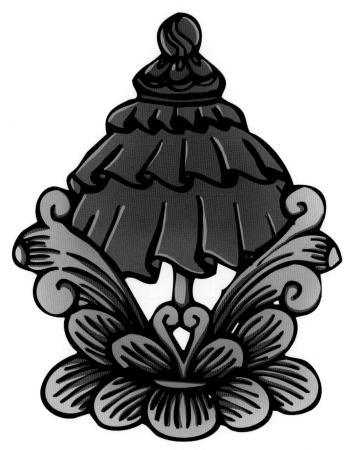

宝伞纹 图2

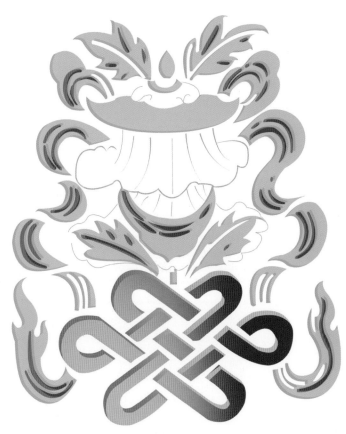

宝伞纹 图3

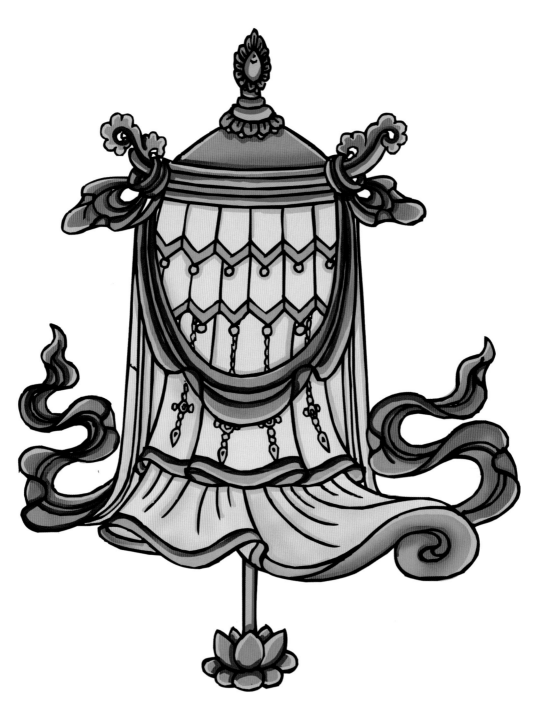

蒙古族图案蒙汉双语寓意数字化图典

宝伞纹 图4

508

十一、白盖纹

白盖也叫幢、尊胜幢，呈圆柱形，是古代印度的一种军旗。佛家用白盖象征佛法如神圣的华盖，净化宇宙、泽被众生、广施慈悲，藏传佛教更认为白盖是戒、定、慧、解脱、大悲、空无相无愿、方便、无我、悟缘起、离偏见、受佛等的象征。

寓意：去烦除忧，修得正果。

白盖纹 图1

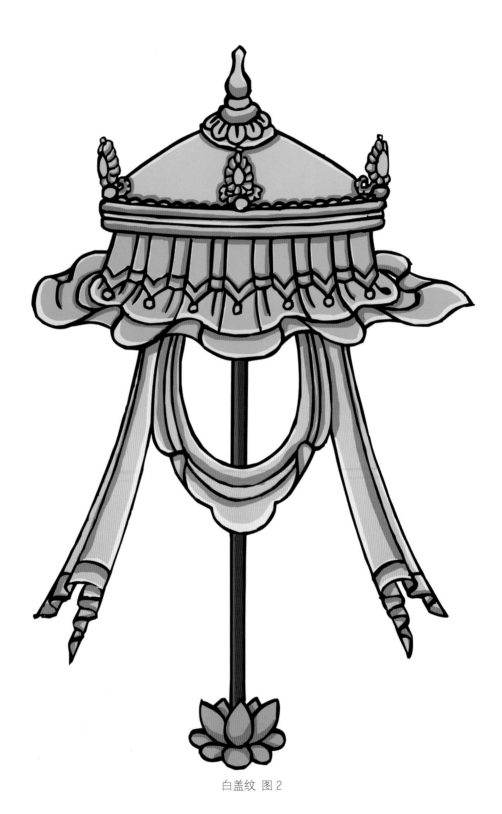

白盖纹 图2

白盖纹 图3

白盖纹 图4

十二、宝瓶纹

此纹象征佛法无边，福智圆满，如宝瓶般无散无漏。藏传佛教中僧人常将净水和宝石装入瓶中，并在瓶中插入孔雀铜或如意树，以此象征吉祥、清净。

寓意：平安如意、福智圆满。

宝瓶纹 图1

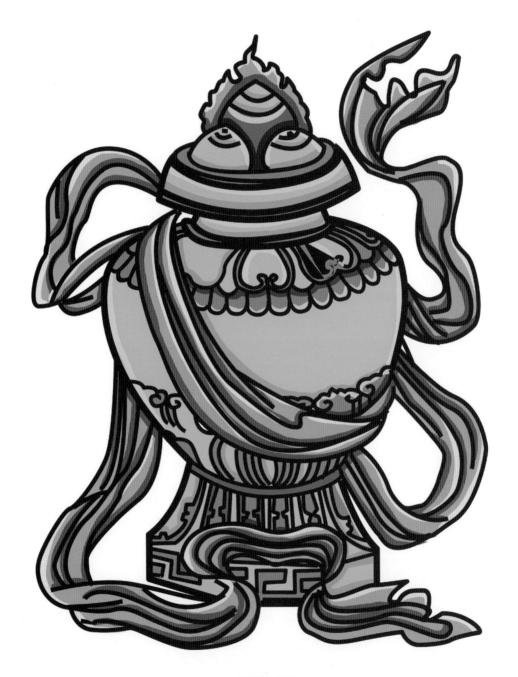

宝瓶纹 图2

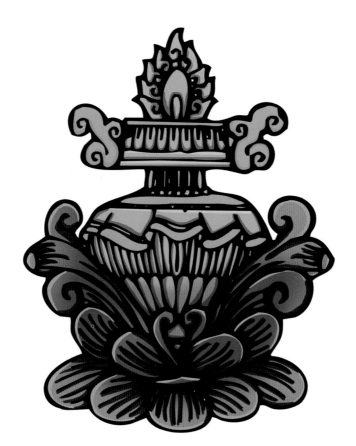

宝瓶纹 图3

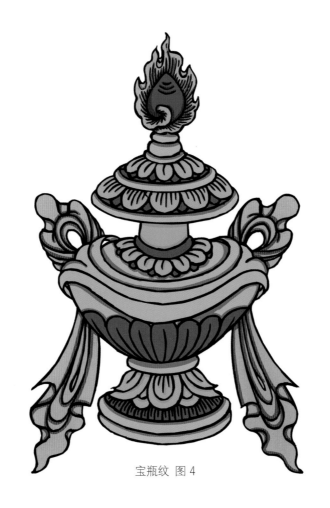

宝瓶纹 图4

蒙古族图案蒙汉双语寓意数字化图典

蒙古族服饰器物图案

一、蒙古族银碗纹

蒙古族银碗是流传于民间的传统工艺品。这种银制工艺品通过父子传承的方式仍然在蒙古族民间广泛使用。银碗主要是以树棍为材料，对碗口和碗底全部包银。银碗的装饰主要在其底部。将银碗倒扣过来俯视，其图案便是一个个圆形的环状图案，称为银碗纹。

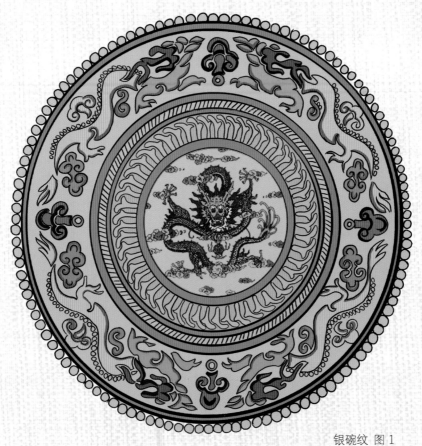

银碗纹 图1

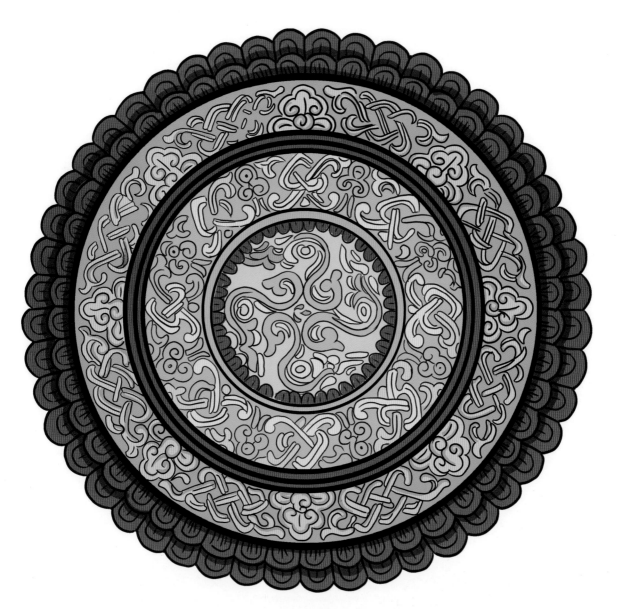

银碗纹 图2

二、蒙古包纹

蒙古包在史书中被称为"穹庐",体现了"天圆地方人在其中"的哲理。因为适应了蒙古高原上生产生活的需求,它有很高的实用价值。几千年来,它一直是游牧生活的理想居住形式。因极具蒙古族特色,蒙古包常被抽象地概括成具体纹样装饰于不同的器物上。

蒙古包纹 图1

蒙古包纹 图2

蒙古包纹 图3

蒙古包纹 图 4

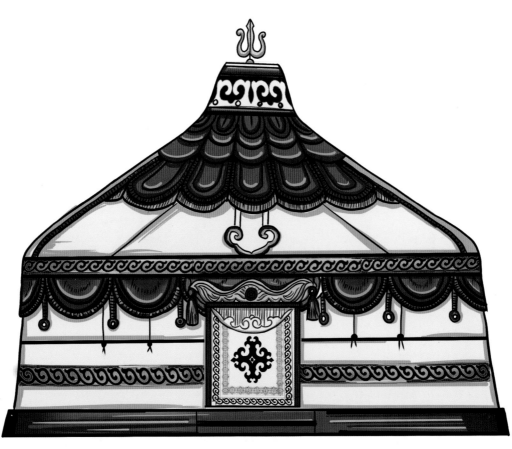

蒙古包纹 图 5

三、哈达纹

ᠬᠠᠳᠠᠭ ᠤᠨ ᠬᠡ᠄

ᠮᠣᠩᠭᠣᠯᠴᠤᠳ ᠤᠨ ᠬᠠᠮᠤᠭ ᠦᠨ ᠲᠡᠭᠡᠳᠦ ᠶᠣᠰᠣᠯᠠᠯ ᠪᠣᠯ ᠬᠠᠳᠠᠭ ᠪᠠᠷᠢᠬᠤ ᠶᠠᠪᠤᠳᠠᠯ ᠪᠣᠯᠤᠨ᠎ᠠ᠃ ᠬᠠᠳᠠᠭ ᠪᠣᠯ ᠨᠢᠭᠡ ᠵᠦᠢᠯ ᠦᠨ ᠲᠣᠷᠭᠠᠨ ᠠᠯᠴᠢᠭᠤᠷ ᠪᠣᠶᠤ ᠪᠦᠰᠡᠯᠡᠭᠦᠷ ᠪᠣᠯᠤᠨ᠎ᠠ᠃ ᠦᠩᠭᠡ ᠨᠢ ᠣᠯᠠᠨ ᠪᠥᠭᠡᠳ ᠶᠡᠬᠡᠩᠬᠢ ᠳᠡᠭᠡᠨ ᠴᠠᠭᠠᠨ᠂ ᠬᠥᠬᠡ ᠪᠣᠯᠤᠨ ᠰᠢᠷ᠎ᠠ ᠥᠩᠭᠡ ᠶᠢ ᠬᠡᠷᠡᠭᠯᠡᠨ᠎ᠡ᠃

蒙古族的最高礼节就是献哈达。哈达，是一种丝巾或纱巾，颜色很多，多用白色、蓝色和黄色。哈达上绣有佛像、云纹、八宝或"寿"字等吉祥图案。哈达最初是喇嘛教寺庙中一种祭佛的用品。随着喇嘛教的传入，献哈达的仪式很快被蒙古族接受。每逢贵客来临、敬神祭祖、拜见尊长、婚嫁节庆、祝贺生日、远行送别和盛大庆典等重要场合，蒙古族都要献哈达来表达自己的诚心和美好的祝愿。

寓意：昼夜吉祥、万事如意、心想事成。

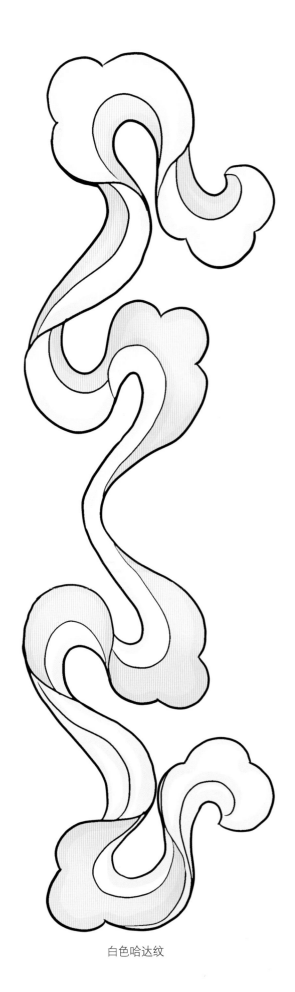

白色哈达纹

白色哈达纹

蒙古族常用白色的哈达象征美好、纯洁、信任。

寓意：才高行洁、福泰安康、和气致祥。

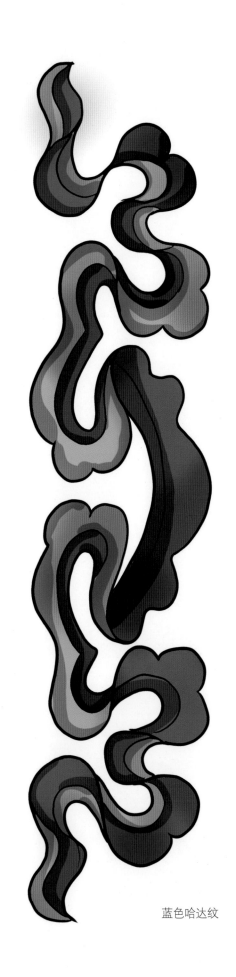

蓝色哈达纹

蓝色哈达纹

寓意：繁
花似锦、友谊
长存、祥云瑞
气。

黄色哈达纹

黄色哈达纹

蒙古族常用黄色的
哈达象征智慧和吉祥。

**寓意：趋吉逃凶、
双修福慧。**

哈木尔哈达纹

哈木尔哈达纹

本图案将哈木尔纹与哈达纹相结合。

寓意：万年如意、岁岁平安、长命富贵。

四、敖吉平面纹

敖吉（也称坎肩和背心）男女皆着。穿着敖吉，在日常劳作时双手自如方便，又能保暖，因此，深受牧民的喜爱。敖吉大都穿在各类蒙古袍外。在敖吉的口袋、开衩处均刺绣图案，给人以轻松活泼、富有朝气的感觉。蒙古族在生活中也很注重刺绣艺术。敖吉作为蒙古族的特色服饰常搭配使用具有固定寓意的绣品纹样，以达到适合不同性别、不同年龄的着装特点。

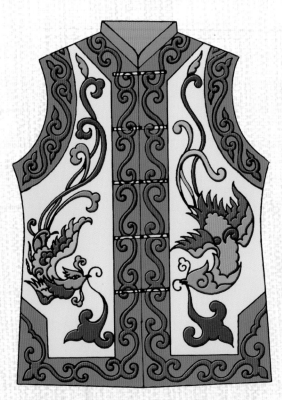

双凤敖吉平面纹 图1

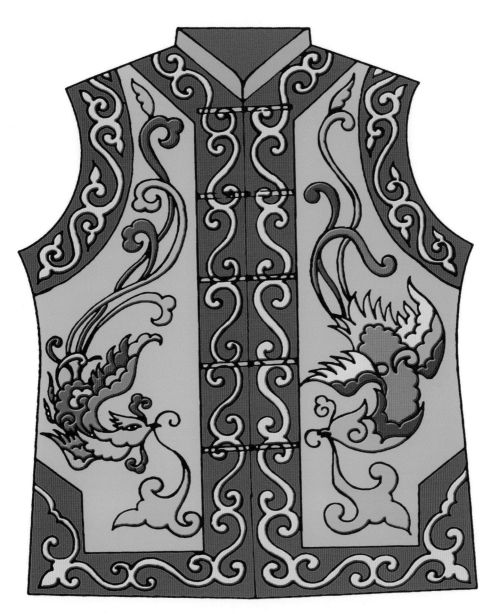

双凤敖吉平面纹 图 2

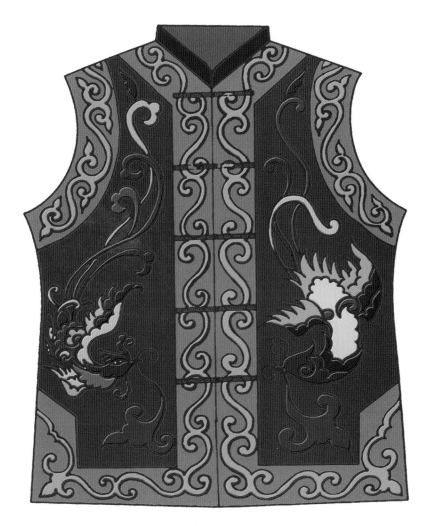

双凤敖吉平面纹 图3

双凤敖吉平面纹

用五色丝线绣出的凤鸟，蒙古语中称"塔本翁根嘎日迪"。这种装饰纹样也经常被用来装饰蒙古族的各类传统服饰。

寓意：幸福美满、祥瑞兴旺、好事成双。

哈木尔卷草敖吉平面纹 图1

哈木尔卷草敖吉平面纹 图2

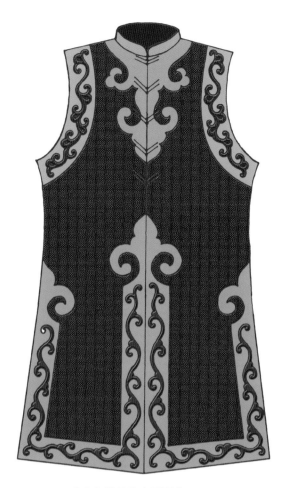

哈木尔卷草敖吉平面纹 图3

哈木尔卷草敖吉平面纹

自然崇拜就是人类依赖大自然的表现。人存在于什么样的环境就会依赖那里的环境与环境中的万物。生活在草原上的牛从生到死几乎都在为人类服务：肉为食、奶为饮、皮为革、力为役，而同样世代生活在草原上的蒙古族对于衍生出哈木尔纹（鼻纹）的益畜——牛的依赖和喜爱自然也是不言而喻的。人类喜爱牛、依赖牛、崇拜牛，不仅对牛的完整形态，甚至对它身体上的一小部分也喜爱与崇拜。这就是哈木尔纹（鼻纹）诞生的真正原因。哈木尔纹历史悠久，早在古代人们就将哈木尔纹与吉祥结、卷草纹相搭配，成为部落图腾或民族精神的象征。

寓意：吉祥如意、幸福美好、万寿无疆。

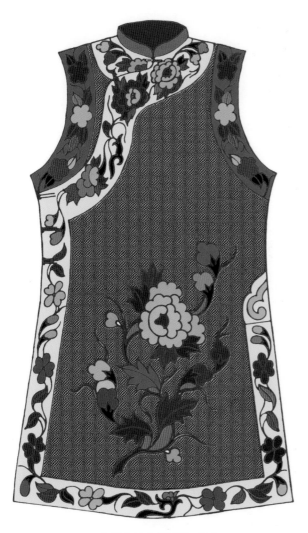

宝相花敖吉平面纹 图 1

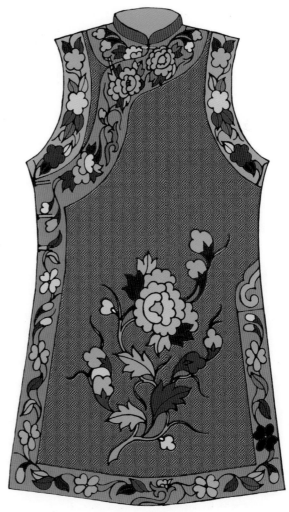

宝相花敖吉平面纹 图 2

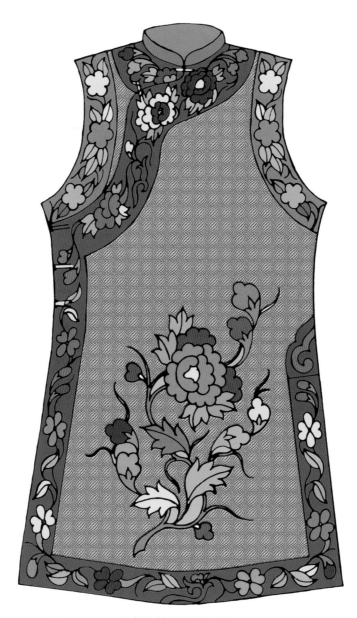

宝相花敖吉平面纹 图3

宝相花敖吉平面纹

　　宝相花一般以牡丹花、莲花等为主体，中间镶嵌形状不同、大小有别的其他花叶。尤其其花蕊和花瓣基部，用圆珠作规则排列，恰似闪闪发光的宝珠；再加上多层次退晕色，显得珠光宝气、富丽华贵，故称"宝相花"。此花纹在组织排列上使人感到饱满、富丽、庄重、大方，是经过艺术加工的花，理想化的花。

寓意：富贵吉祥、端庄大方、繁花似锦。

<p style="text-align:center">犄纹敖吉平面纹 图1</p>

<p style="text-align:center">犄纹敖吉平面纹 图2</p>

犄纹敖吉平面纹 图3

犄纹敖吉平面纹

蒙古族也常用犄纹装饰敖吉。

寓意：五畜兴旺、幸福美好、富足安康。

五、蒙古族酒壶平面纹

蒙古族盛酒的酒壶装饰纹样非常具有民族特色。最典型的应该就是铜铸的、可以随身携带的小酒壶。其造型美观、纹饰讲究，多用太阳纹、八宝、花卉和传统纹样装饰。

蒙古族酒壶平面纹 图1

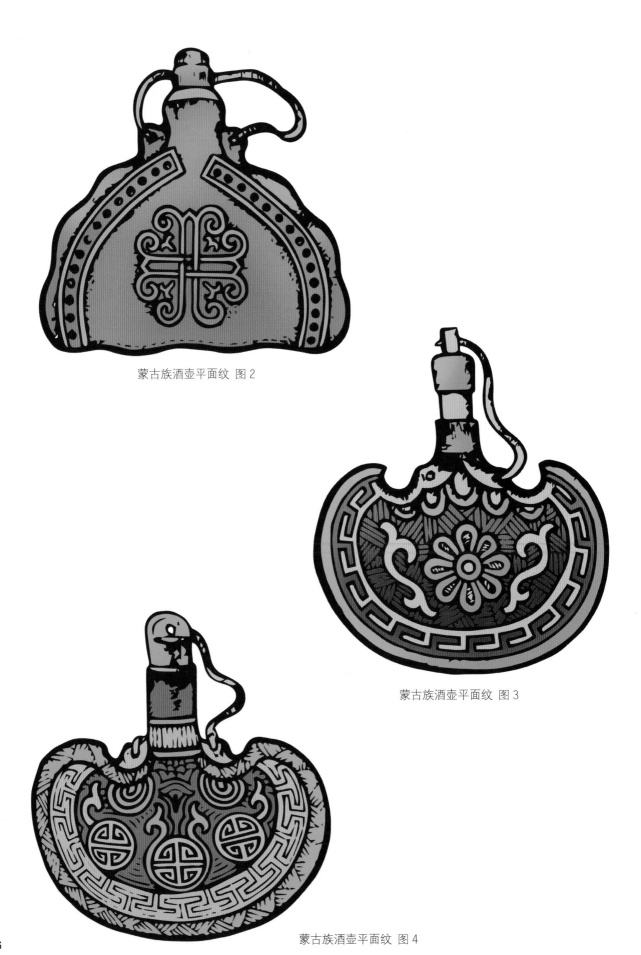

蒙古族酒壶平面纹 图2

蒙古族酒壶平面纹 图3

蒙古族酒壶平面纹 图4

六、皮囊平面纹

希仁塔希玛嘎是蒙古族很古老的民间工艺。蒙古汗国时，这种皮囊十分流行。皮囊的制作工艺复杂、造型美观，使用起来十分方便。作为皮雕花纹的承载体，整个皮囊加上皮面上雕刻的图案花纹，形成极具蒙古族特色的花纹图案。

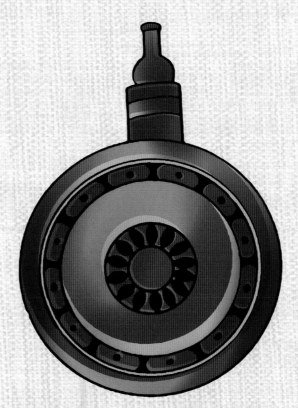

皮囊平面纹 主图

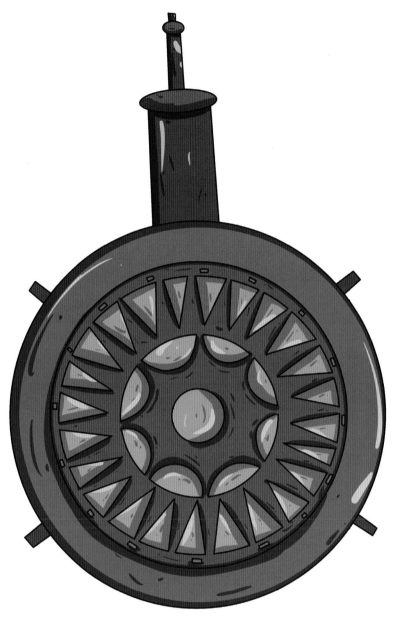

普斯贺皮囊平面纹

普斯贺皮囊平面纹

蒙古族赞斯尔贞（自然宇宙等）图案中最适用于皮囊装饰图案的莫过于象征太阳的普斯贺纹。在蒙古族工艺美术中赞斯尔贞图案一般根据自然定律被合理地组合在一幅幅装饰图案中，可见于服饰、器具等载体上。

寓意：吉祥昌盛、幸福美好、长寿安康。

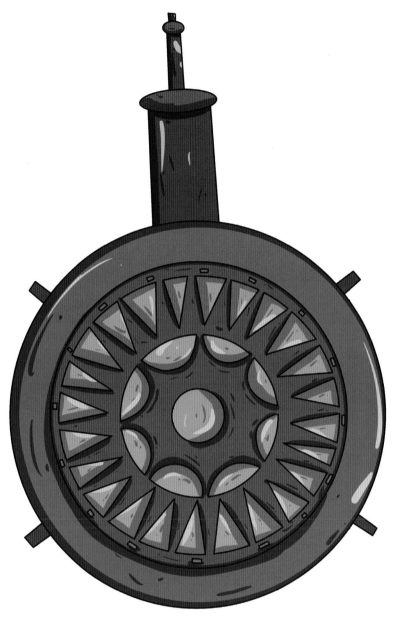

蕉叶纹皮囊平面纹

蕉叶纹皮囊平面纹

蕉叶纹的构图主要以芭蕉叶为主，呈片状或带状分布，多用于蒙古族服饰和器具装饰上。蕉叶纹最早出现在商周时期的青铜器上，唐宋以后扩展到服饰、铜镜、瓷器、玉器、建筑等领域。蕉叶在中国古代寓意霸业、建业，四片蕉叶更是象征四方霸业、四方兴旺。

寓意： 富贵发达、四方兴旺、事业有成。

七、蒙古靴侧面平面图纹

蒙古靴作为蒙古族服装的配套部件之一，种类很多，可根据其样式、面料、高矮不同而分为若干类。蒙古靴的流行地域较为广泛。在内蒙古的鄂尔多斯、阿拉善、锡林郭勒、乌兰察布以北、呼伦贝尔、通辽、赤峰大部、包头以北、兴安盟，还有新疆、辽宁、吉林、黑龙江、甘肃、青海等省自治区的部分地区，人们穿着蒙古靴。为了进一步展示蒙古靴对于民间图案的承载功能，我们主要选取了马海靴以及不利阿耳靴为原型，提取带有明显装饰性的靴样侧面图。一个民族的穿着习俗、生活方式、风俗习惯以其所处的自然环境密切相关。历史上，在辽阔无垠的草原地带活动的许多游牧民族，他们都曾是靴子的制作者和使用者。据记载，青铜器时代，北方游牧民族为了骑马、涉草以防潮湿和虫蛇，就采用动物皮革制作高筒皮靴，冬季里再在靴子里面套上毛毡靴套以便保暖。蒙古族民间匠人会根据穿靴人的不同特点，搭配不同的装饰纹样。

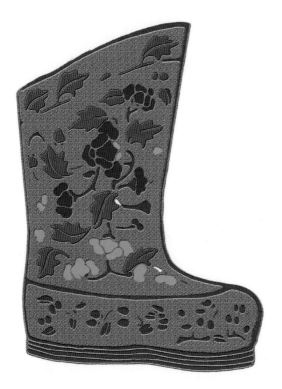

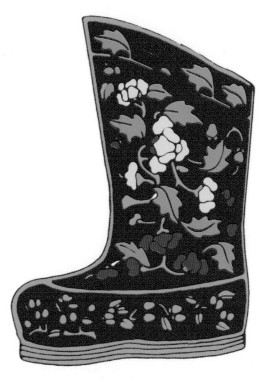

<div align="center">莲花马海靴侧纹 图 1</div>

<div align="center">莲花马海靴侧纹 图 2</div>

<div align="center">莲花马海靴侧纹 图 3</div>

<div align="center">莲花马海靴侧纹 图 4</div>

莲花马海靴侧纹 图 5

莲花马海靴侧纹

莲花是百花中唯一的花果和种子并存的植物。一对莲蓬寓意并蒂同心，代表着对美好婚姻的祝福。本马海靴的装饰图案以莲花纹为主，以勾联形式连接卷草纹、回纹和云纹。卷草纹和回纹是北方少数民族常用的纹饰，寓意生生不息。云纹的"云"与"运"谐音，寓意好运将至。

寓意：紫气东来、生生不息、人寿丰年、夫妇和睦。

莲花马海靴侧纹 图 6

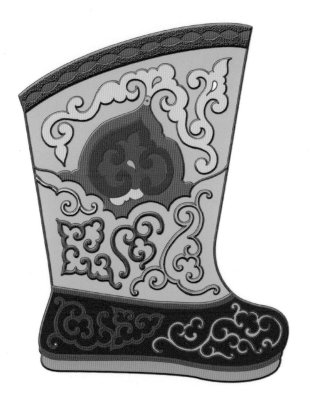

佛手卷草马海靴侧图纹 图1

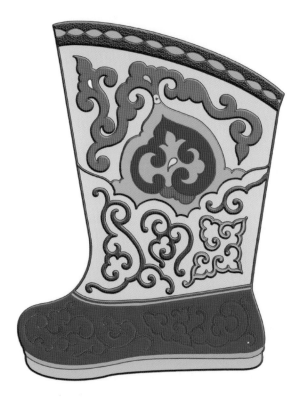

佛手卷草马海靴侧图纹 图2

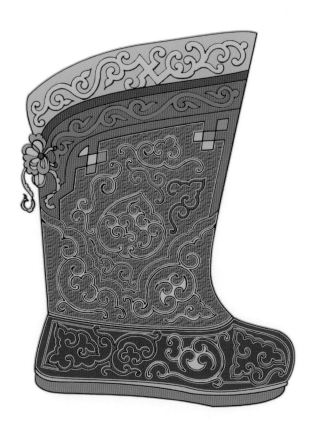

佛手卷草马海靴侧图纹 图3

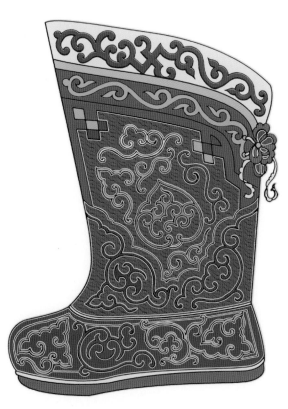

佛手卷草马海靴侧图纹 图4

佛手卷草马海靴侧图纹 图5

佛手卷草马海靴侧图纹 图6

佛手卷草马海靴侧图纹

本马海靴的装饰纹样是利用佛手纹和卷草纹等纹样组合搭配而成。

寓意：生生不息、家昌业旺、多福多寿。

如意盘长不利阿耳靴侧纹 图 1

如意盘长不利阿耳靴侧纹 图 2

如意盘长不利阿耳靴侧纹 图 3

如意盘长不利阿耳靴侧纹 图 4

如意盘长不利阿耳靴侧纹 图 5

如意盘长不利阿耳靴侧纹 图 6

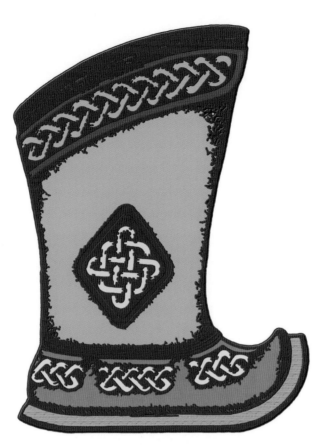

如意盘长不利阿耳靴侧纹 图7

如意盘长不利阿耳靴侧纹

盘长纹在内蒙古地区的民居中运用非常广泛。在历史更迭的过程中，无论盘长纹的形式怎样演变，它所要表达的最终寓意却是相同的，即表达人民对未来生活的美好希望和憧憬。其实可以用一个字进行表达其寓意，那就是"顺"。蒙古族也会将成双成对、相互缠绕的盘长纹视为生生不息、永生不灭或婚姻幸福、生息繁衍的象征，也会寓意事事顺心、回环贯彻、一切通明等。如意，顾名思义，象征万事如意，是中华民族的传统吉祥物。它有吉祥如意、四季如意、平安如意等美好的寓意。如意结是很古老的一种结型，可以和各种基本结搭配编织。

寓意：四方如意、吉祥绵长、生生不息、事事如意。

八、蒙古族绣花鞋侧面纹

蒙古人很注重刺绣艺术。在蒙古族文化里，刺绣艺术也是其十分瑰丽的一页。而且刺绣的应用范围很广，如耳套、各种帽子、衣服袖口、衣领、大襟、蒙古袍的边饰、靴子等。最具蒙古族特色的绣饰物品是蒙古族女士们穿着的绣花鞋。

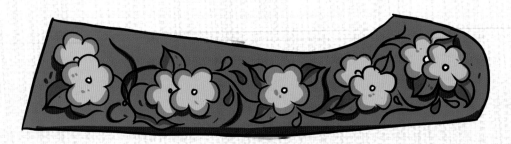

蒙古族绣花鞋侧面纹 图1

蒙古族绣花鞋侧纹 图2

莲花绣花鞋侧面纹

莲花绣花鞋侧面纹

莲花纹结合太极八卦纹，寓意祈福安康、吉祥平安。绣花鞋为女子所穿着，因此这种以莲花纹为主，辅以宝相花纹的图案有祈盼夫妻和睦、多子多福之意。

寓意：繁荣富贵、吉祥安泰、和睦祥安。

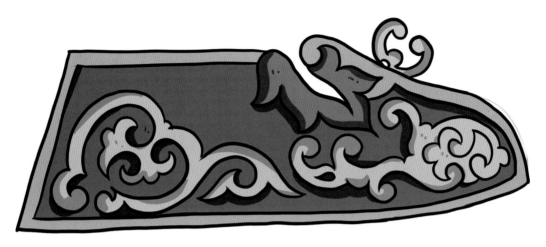

佛手绣花鞋侧面纹

佛手绣花鞋侧面纹

经过人们不断赋予图案以新的寓意，佛手纹有了"福寿"的特殊内涵。本纹样的载体为绣花鞋，因此寓意更加侧重体现祈福、和睦、安康等意。

寓意：心想事成、消灾迎吉、福寿安康。

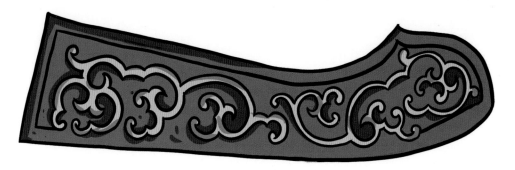

卷草绣花鞋侧面纹 图1

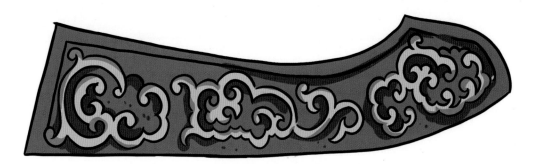

卷草绣花鞋侧面纹 图2

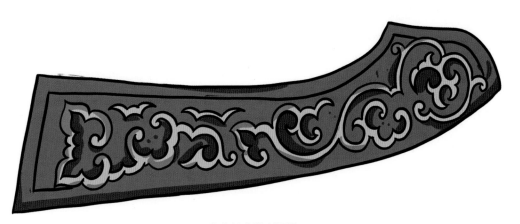

卷草绣花鞋侧面纹 图3

卷草绣花鞋侧面纹

卷草纹，因具有花叶枝茎呈卷曲状的纹样而得名，对比其他植物纹样，体现出"卷曲""盘旋"和"缠绕"的基本特征。卷草纹的表现形式为无中心连续波谷线，常用于装饰蒙古族女士穿着的绣花鞋。

寓意：万代长青、生生不息、家昌业旺。

九、刮马板平面纹

刮马板也被称为"马柱儿"。在古代，马在人类生活中的地位很高，这也决定了马的相关物品极其多。马具，主要分为鞍具和挽具。鞍是鞍辔的统称，挽具则是指套在牲畜身上用以拉车的器具。但除了这两种，马具还有许多，比如这刮马板。它是马运动出汗后用来给马刮汗的。牧民们爱自己的马，每到驻地，首先给马刮汗。牧马人都会为自己雕刻一副精致的"马柱儿"。蒙古族利用透雕、线雕、浮雕等方法表现刮马板上的图案花纹。上面的图案和造型也各不相同，用于表达不同身份、不同年龄等人们的美好愿望。

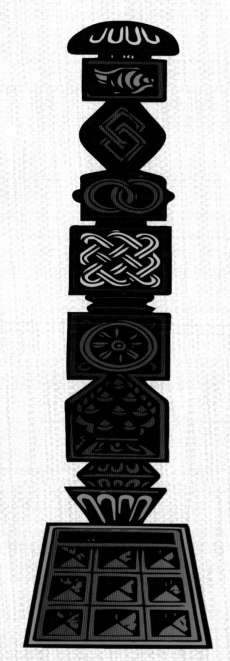

刮马板平面纹 图1

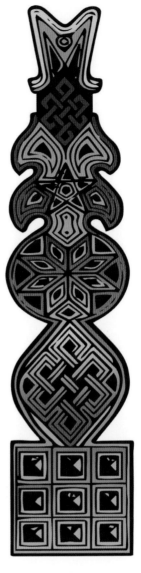

刮马板平面纹　图2

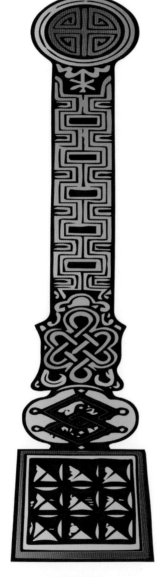

刮马板平面纹　图3

刮马板平面纹　图4

如意犄纹刮马板侧纹　图 1

如意犄纹刮马板侧纹　图 2

如意犄纹刮马板侧纹　图 3

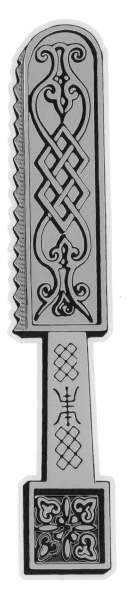

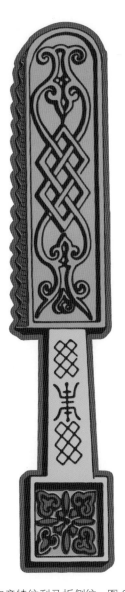

如意犄纹刮马板侧纹　图4　　　　　　如意犄纹刮马板侧纹　图5　　　　　　如意犄纹刮马板侧纹　图6

如意犄纹刮马板侧纹

　　犄纹最初的寓意是美丽矫健、雄壮威武或五畜兴旺，发展到后来其寓意变得更加丰富多彩。如犄纹以边缘纹样的形式出现在蒙古族服饰或桌椅箱柜上的时候就变成了幸福美好、富足安康的象征。

　　寓意：富足安康、阖家吉祥、繁荣昌盛、吉祥如意。

555

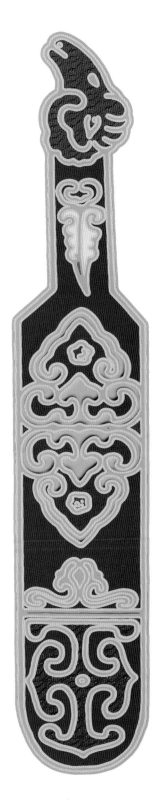

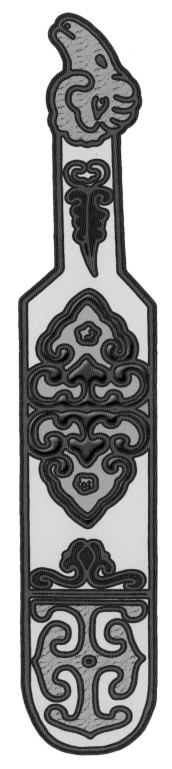

哈木尔羊头刮马板侧纹　图1

哈木尔羊头刮马板侧纹　图2

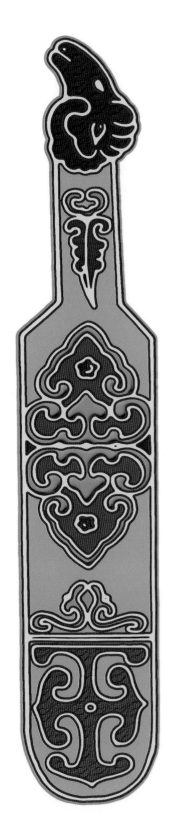

哈木尔羊头刮马板侧纹　图 3

哈木尔羊头刮马板侧纹

匈奴时期，人们就已经开始普遍用哈木尔（鼻纹）来做装饰，而其后的鲜卑、柔然、契丹等民族也都将这种造型优美、寓意丰富的装饰图案传承了下来并且大量地使用与丰富。被传承至今此纹已变得更加丰富多彩、美轮美奂。哈木尔纹（鼻纹）是以玲珑曲线为基础造型，以左右对称为构图方式，以抽象化、符号化为表现手法的艺术图形的典型。这个以牛鼻子为原型的图案，其圆润饱满的整体造型不仅能让人联想到健康壮硕的公牛，还能联想到蓝天上变化莫测的白云，其旋转的曲线更是给人一种自由自在的愉悦感受。哈木尔纹（鼻纹）搭配羊头纹，可寓意吉祥。

寓意：祛尽邪佞、吉祥如意、万寿无疆、和谐安康。

哈木尔福纹刮马板侧纹　图1　　　　哈木尔福纹刮马板侧纹　图2　　　　哈木尔福纹刮马板侧纹　图3

哈木尔福纹刮马板侧纹

　　用蝙蝠组成的图案，寓意有福、福运和幸福。而哈木尔纹具有吉祥如意、幸福美好、万寿无疆的寓意。

　　寓意：洪福齐天、福从天降、家殷业旺。

盘长杏花刮马板侧纹　图 1　　　　盘长杏花刮马板侧纹　图 2　　　　盘长杏花刮马板侧纹　图 3

盘长杏花刮马板侧纹

　　杏花象征着美好事物的到来，以及生机勃勃的景象。二月天气还未完全转暖，因此杏花还有顽强之意。本刮马板纹还辅以盘长纹、哈木尔纹作为装饰。

　　寓意：生机勃勃、恩爱和谐、幸福美满、富贵满堂。

十、火镰正面平面纹

火镰，一种比较古老的取火器物，由于打造时把形状做成酷似弯弯的镰刀与火石撞击能产生火星而得名。火镰是男人们的随身佩带物件。它不同于鼻烟壶，鼻烟壶是官宦人家的把玩饰物，局限于少数人群。火镰则在民众中流行，具有实用性和装饰性等特点。蒙古族铁匠们把铁雕刻成火镰刀，其上镶嵌万字纹、卷草纹和葫芦纹等图案。火镰刀还可以雕成十二生肖状，再刻上融洽的蒙古族四圣兽的纹样。火镰包中用于烧火的部分称为火镰，其中可点缀多种花纹装饰；带火镰刀的精美绳名为铅条，铅条的种类繁多，例如圆形的、盘角的等。用以表达不同的寓意。

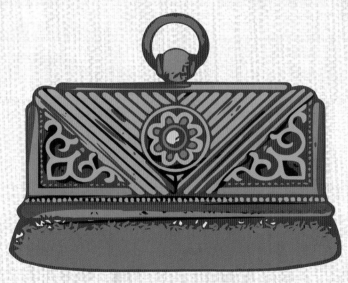

火镰正面平面纹　主图

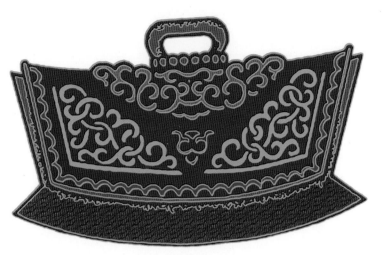

卷草火镰正面纹 图1

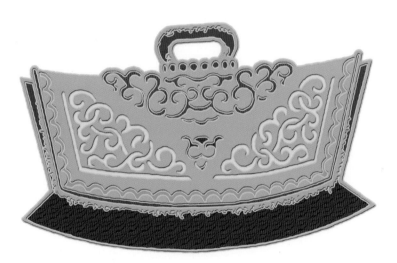

卷草火镰正面纹 图2

卷草火镰正面纹 图3

卷草火镰正面纹　图 4

卷草火镰正面纹　图 5

卷草火镰正面纹　图 6

卷草火镰正面纹　图 7

卷草火镰正面纹　图 8

卷草火镰正面纹　图 9

卷草火镰正面纹

卷草纹，蒙古语称为"额布孙乌嘎拉吉"，是以花草为基础绘制而成的纹样。蒙古族原始的自然崇拜与宗教崇拜中都涉及对植物的崇拜。将草原上盛开的花卉以及生长的草木的形象描绘为艺术图案，体现了蒙古族对生活美的向往与追求。游牧民族善于观察草原上的植物，他们敬畏自然、崇尚自然，感恩自然。蒙古族之所以产生植物崇拜，不仅因为蒙古草原植被丰富，更关键的是蒙古族以游牧为生活方式。面对恶劣的生存环境，蒙古族逐渐形成了逐水草而居的生活方式，他们将各种牲畜视为最重要的财产。草木是饲养牲畜的生命之源，所以植物类的纹样就代表了蒙古族对欣欣向荣、生生不息的生命形态的向往。可见在各种装饰图案中对卷草纹的偏爱是与蒙古族传统生活的自然环境密切相关的。卷草纹由于其线条柔美生动具有连绵不绝、起伏流转的韵律感，常与蒙古族传统图案中的其他图案如盘长纹、方胜纹、哈木尔纹等结合运用。

寓意：生生不息、千古不绝、万代绵长。

盘长火镰正面纹 图1

盘长火镰正面纹 图2

盘长火镰正面纹 图3

<p style="text-align:center">盘长火镰正面纹　图 4</p>

盘长火镰正面纹

　　盘长纹是一条没有断头的线绳，图案以"肠行"绘制，由模拟的绳索编制而成，有规则地穿插、缠绕盘结。盘长纹因无头无尾、无始无终，寓意着生生不息。盘长纹的结构反应了人们对美好生活的无限憧憬。

寓意: 恒长永久、连绵不绝、诸事顺利。

哈木尔犄纹火镰正面纹　图1

哈木尔犄纹火镰正面纹　图2

哈木尔犄纹火镰正面纹　图3

哈木尔犄纹火镰正面纹　图 4

哈木尔犄纹火镰正面纹　图 5

哈木尔犄纹火镰正面纹　图 6

哈木尔犄纹火镰正面纹　图 7

哈木尔犄纹火镰正面纹　图 8

哈木尔犄纹火镰正面纹

寓意：富裕昌盛、万
事顺意、吉祥通达。

哈木尔犄纹火镰正面纹　图 9

ᠮᠣᠷᠢᠨ ᠬᠣᠭᠣᠷ ᠨᠢ ᠤᠷᠲᠤ ᠤᠳᠠᠭᠠᠨ ᠲᠡᠦᠬᠡ ᠪᠡ ᠰᠡᠳᠬᠢᠯ ᠬᠥᠳᠡᠯᠭᠡᠮ᠎ᠡ ᠳᠣᠮᠣᠭ ᠤᠯᠠᠮᠵᠢᠯᠠᠯ ᠲᠠᠢ᠂ ᠮᠣᠩᠭᠣᠯ ᠦᠨᠳᠦᠰᠦᠲᠡᠨ ᠦ ᠲᠡᠦᠬᠡ ᠰᠤᠶᠤᠯ ᠳᠤ ᠴᠢᠬᠤᠯᠠ ᠦᠢᠯᠡᠳᠦᠯ ᠦᠵᠡᠭᠦᠯᠵᠦ ᠪᠠᠶᠢᠳᠠᠭ᠃ ᠲᠡᠷᠡ ᠨᠢ ᠮᠣᠩᠭᠣᠯ ᠦᠨᠳᠦᠰᠦᠲᠡᠨ ᠦ ᠣᠶᠤᠨ ᠰᠠᠨᠠᠭᠠᠨ ᠤ ᠰᠤᠶᠤᠯ ᠢ ᠲᠥᠯᠦᠭᠡᠯᠡᠭᠰᠡᠨ ᠨᠢᠭᠡ ᠵᠦᠢᠯ ᠦᠨ ᠬᠥᠭᠵᠢᠮ ᠦᠨ ᠵᠢᠮᠰᠡᠭ ᠮᠥᠨ᠃ ᠮᠣᠷᠢᠨ ᠬᠣᠭᠣᠷ ᠪᠣᠯ ᠮᠣᠩᠭᠣᠯ ᠦᠨᠳᠦᠰᠦᠲᠡᠨ ᠦ ᠣᠯᠠᠨ ᠲᠦᠮᠡᠨ ᠦ ᠳᠤᠮᠳᠠ ᠥᠷᠭᠡᠨ ᠢᠶᠡᠷ ᠤᠯᠠᠮᠵᠢᠯᠠᠭᠳᠠᠭᠰᠠᠨ ᠨᠤᠮᠤᠨ ᠬᠥᠪᠴᠢᠲᠦ ᠬᠥᠭᠵᠢᠮ ᠮᠥᠨ᠃

马头琴有着悠久的历史和动人的传说，在蒙古族的历史文化中发挥着重要的作用。它是一件代表蒙古族精神文化的乐器。马头琴是在蒙古族群众中广为流传的弓弦乐器。虽然内蒙古不同地区，对音乐的名词概念、乐器的型制形式、乐曲的乐句句法、马头琴的定弦及其演奏法等，都有差别但其基本性质是一致的。

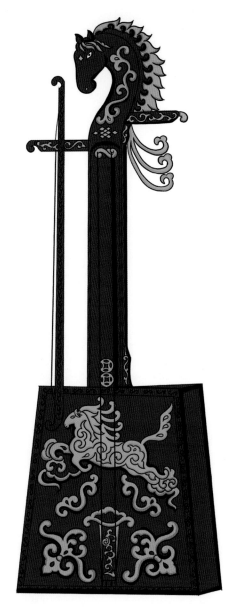

马纹潮尔平面纹

马纹潮尔平面纹

关于马头琴有这样一个传说：古时候，在美丽的草原上生活着一个叫苏和的小牧童。他有一匹白马，他非常爱它。但是不久他的马死了。小苏和为了纪念他的白马，就用马的皮、骨、鬃毛和尾巴做了一把琴。每当想起白马，他都会拉起琴。就这样，马头琴在草原上流传了下来。

寓意：脚踏祥云、飞黄腾达、马到成功。

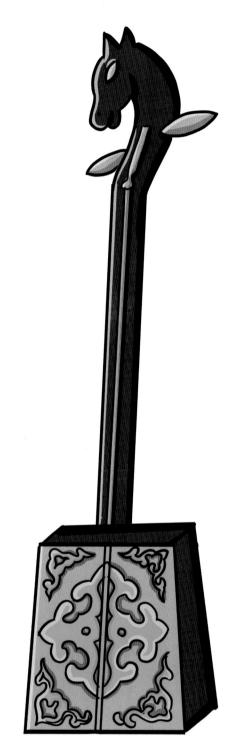

哈木尔潮尔平面纹

哈木尔潮尔平面纹

"马头琴"这三个字出现于光绪三十三年，也就是 1907 的时候，一个日本的民族学家、人类学家——鸟居龙藏，从北京坐上马车，走遍了整个蒙古地区。有一天，他到了喀喇沁，看见喀喇沁王爷住的蒙古包的墙上挂着一个带马头的乐器，他拿笔写下汉字"马头琴"。从此以后，整个中国就叫马头琴了。古有诗云："天马奇骏游神州，一日万里奔春秋。马蹄踏歌催壮志，驰骋山河辉煌收。"

寓意：富裕殷实、家业昌盛、马到成功。

十二、马鞍纹

马鞍对蒙古族来说不仅是骑马的必备之物，而且是骑手和马的重要装饰物，已形成独特的装饰艺术。马鞍的前后鞍鞒都有各种装饰，或绘图案，镶嵌贝雕、骨雕，还有软垫、鞍鞒、鞍鞯、鞍花等处均饰以边缘纹样或角隅纹样。鞍花多用银或铜制作，软垫鞍鞯多用刺绣。在蒙古族传统生活中，生产生活都离不开马。马在蒙古语中，代表运气。马鞍，寓意着平平安安。民间历来有"买得起马配不起鞍"之说。自古以来，蒙古族男人把马鞍看作是身份和地位的象征，一副好马鞍得用几十头牛或者几十匹马来换。

寓意：平平安安、富足殷实、吉祥安泰。

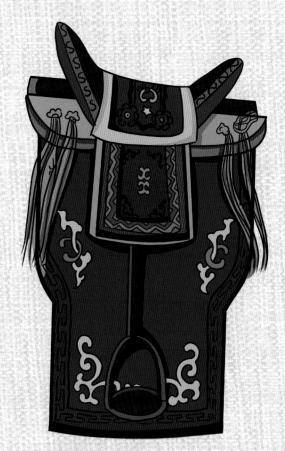

马鞍纹　主图

ᠮᠣᠩᠭᠣᠯ ᠬᠡᠪ᠄

ᠴᠠᠭᠠᠨ ᠮᠣᠷᠢ ᠭᠡᠵᠤ ᠨᠡᠷᠡᠯᠡᠭᠳᠡᠳᠡᠭ᠂ ᠲᠡᠷᠭᠡᠨ᠁

ᠮᠤᠩᠭᠤᠯ ᠤᠨ ᠤᠮᠠᠷᠠᠲᠤ ᠬᠡᠰᠡᠭ᠁

有"草原之舟"之称的勒勒车，古称辘轳车、罗罗车、牛牛车等，是中国北方草原上蒙古族使用的古老交通运输工具。车身小，但双轮高大，直径均在一米五六左右。由于游牧民族迁徙不定，车子成为其交通必需品。我国北方的游牧民族早就有造车用车之习俗。凿刻在乌拉特中旗的海勒斯太山崖上有多幅车子的岩画。据有关学者考证："其式样与北魏车型很相似，为双辕双轮，车厢上有毡帐，可以乘坐或居住。"勒勒车是牧人企盼牲畜繁殖的福音，它装载着牧民们的幸福和吉祥。在那达慕大会或庙会上交易时，勒勒车的吱吱声带来的是牧人的喜悦；在婚庆喜宴时，亲朋好友坐着装饰得五彩缤纷的勒勒车来祝贺，欢声笑语洒满整个草原。

寓意：殷实富贵、太平安定、吉祥幸福。

勒勒车纹　图 1

勒勒车纹　图 2

附录：蒙古族人物纹饰

蒙古族人物纹样的梳理，历史溯源基本都来自于岩画。岩画为我们揭示了北方草原上远古游牧民族的生活篇章，同时也为我们提供了远古祖先造型艺术的灵感。通过岩画，进一步将人物生活场景图案化，这是后期蒙古族民间艺人在装饰界所做出的的重大贡献。北方游牧民族的古代岩画艺术十分丰富。数千年以来，许多部落、氏族与各民族的文化交相辉映，呈现在岩画中，如内蒙古阴山岩画、青海哈龙沟巴哈毛利岩画、新疆阿尔泰山区岩画。这一章的图案根据蒙古族服饰以及狩猎日常的生活为蓝本，以连续边饰纹为主要表现形式，象征蒙古族民间传统文化积极向上、坚强不屈、安居乐业的特征。

人物纹 图1

蒙古族图案蒙汉双语寓意数字化图典

人物纹　图 2

人物纹　图 3

人物纹　图4

人物纹　图5

蒙古族图案蒙汉双语寓意数字化图典